海峡两岸民间工艺口述史丛书

海峡两岸剪瓷雕艺术

口述史

李豫闽 \ 主编

郭希彦 \ 著

海峡出版发行集团 THE STRAITS PUBLISHING & DISTRIBUTING GROUP | 福建教育出版社

图书在版编目（CIP）数据

海峡两岸剪瓷雕艺术口述史/郭希彦著. 一福州：
福建教育出版社，2020.6
　　（海峡两岸民间工艺口述史丛书/李豫闽主编）
　　ISBN 978-7-5334-8472-9

　　Ⅰ.①海…　Ⅱ.①郭…　Ⅲ.①海峡两岸－陶瓷－雕塑
史　Ⅳ.①J314.8

中国版本图书馆 CIP 数据核字（2019）第 115811 号

海峡两岸民间工艺口述史丛书

李豫闽　主编

Haixia Liang'an Jiancidiao Yishu Koushushi

海峡两岸剪瓷雕艺术口述史

郭希彦　著

出版发行	福建教育出版社
	（福州市梦山路 27 号　邮编：350025　网址：www.fep.com.cn
	编辑部电话：0591－83789077　83786691
	发行部电话：0591－83721876　87115073　010－62027445)
出 版 人	江金辉
印　　刷	福州华彩印务有限公司
	（福州市福兴投资区后屿路 6 号　邮编：350014)
开　　本	787 毫米×1092 毫米　1/12
印　　张	15.5
字　　数	261 千字
插　　页	2
版　　次	2020 年 6 月第 1 版　2020 年 6 月第 1 次印刷
书　　号	ISBN 978-7-5334-8472-9
定　　价	199.00 元

如发现本书印装质量问题，请向本社出版科（电话：0591－83726019）调换。

总　序

为何要用口述历史的方式做民间工艺研究？

在文字出现之前，口述和记忆是人类文化传播的途径。游吟诗人与部落祭司可能是最早的历史学家，他们通过鲜活的语言与生动的叙述，将记忆、思想与意志诚恳地传递给下一代。渐渐地，人类又发明了图画、音乐与戏剧，但当它们尚在雏形之时，其他一切的交流媒介都仅仅作为口头语言的辅助工具——为了更好地讲述，也为了更好地聆听。

文字比语言更系统，更易于辨识，也更便于理解。文字系统的逐渐成形促使人们放弃了口头传授，口头语言成为了可视文字的辅助，开始被冷落。然而，口述在人类的文明中从未消逝，它们只是借用了其他媒介的外壳，悄然发生作用。它们演化成了宗教仪式与节庆祭典，化身为民间歌谣与方言戏剧，甚至是工匠授徒时的秘传心诀，以及祖母说给儿孙听的睡前故事。

18世纪至19世纪的欧洲，殖民活动盛行，社会科学迅速发展，学者们在面对完全陌生的文明时，重新认识到口述历史的重要性。由此，口述历史重新回到主流学术界的视野中，但仅仅作为人类学和社会学等学科的辅助研究方法，仍处于比较次要的地位。

20世纪初，欧洲史学界掀起了一股"新史学"风潮，反对政治、哲学和意识形态对历史研究的干扰，提倡从人的角度理解历史。在这样的大背景下，口述史研究迅速地流行开来，在美国和欧洲形成了两种不同的研究模式：以哥伦比亚大学与加州大学伯克利分校为学术核心的美国口述史项目，大多倾向"自上而下"的研究模式，从社会精英的个人经历着手，以小见大；英国则以"自下而上"的方式审视历史，扎根于本土文化与人文传统，力求摆脱"官方叙事"的主观影响。

长久以来，口述史处在一种较为尴尬的处境：不可或缺，却又不受重视。传统史学家认为，口头语言相较于书面文字与历史文物，具有随意性、主观性和不确定性等特点，进行信息传递时容易出现遗漏和曲解，因此口述史的材料长期被排除在正式史料之外。

随着时间的推移，口述史的诸多"先天缺陷"在"二战"后主流史学的转向过程中，逐步演化为"后天优势"。在传统史学宏大史观的作用下，个人视角与情感表达往往被忽略，志怪传说与稗官野史在保守派学者眼中不足为信，而这些宝贵的历史资源，正是民族与国家生命力之所在：脑海中的私人记忆，不会为暴政强权所篡改；工匠师徒间的口传心授，在一代又一代的传承与实践中历久弥新；目击者与亲历者的现身说法，常常比一切文字资料更具有说服力。

口述史最适于研究的对象有三：一是重大历史事件的个人视角；二是私密性较强的领域与行业；三是个人经历与历史进程之间的交融与影响。当我们将以上三点作为标准衡量我们的研究对象——海峡两岸民间工艺美术时，就能发现口述史作为方法论的重要意义。

首先，以口述史的方式来研究民间工艺，必然凸显其民间性，即"自下而上"的视角。本质上说，是将历史研究关注的对象从精英阶层转为普通人民大众；确切地说，是关注一批既普通又特别的人群——一批掌握家族式技艺传承或由师徒私授培养出的身怀绝技之人，把他们的愿望、情感和心态等精神交往活动当作口述历史的主题，使这些人的经历、行为和记忆有了进入历史的机会，并因此成为历史的一部分。甚至它能帮助那些从未拥有过特权的人，尤其是老年手工艺从业者，逐渐地获得关注、尊严和自信。由此，口述史成为一座桥梁，让大众了解民间工艺，也让处于社会边缘的匠师回到主流视野。

其次，由于技艺传承的私密性和家族式内部传衍等特点，民间工艺的口述史往往反映出匠师个人的主观视角，即"个人性"的特质。而记录由个人亲述的生活、工作和经验，重视从个人的角度来体现历史事件，则如亲历某一工程的承揽、施工、验收、分红等。尤其是访谈一些有丰富实践经验的年长匠师时，他们谈到某一个构思或题材的出现过程，常常会钩沉出一段历史，透过一个事件、一场风波，就能看出社会转型期的价值观变革，甚至工业技术和审美趣味上的改变。一个亲历者讲述对重大事件的私人记忆，由此发掘出更多被忽略的史料——有可能是最真实、最生动的史料，这便是对主流历史观的补充、修正或改写。

民间艺人朴实无华的语言，最能直接表达出他们的审美趣味和价值追求。漳浦百岁剪纸花姆林桃，一辈子命运坎坷。

她三岁到夫家当童养媳，十三岁与丈夫成亲，新婚第二天丈夫出海不归，她守了一辈子寡。可问她是否觉得自己一生不幸时，她说："我总不能天天哭给大家看，剪纸可以让我不去想那些凄惨和苦痛。"有学生拿着当地其他花姆十分细腻的剪纸作品给她看，她先是客气地夸赞几句，接着又说道："细致显得杂，粗犷的比较大方！"这就是林桃的美学思想。林桃多次谈到，她所剪的动物形象，如猪、牛、羊，都是她早年熟悉但后来不再接触的，是凭借记忆剪出形态的，而猴子、大象、乌龟等她没见过的动物，则是凭想象，以剪纸表现出想象的"真实"。

最后，口述史让社会记忆成为可能。纯粹的历史学研究，提出要对历史进行多层次、多方面的综合考察，力图从整体上去把握它，这仅凭借传统式的文献和治史的方法很难做到，口述史却有其得天独厚的优势。例如，采访海峡两岸非物质文化遗产代表性传承人，通过他们的口述，往往能够获得许多在官修典籍、艺文志中难以寻见的珍贵材料，诸如家族的移民史、亲属与家族内部关系、技艺传承谱系、个人生命史，抑或是行业内部运作机制与生产方式等。这些珍贵资料，可以对主流的宏大叙事史学研究提供必不可少的史料补充。

从某种意义上说，民间工艺口述史的采集，还具有抢救性研究与保护的性质。因为许多门类工艺属于稀缺资源，传承不易，往往代表性传承人去世，该项技艺就消失了，所谓"人绝艺亡"正是这个道理。2002年，我与助手赴厦门市思明区采访陈郑煊老人，当时他已九十多岁高龄。几年后，陈

老去世，福建再无皮（纸）影戏传承人。2003 年，我采访了东山县铜陵镇剪瓷雕传承人孙齐家，他是东山关帝庙山川殿剪瓷雕制作者（关帝庙 1982 年大修时，他与林少丹对场剪粘）。2007 年，孙先生去世，该技艺家族中仅有其子传承。2003 年至 2005 年，福建师范大学美术学院师生数次采访泉州提线木偶表演艺术家黄奕缺，后来黄奕缺与海峡对岸的布袋戏大家黄海岱同年先后仙逝，成为海峡两岸民间艺术界的一大憾事。

福建文化是中原汉文化南迁的一个分支，是中华文化的重要组成部分。历史上，漳、泉不少汉人移居台湾，并将传统工艺的种类、样式带到台湾。随着汉人社会逐步形成，匠师因业务繁多而定居台湾，成为闽地传统民间工艺传入台湾的第一代传人。历经几代传承，这些工艺种类的技艺和行规被继承下来。我们欣喜地看到，鹿港小木花匠团锦森兴木雕行会每年仍在过会（行业庆典），这个清代中期传入台湾的专门从事建筑装饰和佛像雕刻的行会仍在传承。由早期的行业自救演化为行业自律的习俗，正是对文化传统的尊崇和坚守。

清代以降，在台湾开佛具店的以福州人居多；木雕流派众多，单就闽南便分为永春、泉州、同安、漳州等不同地域班组；剪瓷雕、交趾陶认平和人叶王为祖，又有同安潮汕人从业；金银饰品打造既有福州人，亦有闽南人、潮汕人；织绣业则以福州人居多。可以说，海峡两岸民间工艺的传承与发展，充分说明了闽台同根同源，同属于中华文化的重要组成部分，福建是台湾民间工艺的原乡，台湾是福建民间工艺的传播地。我们还应该认识到，中原文化传至福建，极大地推动了当地的生产和建设，在漫长的融合发展过程中，逐渐产生了文化在地性的特征。同样，福建民间工艺传播到台湾，有其明确的特点，但亦演变出个性化的特征，题材、内容、手法上均有所变化。尤其新近二十年，台湾在文化创意产业发展浪潮的推动下，有了许多民间工艺的创造，并在"深耕在地文化"方面进行了许多有意义的实践，使得当地百姓充分认识到传统文化是祖先留给后人取之不尽用之不竭的财富和资源，珍惜和保护文化遗产是每个人的职责。这点值得我们学习借鉴。

如此看来，海峡两岸民间工艺口述史的研究目的不能仅局限在对往事的简单再现，而应深入到大众历史意识的重建上来，延长民族文化记忆的"保质期"，使得社会大众尤其是年轻一代，能够理解、接纳，甚至喜爱传统文化。诚如当代口述史学家威廉姆斯（T.Harry Williams）所说："我越来越相信口述史的价值，它不仅是编纂近代史必不可少的工具，而且还可以为研究过去提供一个不同寻常的视角，即它可以使人们从内心深处审视过去。""海峡两岸民间工艺口述史丛书"能够在揭示历史深层结构方面做出自己独特的贡献，而且还能对"文化台独"予以反驳。

福建师范大学美术学院对海峡两岸民间工艺的田野调查，始于 20 世纪 50 年代。1950 年，吴启瑶先生曾沿着福建沿海各县市，搜集福鼎饼花和闽中、闽南木版年画资料进行研究。1990 年，我与浙江美术学院版画系大一在读学生邱志

杰,以及漳州电视台对台部副主任李庄生、慕克明,在漳州中山公园美术展览馆二楼对漳州木版年画传承人颜文华兄弟及三位后人进行采访拍摄;1995年,我作为福建青年学者代表团成员访问台湾,开启对海峡两岸民间工艺的田野调查。

2005年大年初五,我与硕士生黄忠杰、王毅霖等从漳州出发,考察漳浦、云霄、东山、诏安等县的剪瓷雕、金漆画、木雕、彩绘等,对德化和永安的陶瓷、漆篮、制香工艺,以及泉州古建筑建造技艺进行走访和拍摄,等等。2006年8月,我与硕士生黄忠杰应台湾成功大学邀请,对台湾本岛各县市进行为期一个月的田野调查,走访了高雄、台南、屏东、嘉义、台东、彰化、台中、台北的二十多位"传统艺术薪传奖"获奖者,考察了木雕、石雕、彩绘、木偶头雕刻、交趾陶、剪瓷雕、陶瓷、捏面、纸扎等项目。2007年5月,福建师范大学建校一百周年之际,在仓山校区邵逸夫科学楼举办了"漳州木雕年画展览"。2007年夏,福建师范大学美术学专业师生与台湾成功大学艺术研究所师生组成"闽台民间美术联合考察队",对泉州、厦门、漳州三地市的传统工艺、样式及土楼建造工艺进行考察。近年来,学院先后承担了《中国设计全集·民俗篇》(商务印书馆2013年出版)、《中国木版年画集成·漳州卷》(中华书局2013年出版)、《中国剪纸集成·福建卷》(在编)、《中国少数民族设计全集·畲族卷》(在编)、《中国少数民族设计全集·高山族卷》(在编)的撰写任务,成为南方"非遗"研究与保护,以及民间工艺研究的重要基地。这些工作都为本套丛书的编写奠定了坚实的基础。

编辑出版本套丛书的构想,得到了福建教育出版社原社长黄旭先生的鼎力支持,双方单位可以说是一拍即合。黄旭先生高瞻远瞩,清醒地意识到海峡两岸民间工艺口述史作为"新史学"研究的价值和意义,同时因为涉及海峡两岸,更显出意义非同凡响;林彦女士作为丛书的策划编辑,承担了大量繁重的项目组织和协调工作,使丛书编写和出版工作有序地推进。另外还有许多出版社同仁为此付出了辛苦劳动,一并致谢!

李豫闽

2017年7月10日

目　录

前 言

闽南、潮汕与台湾三地同样具有复杂破碎的地形地貌、丰富的植被和炎热多风雨的气候等自然环境特征，更有着同源的宗教信仰与相近的地域文化，三地居民多操持闽南语，被视为"闽南语系"的主要涵盖范围。该区域在长期的文化交融与历史流变中，形成了多元独特的闽南生态文化圈。不同于北方建筑的稳重含蓄，闽南、潮汕、台湾三地的传统建筑，除了注重主体结构外，为了修饰与美化外观，往往会运用许多张扬繁复的装饰工艺，诸如木雕、石雕、彩绘、灰塑、陶塑、剪瓷雕等，以体现建筑物华丽奇巧和精雕细琢的美感。

闽南有句老话："厝顶有戏出。"潮汕人也常说："厝角头有戏出。"这些所谓的"屋顶的戏出"指的就是剪瓷雕，繁复的剪瓷雕装饰是古代闽越建筑匠师的独特手艺，已成为该地区的寺庙宗祠、富宅民居等传统建筑的标准装饰样式。

剪瓷雕依附于建筑实用性的功能主体而存在，它是集雕塑、陶瓷、绘画、戏剧等多种艺术门类于一体的综合的造型艺术。它的出现受自然环境、经济技术条件、宗教信仰与民风习俗等多方面因素的融合与影响。它虽不如石雕、木雕等其他工艺门类在中国传统古建营造中占据着重要地位，但其精湛的工艺特点和特殊的艺术表现形式体现了民间装饰独树一帜的地域性特征。

剪瓷雕的历史源流目前尚无定论，对于它的身世，不仅文献记载阙如，学术界对它的研究也十分有限。近年来，在国家大力提倡非物质文化遗产保护的背景下，剪瓷雕工艺逐渐进入了人们关注的视野。

本书收录了笔者采访闽南、潮汕及台湾三地共11位剪瓷雕艺人的口述内容，其中闽南3位，潮汕2位，台湾6位。闽南和潮汕地区的采访对象是本地区最具代表性的、艺术成就较高且有一定家族传承关系的剪瓷雕艺人。其中，沈振祥为诏安沈氏剪瓷雕世家的第四代传承人，福建省非物质文化遗产项目东山剪瓷雕工艺第二批省级代表性传承人；孙丽强为东山剪瓷雕技艺代表性人物孙齐家之子，福建省非物质文化遗产项目东山剪瓷雕工艺第一批省级代表性传承人；陈祥华为南安翔云陈氏剪瓷雕家族第四代传人，南安市非物质文化遗产传承人，为泉州地区剪瓷雕技艺的代表性人物；潮州的卢芝高为国家级非物质文化遗产项目潮州嵌瓷技艺的代表性传承人；汕头的许少雄为家族第四代传人，广东省非物质文化遗产项目嵌瓷技艺的代表性传承人，是汕头大寮嵌瓷的代表性人物。

台湾地区的剪黏工艺主要源于20世纪20年代前后从闽粤两地渡海来台修建庙宇的"唐山师傅"。大陆匠师为了工作推动之便，就地招收门徒，使得剪黏工艺在台湾落地生根，人才辈出。师承闽南同安洪坤福一脉和师承广东普宁何金龙一脉的艺人为台湾地区目前最具代表性的剪黏门派，素有"南何北洪"的说法。本书共采访6位台湾艺人。徐明河为洪坤福传人姚自来的徒弟，属洪派第三代传人；陈世仁为洪坤福妻舅陈天乞之孙，也是洪派陈天乞技艺的嫡系传人；王保原

是何金龙在台湾的唯一传人王石发之子，2011 年被认定为台湾地区年度剪黏泥塑技术文化资产保存技术保存者；吕兴贵师承王保原，是何金龙派在台南地区的代表性人物；陈三火为洪坤福传人陈专友的徒弟，属于洪坤福派在台湾南部的代表，其独创的随缘敲击剪黏工艺品为台湾现代剪黏工艺转型的代表；叶明吉承袭了其父——台湾民间工艺终身成就奖获得者叶进禄的衣钵，为台南本土剪黏技艺洪华一脉的第四代传人。

冯骥才在《传承人口述史方法论研究》一书的序言中指出，物质文化遗产的传承载体是遗产的本身，非物质文化遗产主要保存在传承人的记忆和经验里；这种记忆与经验通过目睹、言传和身教三种方式代代相传，没有文字记录，没有确凿与完整的书面凭据；它的原生态是不确定的，传承也不确定。再没有一种方法更适合挖掘和记录个人的记忆与经验，并把这些无形的、不确定的内容转化为有形的、确切的和可靠的记录。于是，在我们的社会学、历史学、文学和人类学的口述史之外，又出现了一张新面孔，就是传承人口述史。

根据传承人口述史的研究方法和原则，本书在编写过程中，为提高文本的可读性，笔者对访谈的原始录音文字稿做了必要的调整和修改，在保证呈现客观事实和还原口述原始信息的基础上，采用了以传承人第一人称口述的方式，分别从家族传承、从艺经历、工艺特点和发展创新等方面，真实记录了闽南、潮汕和台湾三地剪瓷雕工艺传承人的人生经历，力争较为全面地展示非物质文化遗产剪瓷雕技艺代表性传承人群体的精神风貌及生存现状。

任何一种民间工艺的产生和发展都不是一蹴而就的，剪瓷雕究竟起源于何时、何地？闽南、潮汕和台湾三地的剪瓷雕在工艺特点和艺术风格上是否有所差异？剪瓷雕产生至今的数百年间，历经了不同时期的社会转型，在政治、经济、文化、科技等因素的影响下发生过哪些不一样的生命轨迹？在国家大力提倡"非遗"保护的今天，剪瓷雕工艺应该坚持守护传统，还是在寻求创新中摸索前行？在经济技术发展与市场需求变化的今天，传统剪瓷雕的艺术价值是否也正在发生"挪用"与"重构"？本书将带领读者走进海峡两岸剪瓷雕匠师的艺术世界，希望通过艺人们鲜活而生动的讲述，能让您了解这一独特技艺的传承故事，感受故事背后不一样的地域文化。

第一章　两岸剪瓷雕艺术的源流

第一节 两岸剪瓷雕概况

剪瓷雕，闽南地区亦称"剪花""堆剪"，潮汕地区俗称"嵌瓷""扣饶"，台湾地区称之为"剪黏"。它是一门以专门烧制的颜色鲜艳、胎薄质脆的彩色瓷器或残损价廉的彩色瓷器为原料，利用剪瓷钳子、铁铲等工具巧妙地将其制成形状不一、大小不等的细小瓷片，再在灰泥塑坯的基础上贴雕出戏曲人物、花草走兽、山水亭阁等造型的建筑装饰艺术。它们或镶嵌于民居墙面的壁堵、身堵、水车堵，或耸立于寺庙宫观的屋脊、门楼之上。这门独特的装饰艺术是古代闽越建筑匠师创造出的独特艺术。由于文献记载的阙如，我们仅能从民间艺人的口传心授和前辈学者的研究中去探知它的身世。

首先，剪瓷雕艺术的兴起，与寺庙的广设密不可分。虽然民居宅府也有剪瓷雕装饰，却不及寺庙的气派与繁复。我国南方尤其是闽南地区、广东潮汕地区以及台湾地区的传统建筑，除了注重主体结构外，往往

会运用许多装饰手法，诸如木雕、石雕、彩绘、泥塑、交趾陶、剪瓷雕等，以加强建筑物的美感。究其缘由，有建筑史学者推测：南方气候炎热，濒临浩瀚无边而又变幻莫测的海洋，故民众性格活泼而偏爱装饰；南方物产富饶，生活富足，因而有余力将建筑内外大事装饰；南方偏处海隅，远离中央

永春县蓬壶镇沈家大院山墙泥塑

政治中心，因此民宅只要不触犯皇家的规矩与禁忌，就可以随心所欲地装饰。闽南、潮汕、台湾地区的庙宇建筑，装饰之风尤盛，故剪瓷雕作品也尤为突出。

台湾传统建筑中的剪黏工艺是在清末光绪年间由闽南、潮汕两地的匠师传入。20世纪20年代台湾地区的寺庙翻修与整建工程相当兴盛，在此背景下，大陆匠师纷至沓来，为台湾传统建筑的营建注入新的血液。在当时，不但匠师聘自大陆，早期材料亦运自大陆。大陆匠师为了工作之便，就地招收门徒，使得剪瓷雕艺术在台湾落地生根。来自闽南和潮汕地区的剪瓷雕匠师在台湾稳定而缓慢地成长，并各据一方。

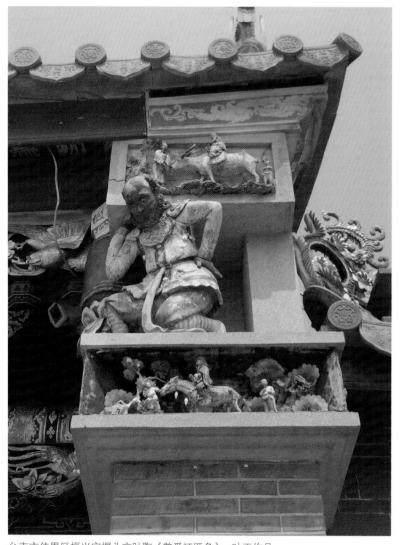

台南市佳里区振兴宫墀头交趾陶《憨番扛厝角》，叶王作品

明代开始迅速崛起，平和县境内数以百计的龙窑临溪依山而建，烧制好的瓷器从平和花山溪顺流而下，直达漳州月港，交通十分便捷。明清两代，闽南地区民间手工艺的发展及永春、晋江、南安等地瓷窑的不断出现，为福建剪瓷雕艺术的产生提供了良好的社会环境和技术支持。

潮州的陶瓷生产历史悠久，迄今已出土许多新石器时代的陶器。南澳象山出土的陶器，面绳纹而内壁有印压方格纹，与江西吴城仙人洞新石器时代早期的陶器相似；潮州陈桥、梅林湖新石器时代遗址，

其次，陶瓷业的繁荣也为剪瓷雕艺术的发展提供了丰富的原材料。从福建陶瓷发展史上分析，泉州自五代起便有著名的德化窑、安溪窑、晋江窑等，陶瓷资源的丰富给本土剪瓷雕艺术的出现提供了先决条件。漳州府平和县的外销瓷从

也出土了网纹陶罐、陶釜，可见距今6000年以前，潮州地区的民众已普遍使用陶器。北宋时期是广东历史上陶瓷飞跃发展的阶段。潮州是北宋时期南方重要的陶瓷产地，潮州笔架山窑，是这一时期极具代表性的北宋窑址，其产品主要是以外销为主，有碗、盏、茶托、盆、钵、盘、碟、杯、人物

塑像、佛像等。瓷胎细密纯净，釉色有白釉、青釉、黄釉和酱褐釉等。

潮汕地区嵌瓷艺术的出现，一开始可能是建筑匠师偶然利用彩色碎瓷片平嵌花卉来代替彩绘。潮州是产瓷区，这类废弃的碎瓷片很多，五彩缤纷、晶莹光润，又不易褪色，用来代替彩绘，有更加绚丽的效果。于是，这种工艺很快风行起来，并与灰塑结合，增加了浮雕嵌和圆身嵌等种类。平嵌工艺，是在墙体未干时，作好画稿，然后选取彩色瓷片，剪裁成型，直接嵌贴。浮雕嵌和圆身嵌实际上是灰塑做好素坯之后，趁灰泥未干，嵌贴瓷片而成，只有人物的面部仍保留灰塑粉彩的工艺。

第三，泥塑工艺的高度发展为匠师造型能力的提升提供了依据和学习的样品，也促进了新的工艺——灰塑的产生。原潮阳县大吴村《吴氏族谱》载："吴静山，原名吴定，号静山，系入闽吴氏始祖吴际第十三代孙。于南宋嘉熙元年（1237年），由漳浦县西林都头村迁入广东海阳县凤书陇……吴静山生子吴见。吴见生三子，长子吴详，留居大吴，传承泥塑技艺。"

灰塑，也称为灰批或彩塑，此工艺应用于建筑美化装饰，盛于明清两代，在珠江三角洲、闽南地区使用广泛。灰塑的制作过程与剪瓷雕中坯体的制作过程极为相似。灰塑的制作材料是以石灰或贝壳灰为主材，加上糯米浆、红糖、麻绒等捶制成兼具黏性与韧性的灰浆，然后依据草绘图稿塑造形态，在未全干时施以颜料彩绘而成。台湾学者李乾朗认为："灰塑在台湾古建物上的运用很广，多是祠堂、寺庙、大型建筑物或豪门大宅，除了屋脊的脊堵、脊饰之外，山墙的脊坠、檐下的对看堵，以及墙上大幅的装饰，皆可见到。施作位置与剪黏较相同，但灰塑工艺较为精细，因石灰在建筑物上进行雕塑造型，为顾及快干的特性，因此难度不低。"①

①李乾朗.台湾传统建筑匠艺[M].台北：燕楼古建筑出版社，2003.

第二节　剪瓷雕的施作

一、剪瓷雕的传统题材

传统建筑的装饰，无论是木雕、石雕、彩绘、交趾陶或剪瓷雕，都深受中国书画的影响，除使用的图稿相近外，不同类别的匠师也会彼此相互参考施作题材，形成虽然装饰类别不同，但题材相近的情况。闽南、潮汕与台湾地区剪瓷雕的题材与内容大多围绕祈求吉庆、天官赐福、平安如意等吉祥寓意发挥。匠师依据题材内容选择不同技法加以表现，就图式分析，大致可以分为人物、花鸟走兽与水族、博古、线条图形等。这些题材的作品多半是作为建筑的收头或填补空白之用。现将剪瓷雕中的常见题材加以叙述。

1.人物题材。

剪瓷雕匠师施作的人物题材，依照内容可以分成"叙事性故事"与"非叙事性故事"两种。叙事性故事的内容题材多出自体现忠孝仁义的历史典故，包含历史故事、文学小说与民间传说等，在整段故事里取其中精彩且具代表性的章节加以表现，抒发故事中精华之处，隐含教育的深意。在早期知识尚未普及之时，民间戏曲与寺庙建筑物上体现忠孝仁义故事的装饰都是教育传播的重要载体。其中历史演义部分以《三国演义》《隋唐演义》等题材为主，戏曲与民间

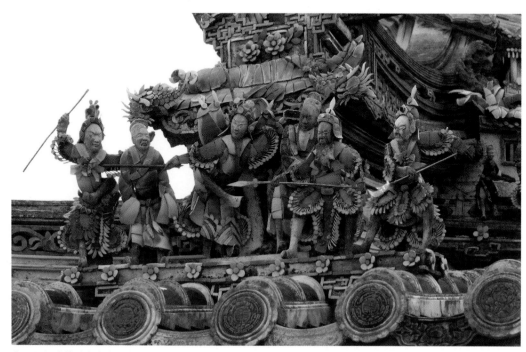

东山县铜陵镇关帝庙太子亭屋顶排头剪瓷雕作品《穆桂英挂帅》

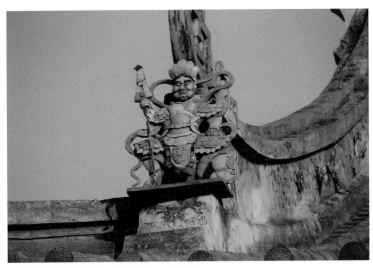

泉州市崇福寺垂脊排头剪瓷雕作品《多闻天王》

传说为《二十四孝》《杨家将演义》《封神演义》《十殿阎罗》等，皆以故事内容作为桥段依据，撷取最具代表性的段落，对出场故事角色及搭配场景等进行取舍。

非叙事性故事指单独人物即代表吉祥寓意，例如"麻姑献寿""南极仙翁""仙女散花""四大天王"等便是单纯借人物形象表达吉祥寓意。

2.花鸟题材。

将中国传统的花鸟画特点融入剪瓷雕工艺中，呈现了人们招福纳祥的祈盼。许多象征意义类似的花鸟题材亦常被组合在一起，取其谐音或寓意，使得花鸟题材作品的构图变得丰富而有变化。如梅、兰、竹、菊合称"四君子"，兰、莲、

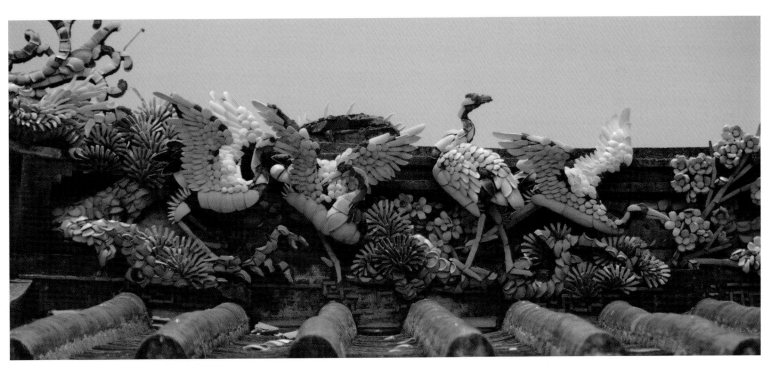

东山县南正院屋脊剪瓷雕作品《松鹤延年》

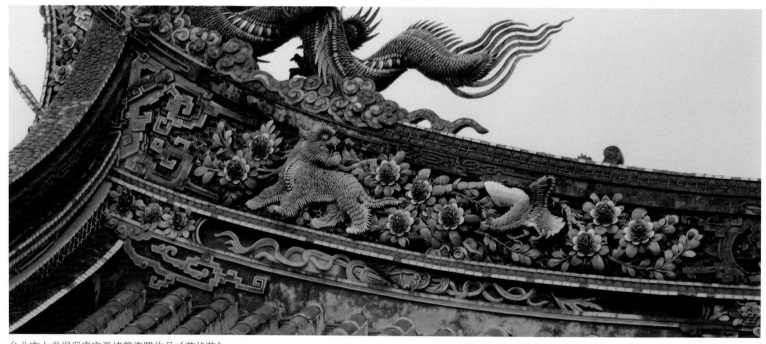

台北市大龙峒保安宫脊堵剪瓷雕作品《英雄茶》

梅、菊合称"四爱"，松、竹、梅合称"岁寒三友"，松树与鹤组成的"松鹤延年"，鹤与鹿组成的"鹤鹿同春"，马、锦鸡、玉兰花所组成的"金马玉堂"，鹰、熊和茶花合称的"英雄茶"等均为常见的构图。

3.走兽与水族。

走兽，指兽类；水族，泛指各种水生动物。两者内容包含一般动物与传说灵兽，是以动物本身的性格、特征或谐音作为祥瑞的象征。除了以单独形象出现，也常与其他花鸟搭配成体现吉祥寓意的画面。一般动物常见象、马、鹿、虎、豹、狮、金鱼、虾等；传说灵兽常见龙、凤、麒麟等。走兽与水族类的剪瓷雕题材多位于屋顶、屋脊或燕尾较高处。该主题在造型设计上借由动物伸展四肢以达到最强的动态呈现，甚至用放大形体的方式来使主题变得更明显。

4.博古题材。

博古指各类吉祥之物的集合，包含了日常生活中的器物（书卷、花瓶）、蔬果、花卉等图案，各有其特性与象征吉祥之意。博古题材一般分布于屋顶装饰的各个部位，用来填补画面上的空缺。有别于花鸟、人物等大型组合题材，博古题材作品常以单独或数个物象组合的方式表现吉祥图案，常见于屋脊、脊堵、印斗、重脊、墀头、水车堵等装饰位置。

传统的博古题材相当多元，有取材自宗教法器或传说中神仙所持之器物，如八仙中张果老的"渔鼓"、吕洞宾的"宝剑"、韩湘子的"笛子"、何仙姑的"荷花"、汉钟离的"还魂扇"、曹国舅的"云阳板"、铁拐李的"葫芦"、蓝采和的"花篮"等，八仙手持的器物若一起出现，即俗称之"暗八仙"。蔬果也是匠师较常施作的素材，如凤梨、佛手柑、石榴、南

瓜、桃子、荔枝、柿子、莲雾、葡萄、扬桃、葫芦、枇杷等，这些蔬果因谐音或产量多而被用以代表招福纳祥、多子多福之意。中国古代的纹饰在建筑装饰上也十分常见，俗称"螭龙"的图饰常见于屋顶上的山墙悬鱼、脊堵与壁堵边框两侧，由于螭龙纹的做法富于变化，本身又有吉祥之意，适用于各种部位的装饰。水草类的素材也会作为建筑物上的装饰题材，常见的水草类作品被称为"惹草"。

二、剪瓷雕的施作工艺

剪瓷雕的施作工艺大致分为四个步骤进行：绘制图稿与塑造坯体骨架；坯体灰浆的调配与粗坯制作；敲剪瓷片（玻璃片），粘贴坯体；背景及细部的绘制与修饰。各工序之间

也会依所塑之物的大小、材料，施作时的天气状况等因素的影响，以及匠师自身的施作习惯而有所变化。

步骤一：绘制图稿与塑造坯体骨架。

匠师根据需要绘制出剪瓷雕作品的大致图样与施作位置，以钢筋、铜线、铁线等作为主要材料制作骨架。若作品坯体较大，可以用瓦片、红砖等作为填充材料。

步骤二：坯体灰浆的调配与粗坯制作。

坯体灰浆的调制与骨架塑造可以同时进行。灰浆预先拌和完成后，趁其未干时迅速涂抹在骨架上，再运用雕塑的技法，配合骨架形态塑出坯体形状。

步骤三：敲剪瓷片（玻璃片），粘贴坯体。

匠师一般在施作前用彩色瓷器敲剪出大部分同样形状的瓷片，比如龙鳞片、花瓣或羽毛等。少部分形状特殊的瓷片

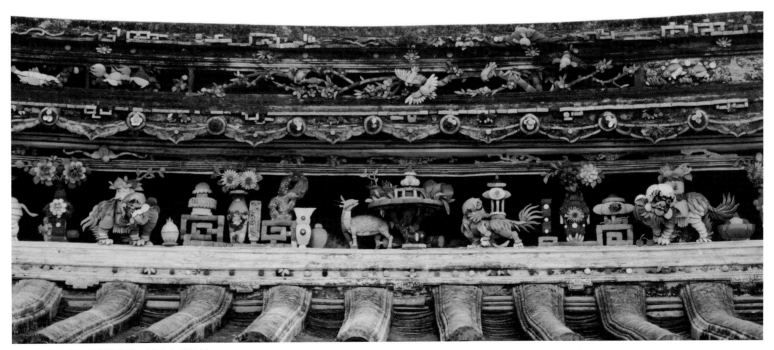

潮州市从熙公祠屋脊剪瓷雕，博古走兽题材

则要到现场敲剪。粘贴瓷片时，匠师要把凹凸不平的边缘修剪圆滑，在坯体灰浆未干时插入坯体内。玻璃片的粘贴方法则是在坯体灰浆未干时，匠师一手拿着玻璃片，一手拿着玻璃刀，以割一片插一片的方式，快速粘贴。

步骤四：背景及细部的绘制与修饰。

剪瓷雕匠师们最后以彩绘的方式作细部的修饰。彩绘可以用于背景的绘制上，也可用于人物细部的修饰，如盔甲、衣服上的花纹等。彩绘可以加强剪瓷雕的戏剧效果，营造作品氛围。

三、剪瓷雕的施作工具与材料

施作工具

"工欲善其事，必先利其器。"对传统剪瓷雕制作工具与材料的深入发掘和探究，有利于进一步认识传统剪瓷雕艺术的施作工艺，了解传统民间美术形态，同时感受海峡两岸民间美术所蕴涵的本土原创魅力。

施作剪瓷雕的工具因地域不同其称呼也不尽相同，除了一些传统的基本工具外，有些匠师还会依个人的施作习惯增加、定制工具。以下部分主要介绍剪瓷雕常用的基本工具。传统剪瓷雕的施作工具可分为打坯工具、裁剪工具和绘制工具三类。

1.打坯工具。

打坯工具指初期制作剪瓷雕坯体时所使用的工具，一般在制作坯体骨架、制作及涂抹灰浆等工序时所用。

（1）钢丝钳：匠师在打坯时运用的工具，主要用来拗折、剪切铁丝（钢丝）。闽南及潮汕地区称之为"铁钳"，台湾地区称之为"老虎钳"。

灰匙

（2）灰匙：它是主要的塑造形体工具，有搅拌、舀取、堆塑等功能，按照使用功能的不同有大小尺寸之分。早期灰匙通常为匠师自行制作，现在则购买现成的产品或经匠师修改定制，并以它来堆塑粗坯。握柄较粗及匙状铁片较宽者，用于搅拌或盛舀材料；中等大小的灰匙用在打粗坯上；小只细长型的用在细部收尾与雕塑动物或人物的脸部。

（3）抹泥刀：制作大型剪瓷雕时需要用到的工具。

抹泥刀

是一种铁片尺寸较为宽大的匙状工具，用于填坯或将材料移至托灰板。台湾地区称之为"大型镘刀"。

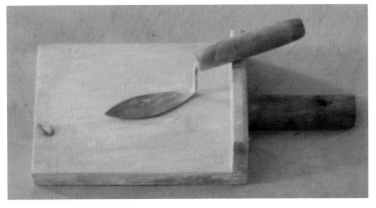

托灰板

（4）托灰板：匠师用来分装调制好的坯体灰浆，可以单手握持，方便工程进行，与一般泥水匠师所用无异，原为木制，现今多为厂家生产的塑料制品。潮汕地区称为"调灰板"，台湾地区称为"土托板"。

2.裁剪工具。

裁剪工具指剪瓷雕制作过程中，修剪外观材料（如瓷片、玻璃片等）时所使用的工具，为了施作方便，匠师常依据个人的使用习惯改良或定制这类工具。

（1）铁铲：匠师用于敲击瓷器，把瓷器按制作需要敲制成各种瓷片。其在闽南、潮汕地区被称为"铁尺"或"敲瓷刀"。

铁尺，汕头许少雄工具

（2）扁口钳子：扁口钳子用于修剪初步裁剪下的瓷片（玻璃片），匠师利用它把瓷片精细修剪成所要的形状。潮汕地区叫"饶钳"，台湾地区叫"剪钳仔"或"剪仔"。

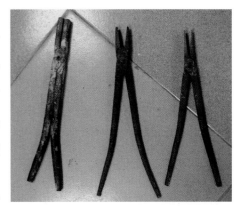

扁口钳子，诏安沈氏工具

（3）镊子：匠师在细微处施作，需要用镊子夹住裁剪好的瓷片（玻璃片），以插入、粘贴于坯体上，并趁黏合剂未干时，用镊子加以调整。

（4）玻璃刀：玻璃刀也叫"金刚钻笔"，是台湾地区制作剪瓷雕普遍使用的工具，大陆地区制作剪

铁铲，潮州卢芝高工具

瓷雕较少用到该工具。20世纪40年代，台湾地区的剪瓷雕外观材料增加了彩色玻璃，匠师才开始使用玻璃刀。匠师在玻璃片上画出所要的形状，用玻璃刀按照形状切割玻璃片，便可扳下。

3.绘制工具。

绘制工具指彩绘笔、刷子及其他辅助绘画类工具，一般用于剪瓷雕后期的制作工序，常见于作品细节处的彩绘修饰，如人物服饰花纹的绘制等。

（1）墨斗、折叠尺：施作时，匠师用以丈量与绘制底线的工具。

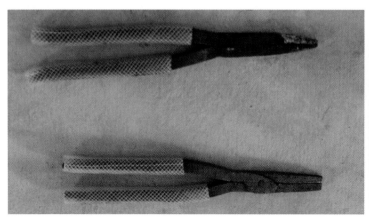

饶钳，汕头许少雄工具

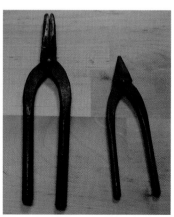

剪钳仔，台湾陈世仁工具

（2）彩绘笔：彩绘用笔多买现成的毛笔或画笔，有多种型号供匠师选择，可以满足绘制各种粗细线条、涂抹背景的需求。

施作材料

传统剪瓷雕的施作材料主要指剪瓷雕制作成型过程中所需要的主要材料，按照传统剪瓷雕的制作工序，主要分为坯体材料、外观材料和彩绘装饰材料三大类。

1.坯体材料。

坯体材料可分为骨架材料、灰浆材料、黏合剂三种。

（1）骨架材料。

骨架材料常见的有粗细不等的铜丝、铁丝，以及用来增强造型动态感的碎瓦、砖块等。骨架材料的作用有如人体的骨骼，作为造型的支架，除了可强化成品动作的力量感、加强填充材料的附着性外，还可以在安装时起到支撑的作用。

（2）灰浆材料。

塑造坯体的材料，早期工匠采用贝壳烧制而成的贝壳灰，混合麻绒或稻草等材料调制而成，依混合材料的不同可分为麻丝灰、糖水灰、棉仔灰等。现在多用石灰和水泥调配。

麻丝灰：将贝壳灰与麻丝按一定比例混合（也可用草纸筋替代，效果和作用相同）调配而成的称为"麻丝灰"（用草纸筋调制的称为"纸筋灰"），此材料较为粗糙，一般用于塑造粗坯。

糖水灰：在麻丝灰中加入红糖水和糯米汤进行搅拌后，在石臼里捶打，直至具有很强的黏性，称之为"糖水灰"。糖水灰较麻丝灰更细腻，适合雕塑细部造型。

棉仔灰：它是台湾地区剪瓷雕匠师常使用的一种坯体材料，配料是石灰粉（蚵粉、海菜粉）及糯米浆等。棉仔灰加

贝壳灰，闽南地区称"贝灰"，潮汕地区称"壳灰"

麻丝

麻丝灰

棉仔灰

入红糖水，也被称为"糖水灰"，可增强材料的黏性。

由于麻丝灰、糖水灰的制作程序比较繁杂，现在多直接使用水泥材料。水泥的最大缺点是可塑性差，太稀会流动，太干了黏性不够，所以塑造出的坯体较为粗糙。麻丝灰与糖水灰则可塑性极强，在塑造人物的面部五官及手脚部位时优点尤为明显，唯一的缺点就是制作太费工时。台湾地区匠师也采用麻绒加上细沙和水泥调和成坯体材料，此配方可防止水泥干燥后坯体体积收缩。

（3）黏合剂。

黏合剂是剪瓷雕不可或缺的材料，主要用于外观材料与坯体的黏合上。早期剪瓷雕匠师主要采用糖水灰作为黏合剂，有时还使用一种叫作"水胶"的材料作为黏合剂。水胶是一种动物胶，用动物的筋骨、皮等熬炖出的油性胶质混合一定比例的水制成。现今常见的黏合剂可分为两种，一是以石灰调和水泥制成，二是直接以水泥为黏合剂。台湾地区亦有使用棉仔灰作为黏合剂的情况。

2.外观材料。

剪瓷雕的外观材料依发展历程可分为陶瓷瓷片、彩色玻璃片、淋搪材料等。剪瓷雕外观材料，因材质的不同，会导致施作技法与艺术风貌的迥异。

（1）陶瓷瓷片期（清道光年间至清末）。

这一时期，闽南与台湾地区的陶瓷行业兴盛，各式窑口如雨后春笋般出现，为剪瓷雕艺术提供了源源不尽的装饰材料。清代早期，剪瓷雕所用的瓷片颜色以红、黄、青、白、黑、青花等六种为主要色系，配置上以其中一两种作为主要色调，

彩色瓷片

彩色玻璃片

其他颜色穿插使用，作为点缀。这种配色法，不但使色彩看起来和谐，又兼具层次感。以高温烧制的陶瓷瓷片色泽温润柔和，更显出古朴的质感。

清代晚期，尤其是第二次鸦片战争之后，因两岸政治格局、贸易结构的改变，台湾本土匠师逐渐兴起。同时因材料短缺，台湾地区的剪瓷雕开始使用日本生产的瓷碗作为主要外观材料。闽南地区的匠师们称陶瓷碗为"碗回仔"。现存于台南市佳里区金唐殿、学甲区慈济宫的何金龙师傅的作品，就是以碗回仔为主要材料。

（2）彩色玻璃期（20世纪初至20世纪70年代）。

有关彩色玻璃的使用，曾有台湾学者认为，早期因应庙宇修复的需求，在材料短缺的窘境下，匠师们曾到垃圾场挖掘废弃的瓷碗、花瓶等作为外观材料。20世纪40年代后，台北地区的玻璃厂才开始专门生产剪瓷雕使用的彩色玻璃产品，而后被匠师大量使用。然而，在福建泉州地区考察时，

我们发现闽南地区的彩色玻璃使用要比台湾来得早些。如始建于1926年的泉州永春吕厝，其护厝两侧水遮处的剪瓷雕装饰便使用了进口的彩色玻璃。据屋主回忆，吕厝乃永春华侨吕氏返乡时所建，彩色玻璃在当时是极为稀少的，吕氏改用玻璃作为外观材料，是为了显示其富足的财产，并非是匠师缺乏原材料所致。

（3）淋搪材料期（20世纪80年代至今）。

"淋搪"一词系闽南语音译，"淋"指浇泼动作，"搪"指釉浆，自有制作碗回仔时，即有此名词。淋搪原指陶瓷拉制坯胎成形，阴干后上釉的过程，确切地说是"浇釉"的过程，即用勺取釉浆浇泼坯体。

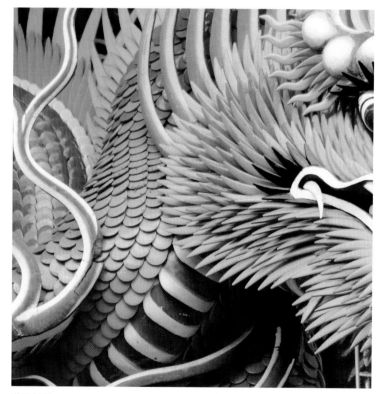

淋搪材料

3.彩绘装饰材料。

彩绘是剪瓷雕后期装饰的重要步骤，不仅人物的面部表情、皮肤色彩、服饰特征要靠彩绘来加以表现，作品场景气氛的营造，也往往借助背景彩绘实现。台湾剪瓷雕匠师擅长运用青、绿、黑、白相间的技法，配合金漆的细部勾描，使作品呈现出色彩对比，达到赏心悦目的效果。早期剪瓷雕匠师运用矿物质颜料，如：石青、石绿、朱砂粉等。使用时，匠师们将它们磨成粉末，混入水胶调匀，制成"色胶"，再以画笔蘸色胶，于坯体上涂色或勾勒。目前，闽南及潮汕地区的匠师大部分采用丙烯颜料作为彩绘材料。台湾地区剪瓷雕匠师常用日本生产的色粉颜料加水调配彩绘材料。

四、剪瓷雕的装饰部位

剪瓷雕的主要装饰部位除了屋顶的正脊、垂脊、排头等处外，室内壁堵上的剪瓷雕装饰为了避免作品遭到碰撞而毁损，大都安置在较高的水车堵、顶堵和身堵等部分。

壁堵剪瓷雕的装饰位置与观赏者较接近，作品表现极为精致细腻，匠师的技艺水准往往以此评定，是他们展现个人艺术风格的最佳舞台。故匠师无不呕心沥血，集毕生功力创作。庙宇的壁堵剪瓷雕由于受到空间和格局的限制，规模都不大；由于壁堵的景深相当浅，大约只有20厘米，为了在这一小隅中呈现最佳技艺，匠师们投入的心血比屋顶剪瓷雕作品多许多。

两岸传统古建筑部分名称释义

建筑部位	别称	释义
正脊	中脊	屋顶上居于中央最高的屋脊，如同人的脊椎骨，属于屋顶的中轴。寺庙建筑的正脊多分为三段，中间为脊刹，剪瓷雕以"福禄寿""天官赐福"内容，或麒麟、宝珠、宝塔、葫芦等物象为主；两侧脊饰常做龙、鳌、鱼、花草等；其中双龙与宝珠、宝塔，合称为"双龙戏珠""双龙拜塔"。此外亦有在正脊处布满人物、战马等物象而不分段者。
垂脊	规带	屋顶上分别向屋檐四角延伸的脊带。垂脊是古建筑装饰的重要部位，往往叠砌数层成反翘弯曲的形状。繁复的装饰使垂脊的重量增加，让其具有镇压屋顶的作用，可平衡风的浮力，使屋顶不至于掀开。垂脊上置如意、人物、山水造景；亦可顺势在其末端作凤凰、螭龙、鲤鱼、卷草等形态向上扬起的剪瓷雕作品。

翘脊	燕尾脊	正脊两端翘起的部位,形如弓,脊端呈燕尾分岔状,传统上认为庙宇、官署及举人以上的官宅民居才能做翘脊燕尾。翘脊上常置龙首、鳌、鱼、卷草等内容的剪瓷雕。
戗脊	斜脊、串角脊	垂脊旁自点金柱上方位置斜向分岔之脊,有串出之势,故也称之为"串角脊"。
博脊	团脊	歇山重檐顶中围绕下檐四周的脊带,有如腰带样式,故又称"团脊"。台湾地区的博脊常做成水车堵样式,有线脚、泥塑、剪瓷雕或交趾陶装饰。该部位常见的装饰内容有神话人物、历史人物、花鸟、走兽、水族、博古等。
西施脊		系脊上加脊而形成的装饰带,通常在正脊上。脊堵加宽,可在其间增加花鸟、走兽、水族等内容的剪瓷雕装饰。因其能让屋脊显得更加美观,故被称为"西施脊"。
山墙	规壁、鹅头、马背	位于建筑物左右两侧,上端像山形的墙壁,其形状被赋予五行的象征意义。闽南式、广东式和客家式的山墙样式各有不同。

三角堵		垂脊下方的三角形部分,以砖砌成,正面作小柜台样式,外表涂灰泥并饰以花草剪瓷雕。
排头	牌头	位于垂脊下端,可放置一座假山布景,也可设亭阁配以剪瓷雕人物或交趾陶人物,组成文武戏出,兼有装饰及增加重量的作用,可防止屋檐被风吹起。
门头堵	门头垛	门楣上方的横垛,其上可挂匾额,亦可以文字装饰,或以花鸟为内容的剪瓷雕装饰。
水车堵	水车垛	屋檐下与屋身连接处的水平装饰带,常随着建筑物主体延至山墙上,上下配有凹凸线条,具有浓厚的装饰意味。
墀头	灿景	廊墙顶端的收头部位。其上或以横框装饰水车堵的部分,或以竖框装饰身堵的部分,因此这个位置的剪瓷雕作品相对比较精巧和细致。
顶堵	顶垛	位于建筑物壁堵最上方。
身堵	身垛、中垛	壁堵的上半段,置于顶堵之下、腰堵之上。因其高度恰为人的最佳观赏位置而常作为重要的装饰部位。
腰堵	腰垛、虎口堵	壁堵的中间段,如隔扇之腰板。

裙堵	裙垛	壁堵的下半段，置于柜台脚之上，也是匠师常施作剪瓷雕装饰的部位。
柜台脚	琴脚、马柜台	台基或壁堵下沿如柜形的基座，一般为石头雕刻，常见的表现形式为两端兽蹄形或双鱼形等。
山墙悬鱼	鹅头坠	位于山墙山尖处的装饰，多以螭虎、团花等作为装饰题材，台湾南部地区寺庙多用"狮子衔剑"题材。类似于《营造法式》中所说的"悬鱼"。
鸟踏		在山墙外面以砖砌成凸出的水平线条，其功能原本为防止壁面淋雨，后来渐渐转变为装饰带。

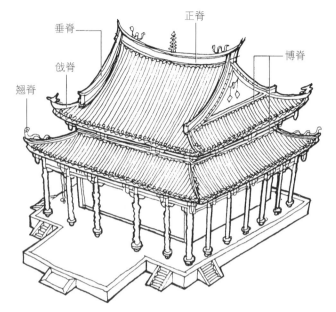

古建筑屋脊部位名称示意图（一）

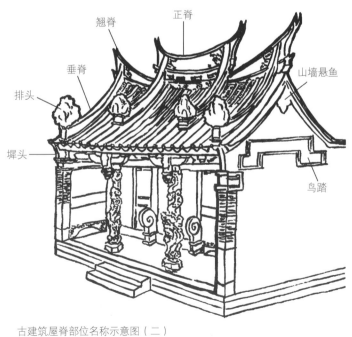

古建筑屋脊部位名称示意图（二）

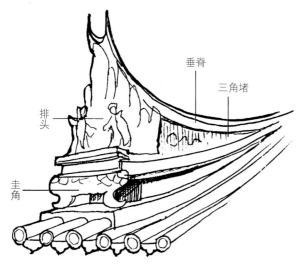

古建筑屋脊部位名称示意图（三）

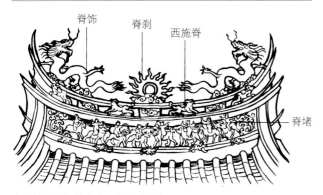

古建筑屋脊部位名称示意图（四）

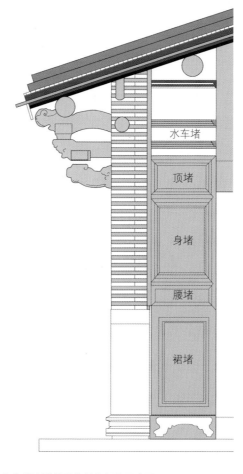

传统剪瓷雕的壁堵装饰部位示意图

五、剪瓷雕工程的承包与施作方式

剪瓷雕是寺庙装饰的重要组成部分，其施作契机，一般为寺庙新建、整修时。庙方在计划制作剪瓷雕工程时常会到其他庙宇观摩作品，同时考量预算。若看中一处庙宇的剪瓷雕作品，便打听匠师信息及价格。经开会审议后，庙方便联络该匠师，委托其承接剪瓷雕工程。而当剪瓷雕因年久损毁时，部分庙方会再度延请当年的匠师或是其徒，进行整修，以延续原有风格。达成合作意向后，匠师先实地勘查，了解寺庙的性质及规模，并与庙方沟通其希望以何种题材来表现，以及有无禁忌等问题。取得共识后，匠师绘制设计图、送估价单，经庙方审核，根据意见修改。待双方签订合约后，匠师便排定进度，开始施作。

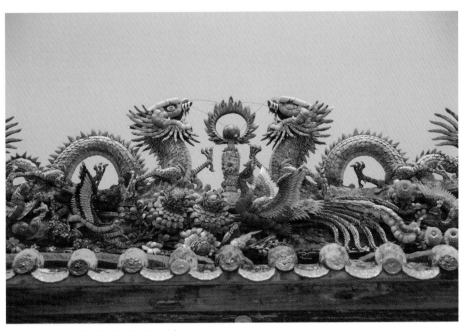

东山县南正院屋脊剪瓷雕《双龙戏珠》

诏安县城隍庙翘脊卷草剪瓷雕

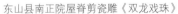

　　剪瓷雕匠师的设计图来源有两种：一是自行绘制，二是参考古代印本中的插画。由于缺乏专业的造型训练，在涉及陌生的古典题材时，匠师常会参考当地画师的画稿，透过画师提供的相关人物构图，安排人物情节布景。

　　剪瓷雕的制作方式，可分为"预制式"与"场制式"。预制式，顾名思义是可事先做好，再安装于装饰部位的一种制作方式。预制式剪瓷雕常放置于水车堵、身堵等部位，离观者最近，所以往往成为匠师展示才艺、比拼绝活的场所。

　　场制式剪瓷雕则要求匠师必须亲临现场制作，作品的位置大多在屋顶。制作时，匠师先以铁丝折出人物或花卉的形状，再以灰浆塑形，后将裁剪过的瓷片或玻璃片粘贴其上。由于屋顶位置较高，观者无法细看，所以剪瓷雕匠师常以块状碗片或玻璃平片象征性地表现大色块。这种信手拈来的材料，经过匠师大胆处理，往往更为鲜活，与精细的壁堵剪瓷雕相比，更具有一种写意的韵味。

第二章　闽南地区传统剪瓷雕艺术

第一节 闽南地区剪瓷雕艺术概述

一、闽南地区剪瓷雕艺术的源流

闽南地区主要指晋江流域的泉州平原和九龙江流域的漳州平原，自古以来该地区自然环境优越，经济发达，远离中原政治中心，文化上呈明显的边缘形态。闽南地区自古素有"尚鬼好祀"的传统，民间信仰发达，神灵众多、信众如云，宗教建筑比比皆是。积淀深厚的宗教文化，加上闽南地区浓郁的宗教信仰氛围，使得这一地区寺庙宫观或权贵富宅建筑的装饰之风盛行。传统闽南建筑上的各类装饰精雕细琢，不仅工艺繁复精湛，而且造型极其张扬华丽。闽南地区传统建筑营造分工极其细致，有大小木匠、雕花匠、石匠、泥瓦匠、彩绘匠、剪花匠等十几个工种，细部的工艺风格上还有漳州派和泉州派之分。

明清时期闽南地区传统建筑的特征逐渐显现并趋于成熟，不同于北方建筑的稳重含蓄，华丽精巧、精雕细琢成为闽南地区宫庙建筑的主要特点。飞扬的翘脊，夸张的戗脊，繁复的剪瓷雕与灰塑等都已成为闽南传统建筑的标准样式。清代前期，随着海禁政策的废除，福建沿海城市开设海关，迅速繁荣起来。漳、泉等地的庙宇建置也日益蓬勃，庙宇的

广建为人们提供了诸多就业机会，许多自耕农闲暇之余便开始从事庙宇的设计与建筑，闽南地区的剪瓷雕匠师便是在这种情境下逐步发展起来的。由于官修文献缺乏匠师生平与民间艺术的详细记载，早期剪瓷雕作品又易受风化侵蚀，或面临拆除重建危机，因而，目前难以寻觅清代前期的剪瓷雕作品，就连剪瓷雕匠师的生命史资料亦无从考察。我们仅能在匠师的口述资料和前辈学者的研究中整理出剪瓷雕艺术的发展脉络。

有关闽南地区剪瓷雕的发端，目前有三种说法。

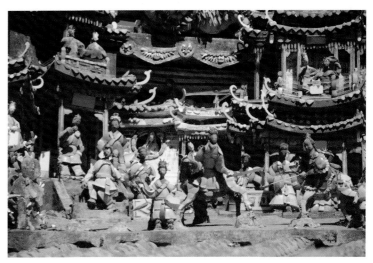

诏安县城隍庙屋顶人物剪瓷雕

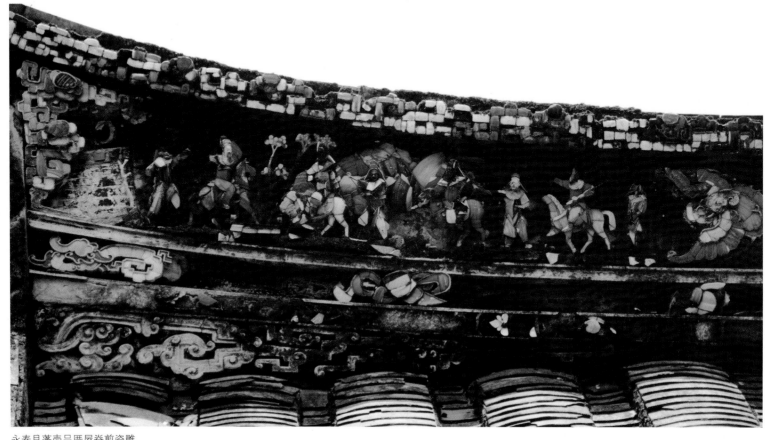

永春县蓬壶吕厝屋脊剪瓷雕

　　第一种说法为剪瓷雕由漳州平和县匠师发明。明代，漳州府平和县的瓷器产业兴盛发达，丰富而又便利的陶瓷资源为当地庙宇装饰提供了原材料，进而刺激了建筑装饰技艺的发展，剪瓷雕技艺应运而生。

　　第二种说法为闽南地区的剪瓷雕技艺由广东潮州地区传入。广东潮州与漳州诏安毗邻，民俗风情相似。宋元时期，大量漳州人出仕潮州，诏安、漳浦两地的居民或因地狭人多、或因躲避战乱，大量移居潮州，两地的文化艺术风格也因此趋于一致。据《广东工艺美术史料》记载，潮州嵌瓷始创于

明代万历年间，但今天我们在潮汕地区能看到的嵌瓷装饰，几乎都是清代乾隆以后的作品。

　　第三种说法，剪瓷雕艺术起源于泉州地区。基于福建陶瓷发展史分析，泉州自五代起便有著名的德化窑、安溪窑、晋江窑等，尤其是德化窑曾大量出口欧洲，被法国贵族称为"BLANC DE CHINE"（中国白）。陶瓷资源丰富同样给本土剪瓷雕工艺的出现提供了先决条件。明清两代，随着民间手工艺的发展，永春、晋江、南安等地的瓷窑也如雨后春笋般出现，这无疑为剪瓷雕艺术的产生提供了良好的社会环境。此

永春县岵山李家福兴堂水遮处的泥塑与剪瓷雕装饰

外，台湾学者研究发现，在渡海至台的第一批剪瓷雕匠师中，同安人柯训、洪坤福，洛江人苏阳水、苏萍兄弟等的祖籍均属于当时的泉州府。

清代中后期，剪瓷雕在闽南地区得到了迅速发展，无论是祠堂庙宇还是民居官府，举凡动工落成，都能见到剪瓷雕匠师的身影。闽南地区传统剪瓷雕的造型众多，内涵丰富，远观鲜艳夺目，近看精巧生动。建筑屋顶上的各个结构部位都被施以丰富的造型，每个交汇的节点都以装饰工艺作为收口。建筑屋脊的装饰以龙凤最为常见，形成龙飞凤舞之势。不论是由各类具有祥瑞寓意的花鸟走兽所组成的场景，抑或是宣扬忠孝节义的神话与历史故事，均是剪瓷雕装饰的常见题材。剪瓷雕动物形态动感十足，富有张力。昂首扬爪的龙，展翅唳天的凤，腾云奔走的麒麟和狮子等，均体现它们最具动感的姿态。各类植物形象也是丰富多彩，各具其态。剪瓷雕在人物造型上则非常注重姿态架势的表现，官相的稳重、仙女的婀娜、力士的气势都塑造得极其到位。挑选不同形状

的瓷片粘贴而成的人物服饰，在配合人物动作的基础上也充分展示了衣褶的飘动感。

闽南传统剪瓷雕通常采用敲碎的彩色瓷片作为外观材料。早期匠师挑选残损价廉的瓷片来制作，在部分早年遗留的剪瓷雕作品上，我们仍可见匠师选用的不同类型的陶瓷残片。随着剪瓷雕艺术的发展成熟，陶瓷厂家开始专门生产彩色瓷碗用来取代残损瓷片。当前闽南地区的剪瓷雕匠师所使用的彩色瓷碗，大多向潮州枫溪的陶瓷厂家采购，常见的瓷碗颜色有红、黄、蓝、绿、白五种主要色调，在此基础上再扩展到古黄、浅黄、浓绿、海碧、宝蓝、红豆紫、胭脂红、炫目金等多种颜色。每一种釉色还可以根据匠师需要，调配出浓淡深浅的变化。用色艳丽、浓烈鲜明是闽南屋顶装饰遵从的色彩风格，这种风格除了给观赏者带来了红火热闹的视觉感受外，还体现了匠师欢庆吉祥的主观情感。

如今在漳州、泉州等地的庙宇宫观之上仍保留了不少清代末期以来的佳作。主要有漳州市区的凤霞宫、浦头大庙，龙海

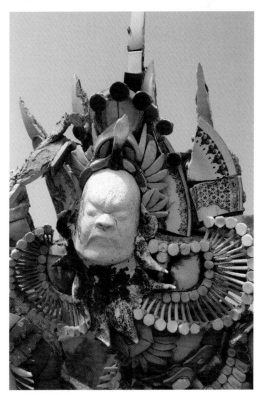

东山县关帝庙屋顶剪瓷雕人物局部

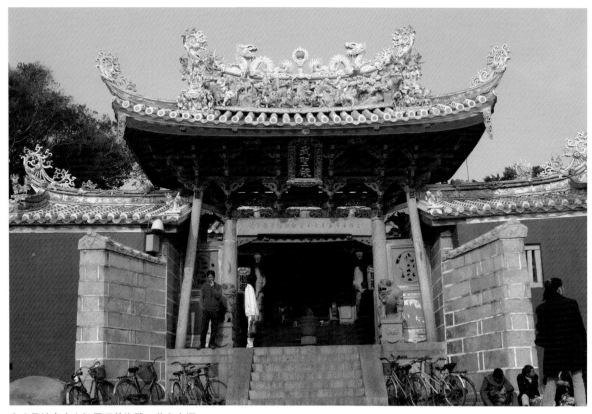

东山县关帝庙山门屋顶剪瓷雕，黄忠杰摄

市石码的下码庙、郭坑扶摇帝君庙、角美的白礁慈济宫，东山县的铜陵关帝庙，诏安县城关关帝庙、城隍庙、文昌阁，漳浦县的威惠庙，云霄县云山书院；泉州市区的开元寺、关帝庙、承天寺、崇福寺，南安市的蔡浅古民居群，安溪县文庙、清水岩，永春县蓬壶镇的吕厝，德化县的西天寺、香林寺等。

二、闽南地区剪瓷雕的工艺特点

1.材料特点。

（1）经久耐用，绚丽多彩。中国古代许多建筑都选用木料、石料作为装饰材料，但是这些材料容易受到岁月的侵蚀。木雕最怕白蚁等蛀虫的腐蚀，石雕也会在风化的过程中渐渐消逝，剪瓷雕所使用的瓷片经过高温的洗礼，因而能够在岁月的磨炼下相对完好地保存下来。作为剪瓷雕的原材料，瓷器的色彩十分丰富、艳丽，红的似火，黄的似金，蓝的似水。瓷片颜色的多样性，也避免了传统灰塑作品受颜色种类限制的缺点。艺人们选取瓷器作为剪瓷雕的主要加工原料，正是看中了瓷器的这些优点，这也是绚丽的剪瓷雕能在屋顶上历尽风雨而不朽的重要原因。

（2）材料考究，独具匠心。剪瓷雕的材料是经过专门筛选的，不是任何瓷器都能制作剪瓷雕的。一般来说，匠师会

选择胎薄质脆的瓷器作为其艺术创作的材料。因为同等大小的瓷碗，胎薄的瓷片重量会比胎厚瓷片来得轻。一组剪瓷雕是由成千上万的瓷片构成的，如此之多的瓷片重量累积起来也是个不容忽视的数字，这对剪瓷雕的坯胎、骨架、黏合剂等制作工序提出了更高的要求，无形中也增加了匠师的负担。此外，胎薄的瓷器可使用的面积较大，比较节省原料，同时也更容易按照匠师的要求剪成各种需要的形状。剪瓷雕的主要工具是经过特殊加工的剪刀，瓷器被剪成瓷片后还需要经过打磨、分割等加工程序，由于工序复杂，需要选择比较容易加工的原料，所以对瓷器的厚度和硬度也提出了一定的要求，只有那些方便用剪刀裁剪的瓷器才会被匠师选中，胎薄质脆的瓷器就是一种很好的选择。从这方面说胎薄质脆的瓷片对剪瓷雕的后期加工起了很大的辅助作用。这样既可以节省体力，又节约成本，能用更少的原料制作出更多的作品。

（3）因地制宜，就地取材。闽南民间匠师制作剪瓷雕所使用的材料大多从本地资源入手，就地取材。例如，漳州东山关帝庙的剪瓷雕是以广东潮州枫溪瓷厂特制的胎薄质脆的彩色瓷碗为原料，按构图需要剪成五颜六色的瓷片，再用壳灰、麻绒、红糖水搅拌而成的黏合剂，把它们贴到以铁丝、壳灰捏就的坯胎上去，制成各种艺术珍品。东山岛位于福建漳州的南端，海产资源十分丰富。当地剪瓷雕艺人就地取材，从本地的贝类资源入手，收集贝壳后经过高温煅烧加工成壳灰作为主要的粘贴材料。再则，漳州位于北回归线附近，高温多雨，气候湿润，十分适合甘蔗的生长。因此，自古以来漳州的制糖业就十分发达。在剪瓷雕黏合剂中加入了红糖水，不但可以增加它的黏度，而且经济实用。最后，麻绒的加入也使得黏合剂的稠度增强，更能经受风吹日晒的洗礼。不难看出，剪瓷雕工艺的发明与使用充分利用了当地特有的资源，是闽南匠师智慧的结晶，也是一门名副其实的地方特色工艺美术。

2.雕作技巧。

闽南剪瓷雕根据瓷片粘贴方式的不同，主要分为平雕、叠雕、浮雕和圆雕四种技巧，它们通常根据装饰位置的不同而综合运用。

平雕着重于重复性的构图，铺陈传统纹样，一般用于近景或壁堵，常见于传统建筑的门堵或屋脊的配景装饰上，用色彩丰富的瓷片以平雕的方式铺陈出各类传统纹样或花边造型。

叠雕则较富有层次感，多用于高处屋顶的走兽、水族、飞禽或花卉树木的塑造上，用片片彩瓷以鱼鳞状层层叠贴的方式表现凤毛麟角、红花绿叶，常见于燕尾脊。

浮雕的方式通常先以灰塑打底塑形，然后在灰塑坯体上面嵌入瓷片，一般用于表现道具与主要场景，多用于水车堵或山墙的装饰。

圆雕也称为立体雕，画面呈现繁密性和多样性的特点，圆雕大多用于塑造古装戏曲人物，如武将的盔甲、文官的蟒袍、才子佳人的服饰等。圆雕的制作是最具难度的，须先用铁丝或竹篾做骨架，用糖水灰和着泥灰打好泥塑坯形，再粘贴上瓷片。小件的花鸟鱼虫通常先贴好瓷片再搬上屋顶，像龙、凤等大件作品则须先将坯形搬上屋檐，再用瓷片粘贴。

三、闽南地区剪瓷雕艺术的分布与传承

剪瓷雕艺术在福建主要流行于闽南地区，因此福建的剪

瓷雕匠师也多出自闽南地区，主要分布在惠安、南安、翔安、同安、东山、诏安等地，如惠安的洛阳镇（2010年划出）、南安的翔云镇、翔安的内厝与马巷等地皆形成人数较多的匠师群，其余零星分布在龙海、海沧等地。

漳州诏安的沈氏艺圃是目前闽南地区最大的剪瓷雕家族，历经百年，至今已传承五代。漳州东山的剪瓷雕名家孙丽强是福建省非物质文化遗产东山剪瓷雕技艺的唯一传承人，孙氏家族也是东山著名的剪瓷雕艺术世家。泉州南安的陈祥华，现为南安市剪瓷雕技艺非物质文化遗产传承人，家族技艺传衍一百多年，五代人均从事古建和剪瓷雕工艺。以上三个家族为本书采访的主要口述对象，详细内容在此不再赘述。以下介绍一些闽南地区的剪瓷雕世家或名匠。①

蔡荣峰，泉州洛阳镇人，其艺三代相传，从其父蔡尔景开始至其三子桂森、桂礁和桂秋，均活跃在宫庙屋顶。2006年，全国重点寺院南普陀寺启动耗资巨大的百年大修工程，庙方四处聘请名师，蔡荣峰即是南普陀寺请来的剪瓷雕高手。蔡荣峰在这一行坚守了20多年，工艺精湛娴熟。蔡氏作品广布福建各地，如龙岩的莲山寺、厦门的碧山岩寺等，还远涉同为剪瓷雕重地的广东惠州等地施作，甚至洛阳的观音寺、抚顺的宝泉山善缘寺等均有其作品。

梁文龙，泉州南安剪瓷雕匠师，南安翔云镇梅庄村人，其祖父梁武智及父亲梁春芳均谙熟剪瓷雕工艺，家传相沿。梁春芳于1956年在集美的嘉庚陵园留下手笔。20世纪80年代，梁文龙广收门徒，使梅庄村形成一个地区匠师集群，人数有十几人。安溪县参内乡罗内安山庙、厚安聚善堂，以及在建的厚安谢氏宗祠、狮山狮渊堂等均为梁氏作品。

梁连祉，南安翔云镇梅庄村人，师从梁文龙，其作品主要分布在漳州、厦门地区，如漳州华安的平安寺、漳浦赤湖法泉寺、大帽山地藏王庙、平和南胜的观音寺，以及厦门青礁慈济宫等。其施作剪瓷雕的特点在于造型能力强，瓷塑龙凤、麒麟等活灵活现、异常生动，配色也俊逸清新，富有灵气。

陈和永，厦门翔安内厝人。1977年高中毕业后，陈和永全面地传承了家族择地、建筑平面与空间设计、大木制作、木雕（细雕）、泥水、剪瓷雕、厌胜物制作、油漆、彩绘、贴金等技艺。其妻陈越美也精熟古建筑营造技艺中的油漆、彩绘、贴金等工艺。陈和永在厦门翔安、同安一带颇具声名，目前他的古建队伍已经初具现代企业的规模。

陈金秋，厦门海沧东孚人，在厦门一带享有盛誉。其古建技艺全面，木雕、剪瓷雕等均有涉猎。早些年其曾组建规模颇大的刘营古建队，作品分布厦门、漳州等地，如厦门曾厝垵的创垂堂、福海宫，塔头的黄氏祠堂，东坪山的傅氏宗祠、福灵宫等。陈金秋典型代表作为漳州玉尊宫，因为与台湾宜兰草湖玉尊宫同名同祀，1999年，由台湾玉尊宫出资重建，现为漳州市对台交流的重点宫庙。

① 金立敏.闽台宫庙建筑脊饰艺术[M].厦门：厦门大学出版社，2011.

第二节　闽南地区剪瓷雕艺术口述史

一、沈振祥："我们沈氏应该算是闽南、粤东一带从事剪瓷雕创作规模最大的家族了。"

【人物名片】

沈淮东（1898—1984），字冬瓜，漳州市诏安县城关东城村人，是诏安沈氏剪瓷雕技艺第二代传人。幼年读私塾3年。12岁拜林家马芦为师，智慧超凡，加上勤学苦练，其技艺超越其师兄沈面龟、沈山乡、沈火喜、杨国盛等。18岁出师便到漳浦建白鹤寺，云霄建白塔寺。1949年前在诏安县先后修建了西坛大祠堂、大庙、斗山岩、塔桥庵、白石庵、东沈泰山妈祖庙等。1949年后相继修建了南山寺、甲州大庙、梅岭港庙、外凤庙等。沈淮东一生勤劳朴实，手艺高超，擅长剪瓷雕，兼能书画，主要作品有剪瓷雕《牡丹凤凰》《双龙夺珠》《牛郎织女》《八仙过海》，有海螺蛸雕《佩莲花》《松鹤图》，尤其以雕贴飞禽走兽闻名闽南及粤东地区。沈淮东继承先辈的手艺，在诏安开设剪瓷雕"艺圃"，开创了沈氏家族剪瓷雕技艺传承的先河。

沈振祥，1952年生，沈氏家族第四代传人，在同辈兄弟中排行老大。15岁开始跟爷爷沈淮东、父亲沈耀文学习剪瓷雕技艺，从白描绘图稿入手，继而掌握了传统剪瓷雕的塑、剪、粘等精湛技艺。其跟随父辈一起完成了大量剪瓷雕工程。1990年，沈振祥与弟弟沈振泽、沈振南在父亲的带领下翻修诏安武庙，在对场竞技的模式下，创作了一系列惟妙惟肖的剪瓷雕作品，堪称沈氏剪瓷雕的经典佳作之一。2010年，诏安剪瓷雕技艺被评为福建省省级非物质文化遗产。沈振祥、沈振泽、沈振南三兄弟均被认定为剪瓷雕工艺省级代表性传承人。

口述人：沈振祥

时间：2017年7月27日

地点：漳州市诏安县沈氏家庙

诏安剪瓷雕的流传与保存

我是诏安沈氏艺圃剪瓷雕第四代传人之一。诏安剪瓷雕技艺是福建省非物质文化遗产之一，是一种表现在寺院、庙宇、殿堂等屋顶或照壁上的装饰艺术，因富有闽南民间特色而代代相传。但是这门手艺究竟从什么时候、什么地方开始

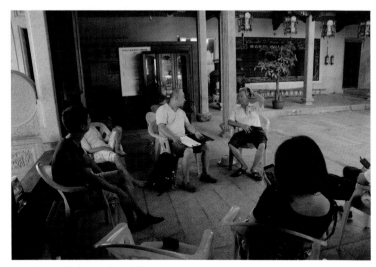

沈氏传人为笔者介绍剪瓷雕技法

流传起来，至今没有确切的说法。相传在我们这里的乌山上有个初来寺，在宋朝时就出现了剪瓷雕。现在我们沈氏应该算是闽南、粤东一带从事剪瓷雕创作规模最大的家族了。闽南地区的剪瓷雕实际上都是从同一个派系中发展而来的，潮州的嵌瓷是自成一派。以前，广东那边有一部分建筑的剪瓷雕就是请我们去做的，比如梅州一带的房子，就是我们说的围屋（土楼），它的特点是只在屋顶的翘尾位置装饰一些花鸟，工程量很少，但也需要请我们去做。因为当时那个地方的瓷片原材料有问题，只有瓷大碗，碗壁太厚了，做不了剪瓷雕。其次是山里人见的东西少，也做不出花哨的造型来。但我们诏安这里不一样，明朝以来就有港口，周边有很多生产瓷器的地方，比如泉州德化，造型上也比较新潮，这就使得我们的剪瓷雕在原材料和造型上都有优势。再说说我们闽南地区，东山剪瓷雕最具代表性的作品就是体现在关帝庙上，东山的林少丹师傅其实和我们是同宗。据我所知，林少丹和我的爷爷沈淮东是师兄弟，包括后来的孙齐家的师傅其实也都是从

诏安这边发展出去的，所以说东山的剪瓷雕和诏安的剪瓷雕之间其实是有历史渊源的。闽南地区的剪瓷雕在做法上都是差不多的，只是后来发展成不同流派后，在用料、格局、造型上产生诸多不同的地方，其中最主要的不同是在构造骨架上，比如屋脊翘角收山的构造手法不同。

剪瓷雕工艺较多出现在传统的家庙和祠堂的装饰上，但在一些大户人家房子的屋顶上也有。比如泉州晋江的一些华侨回乡盖的大厝，在屋顶、门楼或围栏上都会做剪瓷雕。所以就目前福建剪瓷雕的保存情况来说，我认为年代比较久远的剪瓷雕应该是在闽南。作为与闽南文化同源同根的台湾也是有剪瓷雕的，但是很多台湾的朋友来这里参观，都说我们这里的剪瓷雕保存得很好，他们那里早就已经光秃秃了。一般来说，建筑上的剪瓷雕百年之内就需要翻修，所以一两百年前的作品我们现在基本是看不到了。诏安的武庙有一小部分是老的，但最早也应该是清末民初的。

沈氏家族收藏的有关民间建筑风水的书籍

沈氏剪瓷雕世家

我们沈氏艺圃剪瓷雕的第一代艺人沈丁仙，也就是我的曾祖父，他是当地有名的建筑师和风水师。后来我的爷爷沈淮东是家族第二代艺人。爷爷继承先辈的手艺在诏安开创了剪瓷雕沈氏艺圃。沈氏艺圃剪瓷雕最具代表性的作品是诏安城关的文昌宫①，上面的剪瓷雕就是由我爷爷所作，后来才由我父亲沈耀文和我的弟弟沈振泽去翻修。我父亲沈耀文是第三代传人，除了父亲之外，还有二叔沈耀珍、小叔沈耀周。其中，二叔沈耀珍18岁时（1946年）被国民党抓到了台湾，他也会做剪瓷雕，而且功夫还算不错。据说二叔在台湾时还做了一套十八罗汉的泥塑，只是后来他的子女没人传承他的手艺。二叔去世后，他的子女便渐渐和我们失去了联系。我父亲和小叔沈耀周一起继承了爷爷的剪瓷雕技艺。到我这辈算是第四代传人了，我们一共有兄弟五个。除了我和弟弟沈振泽、沈振南三个之外，还有我叔叔的两个儿子沈振瑞和沈振元。最早的时候是我和振瑞一起学的剪瓷雕，但是后来他就和振元一起搞房地产去了，也就是我这一代兄弟五个里只有三个坚持做剪瓷雕。后来，到了第五代，也就是我儿子这一辈，一共有五个人继承了这门技艺。包括我的两个儿子沈锡仁和沈炎征，还有沈振泽的儿子沈阿斌，沈振南的两个儿子沈炎忠和沈炎宁。我的儿子沈锡仁科班学了美术，他之前在北京做过室内设计，后来又到厦门鼓浪屿工艺美院（福州大学厦门工艺美术学院）学了一段时间的环境艺术专业。因

此他算是有了一定的美术功底后再来学剪瓷雕的，现在我的小儿子沈炎征也跟着他一起接工程做剪瓷雕。

沈氏剪瓷雕技艺传承到今天，在技术方面应该说是在传承的同时也在不断地改进。就拿诏安城关的文昌宫来说，我爷爷沈淮东做的中间脊堵上的狮子、麒麟、梅花鹿、马、鹤等各种动物，可以看出那个时期沈家的剪瓷雕手艺还比较稚拙，有着较为原始质朴的民间艺术风格。再以"才子佳人"为例，我们强调比例的协调和肢体的动态，就人物头身比例而言，男为1：5或1：6，呈现出男子稳健的体格，而女身则制作得修长窈窕，充分展现了女子轻盈曼妙、婀娜多姿的体态。从人物表情塑造上看，文昌宫的剪瓷雕人物造型依实际神态，以嘴角的扬落来传达喜怒哀乐的情绪，使面色与感情相融，达到眉目传情的艺术效果。1992年文昌宫修复时，

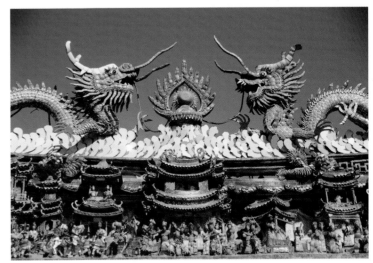

诏安武庙门亭屋脊的《双龙朝珠》和博脊上的阁楼亭榭、文武百官，因两个班组对场竞技，所以左右两边作品有较明显的区别

①诏安文昌宫，位于诏安县城县前街，始建于明嘉靖七年(1528年)，原址为漳潮巡检司，毁于清同治四年(1865年)。同治十年(1871年)知县罗运端决定将原设于文庙旁的文昌祠移祀于此，就巡检司废址改建，三年后竣工，命名文昌宫。宫坐北朝南，占地1190平方米，由门楼、拜亭、正殿和后楼组成。正殿祀文昌，面阔三间，进深三间，单檐歇山顶，石质梭柱。后楼供魁星。

由我父亲沈耀文和弟弟沈振泽在屋脊上所做的"双龙戏珠"剪瓷雕，就可以明显感受到三代人新旧作品之间的变化，沈氏剪瓷雕的工艺在传承中日趋精湛。

值得一提的是1990年翻修诏安武庙①，当时父亲带领我们三兄弟，沈振祥、沈振宝②、沈振南一起做的，我们沈家和另外一位姓许的匠师班组对场竞技，工地中央用布帘隔起来，对场双方互不相看，各做各的，表现的题材事先定好，双方的分工也是事先说好的。两班人都把自己看家本领拿出来，都想着在对场竞技中胜过对方，这样才能赢得老百姓的口碑，也才能赢得市场。所以我们在武庙的作品，无论从材料的选择、整体的构图，还是总体的施工都是颇具匠心的。这项工程最精彩的部分为门亭屋脊顶的"双龙朝珠"和正面脊堵的六十几个人物及各种阁楼亭榭、花草树木、飞禽走兽。双龙大气磅礴，龙鳞须角等粘贴得十分精密，形状的剪切极为精细；人物、花鸟等色彩丰富，楼阁亭台的翘角飞檐也都表现出来，场面颇为壮观。有趣的是狮子脚上的瓷片由几个圆形碗底组成，颜色既有变化又十分和谐，对材料的利用可谓匠心独运。后面的脊堵是一些花鸟，做工也十分精细。凤凰羽毛颜色有多种层次，花朵的层次与色彩都十分丰富。

弟弟沈振泽在2000年为城隍庙翻修时所作的剪瓷雕，人物脸部极为精致，许多条纹采用玻璃或镜片材料作修饰，远远望去闪闪发亮，色彩层次丰富，特别是花鸟题材部分的做工尤为精湛。

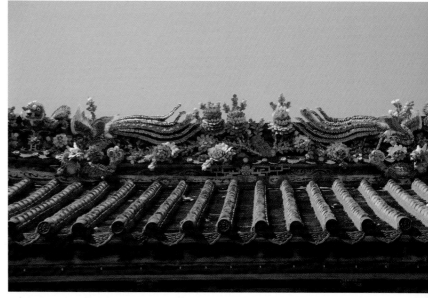

诏安城隍庙正殿屋脊剪瓷雕作品《双凤朝牡丹》

学艺过程

作为一门世代传承的手艺，诏安剪瓷雕之所以能延续至今，关键是我们家族内部的教和学。首先这种世系的传承并不是严格按照一代传一代的顺序来进行的。因为家族的环境，父辈们都是靠这门手艺维持生计，所以我们基本上从很小的时候就开始接触剪瓷雕了，我们会同时跟着父亲或爷爷学手艺。剪瓷雕技艺一般很少传给女孩子，并不是因为有"传男不传女"的禁忌，而是这种力气活女孩子做起来不方便，所以传承谱系里一般都是男的。虽然是家族传承，但我们当年拜师的时候还是有一些拜师的仪式要走，比如请师傅喝茶、

① 诏安武庙，始建于明成化年间，清道光、光绪年间两次重修。
② 即沈振泽，因其小名"阿宝"，家人常叫他沈振宝。

拿红包、送四色（四种礼物，如烟、酒、茶和糖），现在已经很少见到这种拜师仪式了。说到仪式，我们做剪瓷雕的开工之前也都拜鲁班，主要是作为工匠内心的一种信仰，通常在建筑上中梁时跟木工一起祭拜。

我15岁便开始跟爷爷学剪瓷雕，当时我小学刚毕业，又遇"文化大革命"，记得那时候爷爷经常给我们兄弟几个敲警钟，他说，"破四旧"把很多老建筑、老物件都毁掉了，但是那些远走香港，甚至东南亚地区的人有朝一日还是要回家的，到时候要光宗耀祖就要修复祠堂，现在我们要是不好好学这门手艺，等不到他们回来剪瓷雕就会失传了。那段时期，外头没有活可干，我们就在家里学。当时我弟弟读书刚出来便开始学剪瓷雕，手被夹到疼得哇哇叫，爷爷也坚持要他学，因为如果不学，可能到我们这一代就失传了。刚开始学的时候就是每人拿一块木板，在木板上用泥土捏造型，这个其实就是灰塑。爷爷或父亲一般会给几个人物或几种动物作参考，由我们自己选，喜欢做狮子就选狮子，喜欢做大象就选大象，

笔者在诏安剪瓷雕基地陈列馆与沈氏传人交流

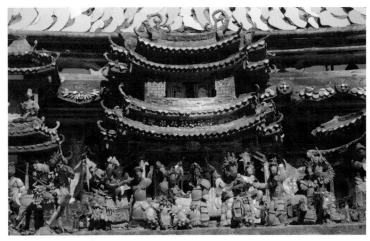

诏安武庙门亭博脊剪瓷雕，楼阁亭榭及人物题材，沈耀文父子作品

喜欢做龙就选龙……说到捏塑造型的基本步骤，首先是要结合自己的构思先用炭条或碎瓦片在木板上画一个简单轮廓，然后用泥土捏塑底坯，有时候需要用到钢丝或铁丝来做骨架。比如要在木板上做个鸟的造型，小鸟的头伸出来是立体的，这就需要用铁丝做骨架，用铁钉来固定。不同的造型，托底有托底的做法，立体有立体的做法。爷爷和父亲除了从最基础的塑形上手把手地教我们之外，还会跟我们讲一些行业内的传统、规定和民间的禁忌。

就拿瓷片的颜色来说，共有红、黄、蓝、绿、白五个基本色，在这些基础上再调出浅黄、桃红、橘红、浅绿等其他颜色。但瓷片颜色的使用是有要求的，比如妈祖庙或关帝庙屋脊上的龙，鳞片可以用绿色和金黄色，这是一代代师傅传下来的，不可乱用。很多造型的角色设计、颜色选择都是配套固定的，最重要的是要根据庙宇的级别而定，比如有些庙宇的级别不够就不能使用黄色，有些祠堂的级别不够就不能做龙的造型。从唯心论来讲，这些可能都会关系到整个家族的兴衰。祖辈们传下来的不成文规矩是不能乱套的。再比如，

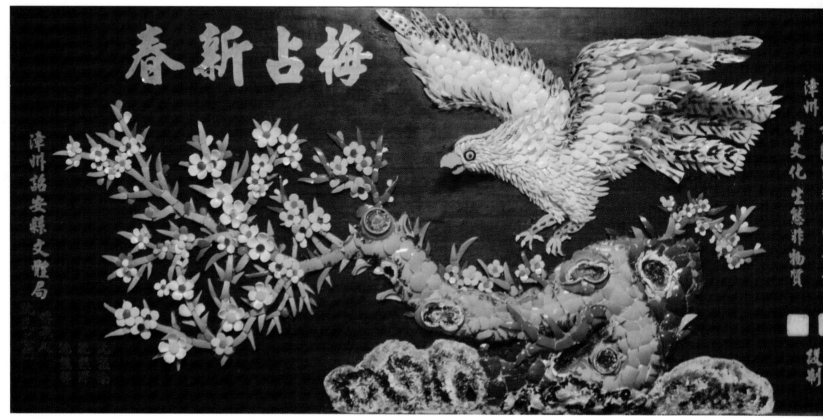

剪瓷雕挂画《梅占新春》，沈氏兄弟作品

妈祖庙、关帝庙屋顶上的龙爪是做五爪造型，其他级别的庙宇做的就是四爪。因为只有妈祖庙和关帝庙的级别最高。除了在造型上的一些讲究，剪瓷雕与传统盖房子的习俗一样，要讲究吉时才能进行动土仪式。广东人尤其注重这方面。他们对于地理风水都十分敏感，甚至讲究到建筑上的每一个尺寸都是"看过字的"。所以，我们的祖辈再三交代："旧的祠堂庙宇，能修缮尽量修缮，万不得已要重建，必须要把人家建筑的风水吉凶定位好。"这几乎作为一种辈辈相传的祖训。不仅如此，我们在每个工程开工之前也都要做好预算，比如

一条龙的龙身，都要根据多少厘米多少行来估算需要多少瓷片，并做好记录的。以前的图纸材料我们现在都还保存着。

除了听从长辈的指导，我们有时候也需要通过一些其他的方式来自己领悟一些东西。首先从对造型的掌握来说，像那些龙、凤、花鸟、走兽之类，属于中国传统的吉祥纹样，都比较常见。但是剪瓷雕中的人物题材，大多取自《水浒传》《红楼梦》《西游记》《封神演义》等古典文学作品，而且常以剧目或桥段的方式做群体表现，这就需要我们有意识地进行阅读并加以一些相关的绘画训练，才能掌握这些人物的音

容笑貌。以前家里都有父辈传下来的相关图稿或画册，但大多在"文革"期间被烧毁了，现在只剩下一部分。除此之外，我们也常常通过看戏来观察这些人物形态，从中为我们塑造人物形象挖掘素材，然后根据具体的需要进行演变。比如"八仙过海"的人物形象一般是固定的，但是在具体的工程施作时可以有多种变化，有的可以单做人物，有的做人物加坐骑，过海有过海的动作，下山有下山的动作。

工艺特点

首先从原材料上来看，最开始的时候工匠们多用瓷器厂废弃的瓷器或碎瓷边角料。民国时期，随着剪瓷雕的高速发展，瓷器厂就开始专门烧制用于剪瓷雕的彩瓷碗，也就是说工匠们将做好的彩瓷碗剪碎了来用。那么这样做成的剪瓷雕究竟有什么优点或者特色呢？其实最主要的还是受气候影响。我们知道越往北越干燥，像在北方干燥的地方，他们建筑上的灰塑装饰不用花太多功夫来保护。但是在我们南方就不一样，我们这里气候湿润，雨水多，这样一来灰塑做的东西容易坏。在这种情况下，把瓷片包裹在灰塑外面就能起到一种保护作用。以前客家地区的灰塑工艺，它里面的结构跟

沈氏家族收藏的经典文学作品连环画

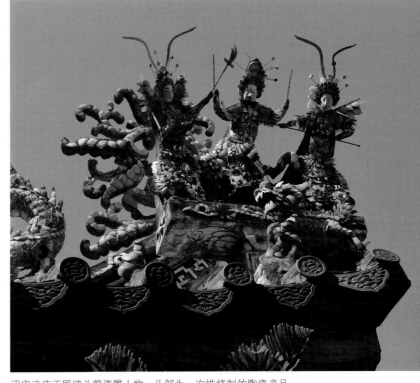

诏安武庙正殿牌头剪瓷雕人物，头部为一次性烧制的陶瓷产品

我们剪瓷雕做的粗坯是一样的，也可以说剪瓷雕就是在灰塑的基础上做的，所以也有人猜测最初剪瓷雕就是有人不小心弄碎了瓷器，然后就把碎瓷片粘在灰塑上面，却发现这样感觉也不错，才慢慢地演变成今天这样的工艺。客家地区的灰塑在完成骨架后，由于当地缺乏瓷器、玻璃等原材料，他们就将红糖、糯米、三合土混合后捏塑成型。现在闽西客家地区屋顶上的翘脊，基本就是灰塑，它们的历史起码有三百年了，目前来看整体造型都还在，但是都已经风化得很严重了，中间做骨架的铁丝都暴露出来了。以前我爷爷也做灰塑的，到现在还有许多作品保留了下来，去我们的祖宅就可以看到，这些比较好的灰塑上面还带有一点点色彩，当时是用矿物颜

沈氏家族剪瓷雕设计图稿（一），沈振南绘制

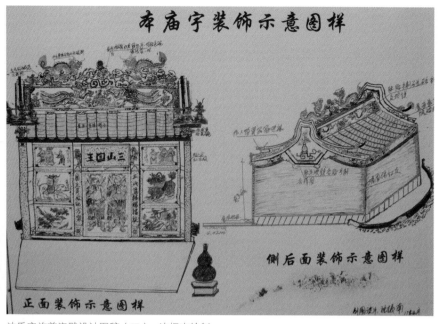

沈氏家族剪瓷雕设计图稿（二），沈振南绘制

料画上去的。其实对于我们来说，塑形作为基本功也是在行的，就是后来以做剪瓷雕为主了。在闽南地区，灰塑只能放在室内墙上，不淋雨的话能保持个五十年。但是在户外就不行，一般最后就风化到只剩下骨架了。此外，还有一种用低温烧制的陶塑，相当于今天台湾人说的交趾陶。其实交趾陶和剪瓷雕不一样，做交趾陶不仅要懂得上釉还要懂窑烧。因为窑烧的温度低容易褪色，所以后来才慢慢被剪瓷雕取代了。低温陶塑也兴盛过一段时间，早期诏安就有好几家在做，因为它在造型上比剪瓷雕更为丰富。其实我们的剪瓷雕作品中也有这种陶塑，就是用来做人物的头部，现在都是自己开模来做，有点像做雕塑的那种石膏模。我们把竹片削得很小用

沈氏传人向笔者介绍剪瓷的工具

来刮人物的眉毛、眼睛和鼻子。现在到诏安城隍庙还可以看到这些低温陶塑的人物头部，都是纯手工做的。

除了原材料，剪瓷雕工艺在工序上也是有很多讲究的，我简单说几个比较突出的关键点。我们先从命名上看，剪瓷雕是比较完整的名称，"雕"就包含了灰塑的工艺。表面上来看灰塑应该是剪瓷雕的第一道工序，但实际操作起来，我认为在没雕之前一定要先画。所谓的画就是勾图稿，像是国画里的白描，因为这样就可以知道你所要做的东西是什么造型、位置在哪里。先画一张图稿出来，然后再上屋顶打粗坯、做造型，坯体做好后才在上面贴各种颜色的瓷片。在整个工序中，画白描图纸是重点所在，只有学会画图稿，学会设计，才能算真正学会剪瓷雕。所以要做好一个工程，各个方位的图纸都要画出来，起码要画几十张。图纸画完后，该怎么建心里基本就有底了，而且每完成一个作品，我们都会将图纸保留下来，作为给后辈的参考资料，因此父辈们留下的图纸，也就成了我们的传家宝。

此外，剪瓷雕的其他几项很重要的技艺就是剪、粘和雕。首先，用来剪的工具就很有特色。这些用来剪瓷的钳子看起来有点像老虎钳，它们大多数是我们自己做的。平口，钢口比较软，大概25厘米到35厘米长短不等。在剪之前要先用钳子把瓷碗敲成几块瓷片，长度为0.5厘米到5厘米不等，然后再用这些特制的钳子将它们修剪成所需要的各种不同的形状。一块碗料在我的手里可以做很多种素材，一可做凤尾毛，二可做战甲片，三可做旗尾片，所以这样一块碗料，没有技术和经验的人是不知道怎么用的。

其次，在粘的过程中用的黏合剂也是很讲究的。我们现在用的是水泥加红糖水与麻绒制成，黏性强且有韧性。在没

沈氏传人向笔者示范修剪瓷片的方法

有水泥的年代，我们用的是贝壳灰、麻丝筋，按一定的比例混合，再加入红糖水、糯米汤搅拌，有时还掺入一些细铜丝加强韧性，再放到石臼内捶打增强黏性。

我们都知道剪瓷雕在不同地方有不同的叫法，比如在台湾叫剪黏，就好像只剩下剪和"黏"，打基础做坯的动作就没了。但其实在整个剪瓷雕的制作过程中，雕这道工序是很重要的，没有雕的功夫就没有立体感，整个作品造型的动态好坏影响到后面颜色的搭配和粘的效果。人物雕塑的神态动作，以及飞禽走兽的肌肉张力最难把握。比如凤凰的翅膀、神龙的躯干，它们的弯曲程度都是有一定变化的，最重要的就是让它们"活"起来，这时候做坯塑形的功夫就很关键。

开门授徒

现在想学剪瓷雕这门手艺的人不多，我们眼看着父辈几代人传下来的工艺在慢慢消逝，心里挺遗憾的。这种遗憾是

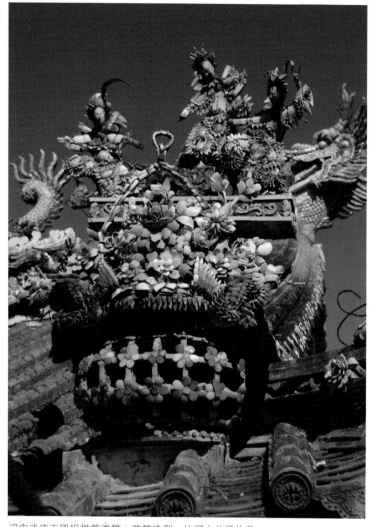

诏安武庙正殿规带剪瓷雕，花篮造型，沈耀文父子作品

或其他装饰带上，这样的工艺别说北方人知道的不多，咱们南方人了解的也不多，尤其是现在的年轻人。很多人都知道我们诏安一直以来就有"书画艺术之乡"的美称，几乎家家户户都会收藏书画。但其实相比书画作品来说，剪瓷雕作品更容易保存而且立体感也强，只是还没有多少人真正地了解它，我们也需要认真考虑一下如何转型的问题。早些年，我们能接到的古建工程越来越少，有时候可能一年只能做一个工程，没有业务来源，功夫再好也没有用，没有市场，传承就面临困境。2010年，我们诏安剪瓷雕技艺被确认为福建省省级非物质文化遗产后，才开始有越来越多的人想来了解这门老手艺，但愿意专业从事剪瓷雕创作的人还是不多。所以说剪瓷雕究竟要怎么走出去，可能还是需要政府的大力扶持、引导和宣传。

另一方面，这门手艺要长久生存还是要靠传承，要带动更多的人来学。这几年古建庙宇兴建工程比较多，剪瓷雕的业务稍微兴旺了一点，但是学这门手艺的人太少，我们找不到会做的工人，一年下来只承接五个工程就累得够呛了。闽南地区雨季时间长，又常有台风，所以古建修缮的工作量很大，没有足够的接班人跟上很多事情都做不了。所以我们现在的主要任务之一就是要培养第五代接班人能够独立作业，也能够继续培养下一代传承人。但是要真正继承祖辈们留下来的这门手艺并不容易，这其中要吃的苦只有自己最清楚。我的儿子锡仁到美院学习绘画和设计，奠定一定的艺术功底，希望他可以更好地把这些从科班里学到的艺术素养融入沈氏剪瓷雕工艺里，让它在构图、色彩方面更加细化，显得更有韵味。

2013年开始，为了使父辈传下来的这门手艺发扬光大，

来自多方面的，但总的来说有三点：首先，整体来说剪瓷雕的知名度不够，这么好的传统工艺应该让更多的人了解才对；其次，就是这门老手艺的传承其实存在着许多困难；再次，就是剪瓷雕在传承和创新之间面临着许多问题。

前面我也说了，剪瓷雕只集中出现在闽南、粤东和台湾地区，而且只是作为一种建筑装饰出现在庙宇、祖祠的屋脊

我们沈氏家族改变了手艺只传本家的传统，开始向社会招生，希望能有更多的年轻人愿意来学习剪瓷雕。我们也希望这门独特的手艺能一代一代地传承下去。但是仍然存在一些问题，比如剪瓷雕的基础技艺一直都是些粗活、重活，现在的年轻人一般都吃不了苦，不想做粗活，这样是没有用的，想学就首先要从最基本的学起才行。另一方面，现在的社会风气比较浮躁，剪瓷雕技艺的学习却又是一个缓慢的过程，不是一朝一夕就能学会的；而且几乎每个作品的完成，匠师都要经历一段漫长的煎熬。剪瓷雕每一个作品所代表的意义不一样，这其中的学问须经过常年的研究及经验的累积才能吃透，要把这门博大精深的技艺学精，是急不得的。剪瓷雕技艺的学习跟个人的悟性和整体的工程量关系很大，如果悟性比较好，又碰到工程比较多的情况，就能既学得快又有地方实践，即便是这样带一个徒弟出师也要三五年。在诏安，现在真正从事这个行业的有六七个班子，但有很多都是半路出家，是从做土建泥水转行过来的。技术不够专业的团队做出来的剪瓷雕就不行，寿命很短。十年前做的，十年后屋檐就开始下垂漏水，翘角也开始断裂了，很明显这就是结构上的问题。没有几年工夫中梁就会慢慢裂开，这样的庙宇我们修缮过好几个了。所以说这个行业十年、二十年就会洗牌一次，只有技术过硬，才能真正站稳脚跟。

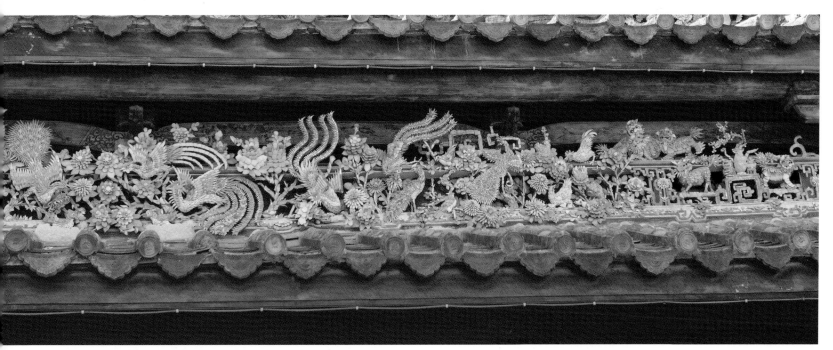

诏安武庙正殿博脊剪瓷雕，花鸟走兽题材，沈耀文父子作品

传承与创新

除了要解决接班人问题，传承和发扬这门手艺的另一个关键是创新，但在创新的过程中如何坚持传统是一个大问题，在这方面我们要走的路还很长。2007年福建师范大学的博士生导师李豫闽教授带领学生来到诏安参观非物质文化遗产。在县文体局看完关于剪瓷雕的文字介绍后，他们想看实物却找不到，只能联系正在一座庙宇的屋脊上做活的沈振泽，让

沈氏剪瓷雕工艺品挂件，沈振泽作品

他带着大家爬上屋顶参观。《双凤朝牡丹》《双龙夺珠》《牛郎织女》等惟妙惟肖的剪瓷雕让参观人员惊叹不已。一群人翻墙爬壁也着实费劲，于是我弟弟找来了竹筐、筛子、木板等材料作为底座，经过染色、补料，按比例做成基本模型，再贴上各种颜色、形状的瓷片。不久，一个可以搬动的剪瓷雕工艺品就出现在参观者面前。原本只能远远观望的艺术品，变成了各种可摆在厅堂供人观赏的工艺品。此次尝试，为剪瓷雕进入展览厅为大众所了解奠定了基础。最近这几年，我的弟弟振泽创作了不少剪瓷雕工艺作品，他把以前我们在屋顶上做的各种题材的剪瓷雕做成可以随意摆放或悬挂的工艺品，做了一次从传统建筑装饰到艺术陈设的大胆尝试。传统工艺的创新和转型之路虽然很漫长，但有了这个开端，也许可以让我们看到另外一种手艺传承的希望。

2010年，诏安剪瓷雕技艺被评为福建省省级非物质文化遗产，我们兄弟三人也被先后认定为剪瓷雕工艺省级代表性传承人。沈氏艺圃剪瓷雕在全省乃至全国名声大振，我们沈

笔者与沈氏族人合影于陈列馆，后排左起为笔者、沈振祥、沈振泽、蓝泰华、沈锡仁，前排为沈耀文妻子吴素娇

氏艺圃对于未来的发展也更加充满信心。现在，基本上每个省市都有人知道漳州市诏安县有这么一个传承了五代剪瓷雕工艺的沈氏家族。接下来的几年，我们的工作重点除了抓紧申请国家级非物质文化遗产外，培养第五代接班人独立作业，配合县政府建设工艺培训基地，继续向社会招生传授剪瓷雕技艺等工作都已经提上了日程。

二、孙丽强："剪瓷雕这门活儿，一旦沾上就难得轻松。"

【人物名片】

孙齐家（1925—2007），成长于漳州东山的剪瓷雕世家，二伯孙润泽是远近闻名的剪瓷雕名匠，四叔孙润成早期为彩扎艺人兼泥水匠，后主要从事剪瓷雕制作。孙齐家的作品以刻画博古、花鸟、走兽和古代戏曲人物的内容著称，与擅长雕"双龙戏珠"和"丹凤朝阳"的林少丹[1]被称为剪瓷雕"双杰"，成为闽南剪瓷雕的主流派系。孙齐家作为孙家剪瓷雕技艺的主要继承人，把孙家的技艺发展得淋漓尽致，之后他又把自己的技艺传给儿子孙丽强。

孙丽强，1965年出生，福建省非物质文化遗产传承人。在长辈们的艺术熏陶下，孙丽强耳濡目染，14岁起随父学艺，从练习构图、剪瓷片等基本功入手，到20岁时已基本掌握了剪瓷雕的整套技术。近30年来参与160多座祠堂、宫观、寺庙、牌坊的剪瓷雕制作与修复，足迹遍及闽南、粤东等地。全国重点文物保护单位东山关帝庙，省级文物保护单位东山宫前天后宫、平和三平寺，云霄天地会主要活动地高溪庙，永定下洋镇思贤村的路门牌坊，福州三坊七巷的二梅书屋、小黄楼等建筑中都有孙丽强的得意之作。孙丽强的剪瓷雕作品《奔马》，先后参加"漳州市非物质文化遗产保护成果展"和"福建省第六届工艺美术'争艳杯'大赛优秀作品展"，受到工艺美术专家的关注和肯定。

口述人：孙丽强
时间：2017 年 7 月 28 日
地点：孙丽强家

家传绝活

我1965年生于东山县康美镇钱岗村，今年52岁了。剪瓷雕这门手艺在我们孙家传承到我这一辈应该算是第四代了。关于剪瓷雕的起源，一直以来都有很多传说。相传从宋代晚期兴建西山岩的初来寺开始就已经有了剪瓷雕。到了明代，东山县兴建寺庙、祖祠，该项技艺便开始盛行。东山剪瓷雕工艺出现的确切时间并不清楚，但就我们家来看，儿时听我的父亲说，至少从我叔公的师傅王结灯开始算起，到现在有一百多年了吧。大概在清末民初时期，当时东山县的坑北村里，有一位小有名气的起厝（闽南语，即盖房子）师傅叫王结灯，大家都尊称他为"灯师"。据说此人颇有才气，

[1] 林少丹（1919-1993），原名林保真，笔名少丹，东山县康美镇人。其祖上世代都是泥瓦匠，十岁时读私塾，三年后学画。从文人画到漆画，以及民间与建筑有关的诸多庙宇绘画都有涉及。对于中国人物画尤为擅长，喜欢画钟馗，其作品于逝世后汇成《林少丹钟馗画集》。林少丹的剪瓷雕是随其伯父及兄长学的。其堂兄弟八人，保春、保宗、保桂等，人称"八保"，都从事建筑相关行业，而以林少丹最为出名。

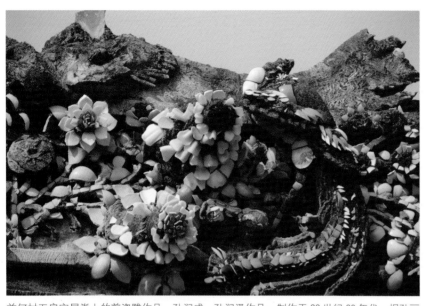

前何村五房宫屋脊上的剪瓷雕作品，孙润成、孙润泽作品，制作于 20 世纪 20 年代。据孙丽强介绍，这些白瓷片选用的是当时的德化白瓷

前何村五房宫遗址

从泥水瓦工到剪粘泥塑无所不会，样样精通。我的二叔公孙润泽、四叔公孙润成因缘际会拜在灯师门下，学习盖房子的手艺。据说两位叔公学的手艺比较杂，各自擅长的本领也有所不同，比如孙润成平时喜好画画，早年又做过彩扎，他就比较擅长剪粘和彩绘。现在如果要找他们早年做的东西，还能找到一些。比如前何村的五房宫祠，房子虽然比较破败了，但大门屋脊上还留存了一部分残缺不全的剪瓷雕作品，村里的老人至今还流传着他们的趣事。当时叔公孙润泽和孙润成对场施工，因为兄弟俩关系不太好，所以就一人做一部分。据说，有一方做了一个梨子（闽南话"梨子"音为"来啊"，挑衅对方的意思），另一方就做一个香蕉（闽南语"蕉"的音同"招"，意为过招），两个班组对场竞技，比一比谁的技术更胜一筹。

我的父亲孙齐家，11 岁时随四叔公孙润成学做纸灯工艺，15 岁才开始学做泥水工。听父亲说，当时他很爱看戏，白天在工地干活，到了晚上就跟着叔公去看戏。叔公没读过书，不懂得速写，也不懂得写生，就用眼睛看，用铅笔记下戏里的各种角色，还在上面注上戏名、第几幕、人物衣着打扮、打斗招式等等。父亲就是通过看戏，了解了许多经典故事的情节，也从戏中学到了各种人物的造

孙齐家在庙山，摄于 1980 年

型、动作和神情举止。父亲除了继承叔公的手艺外，由于他的好学和对绘画艺术的热爱，经过几十年的工程磨炼，他把我们孙家的剪瓷雕技艺发展得淋漓尽致，逐步成为了东山剪瓷雕工艺的代表。

后来，父亲把他的技艺传给了我。除我之外，父亲当时还收了十来个徒弟。我的这些师兄弟中，有一些是自家的亲戚，他们拜父亲为师时就不需要什么特别的拜师仪式，通常自家人嘱咐一声就行了。有些关系离得远的想来拜师，就需要走个简单的仪式。一般来说，要先请乡里比较有文化的人，写一张拜师的文帖，带四样我们这里传统的礼品，比如糖、酒、烟、茶叶等等，拜师敬茶的时候还要请神明作证。通常做我们这门手艺的都要拜鲁班，但我们这里没有特别的讲究，只要是家里供奉的神明都可以。我们这行收学徒还有一个习惯，就是一般不收女的，并不是出于什么禁忌，而是我们做剪瓷雕的，常常接到一个工程就需要出门一两个月，有时候甚至是半年，这样的情况女孩子比较不方便，所以就很少收女学徒。

父亲带的徒弟中现在还从事这行的大概有七八个，这些人如今除了在东山接工程，也遍布在周边的几个县，比如在漳浦县、平和县、云霄县都能看到他们的身影。当时父亲教授这些技艺的时候是有分工的，所以后来有些擅长剪人物，有些擅长剪花鸟，也有些人擅长最基础的绘画。师兄弟之间各有所长，如果说有谁学得比较全面的话，那应该算父亲的第一个徒弟——林松武，东山县康美村人。从技术层面来说，他不仅继承了父亲在绘画上的技艺，还学会了父亲的独门手艺——海螺蛸雕，也就是墨鱼骨雕。可惜他前几年离世了，这门手艺也就没能传承下来。除此之外，还有几个手艺学得

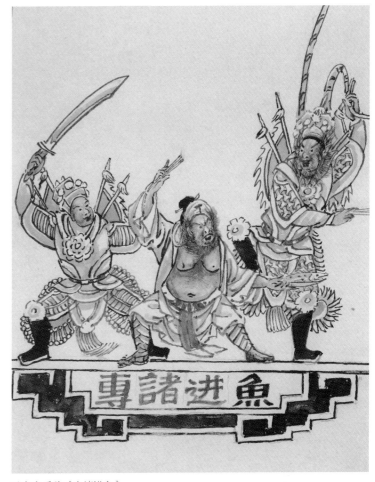

孙齐家手稿《专诸进鱼》

比较好的，比如孙溪水、孙建兴、陈添成、施园林、孙跃火等。孙建兴比较擅长彩绘，他的绘画功底比较好，在剪瓷雕方面的技艺也不错。说到我自己，其实我学得比较散，泥水、彩绘、剪瓷雕都会做，但都不是做得最好的。

漳州的剪瓷雕工艺，除了我们东山外，还有诏安。据我所知，诏安的沈氏家族好几代人都在做剪瓷雕，他们家跟我们一样也算是世代传承。不管是东山还是诏安、漳浦，或是广东等地方的剪瓷雕，从材料的选择上来说其实都差不多，

都是以彩色的碗碟为主，区别的地方在于构图风格和题材的选择上。我曾经遇到过这样一件趣事：我的一位师弟接了一个诏安的工程，工程做完之后，甲方（雇主）理事却说不行！师弟问雇主怎么不行，错在哪里。雇主说师弟做的这些剪瓷雕里没有"四季花"。"四季花"是什么呢？就是我们剪瓷雕里常用的传统吉祥纹样，用四种花卉代表一年四季，象征四季的美好幸福。当时师弟已经做好的题材是"牡丹凤"①。所有东西都做好了，说不行的话就要全部打掉，麻烦可就大了。一脸无奈的师弟跑来问我怎么办，我教了他一招："你做了'牡丹凤'，雇主却要求做'四季花'，可以稍微调整一下嘛。'牡丹凤'中已经有了牡丹，你再添加一朵梅花，一朵茶花和一朵菊花，那'四季花'不就齐全了。"师弟听了豁然开朗，后

来诏安的雇主看了也就通过了。同样是象征美好幸福的题材，为什么"牡丹凤"不行而要选用"四季花"呢？其实这只是当地的习惯而已。我这师弟平时一直在平和做剪瓷雕，平和当地的百姓比较喜欢用"牡丹凤"的题材，而诏安当地人则更常用的是"四季花"的题材，所以说各个地方的剪瓷雕都有自己的常用题材和风格。

少年学艺

应该说我是从小就接触剪瓷雕，在这种环境中长大的。大概在小学二年级的时候，当时的农村还比较困难，我父亲在一家建筑社当仓库员，那时候他还没有开始承接剪瓷雕工

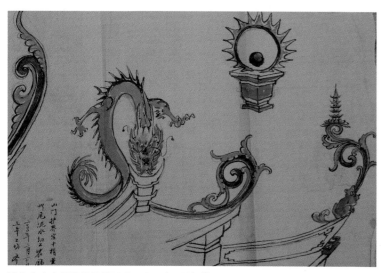

孙齐家寺庙屋脊草尾草图（一），孙丽强提供

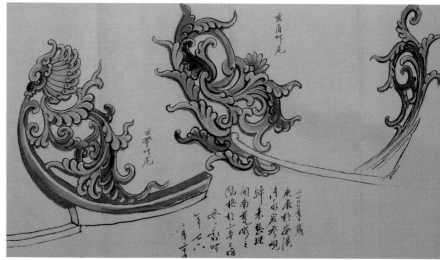

孙齐家寺庙屋脊草尾草图（二），孙丽强提供

①牡丹凤：牡丹、凤凰是民间常用的传统吉祥纹样，也是剪瓷雕工艺中常见的施作题材。在古代传说中，凤为鸟中之王，牡丹为花中之王，寓意富贵。丹凤结合，象征着美好、光明和幸福。

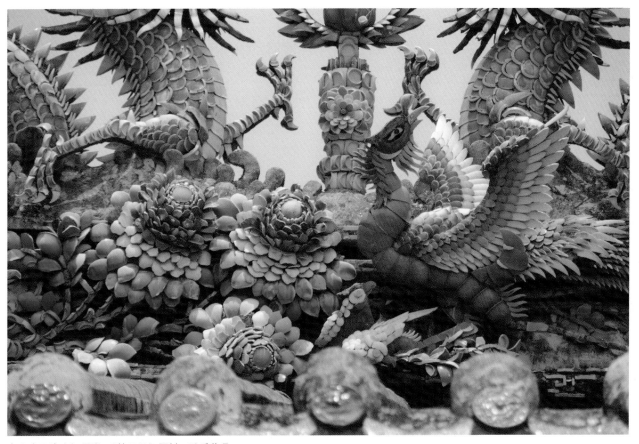

东山南正院山门屋脊，"牡丹凤"题材，孙氏作品

刚开始的时候，我就从最基础的临摹做起，从白描中学习一些线条和构图。身边的亲戚经常夸赞我画得好，一来二去就从中获得了鼓舞，就越画越投入。应该说，这其中有利也有弊，有利的方面就是这种日常的练习启发了我对剪瓷雕的兴趣，弊端就是我也因此荒废了学业。14岁那年，

程。因为在"文革"期间，传统的剪瓷雕工艺作为"封资修"是被禁止的，我父亲平常就会接一些油漆彩绘，或者跟盖房子相关的泥水工来做。空闲时间里，父亲常常在建筑社里画画，有时候也作些底稿，印象中那个时候他常临摹张书旗①的画作，积累个把月后，父亲会把他平时临摹的画稿随手带些回来给我当作练习。

我开始跟着父亲学艺，刚好在这年（1979年）父亲接到了云霄县陈岱陈氏祠堂这个工程，正缺人手帮忙的父亲见我对剪瓷雕充满兴趣，就干脆叫我不用读书了。因此，从这个陈氏祠堂开始，我就真正走上了学艺之路。

从那以后，我就跟随着父亲到各个工程的现场去学习剪瓷雕。也从那时候起，他开始建议我去学着画人物，而不是

① 张书旗（1900—1957），原名世忠，字书旂，号南京晓庄、七炉居，室名小松山庄。浙江浦江人。曾任南京中央大学教授，抗战期间去美国创办画院，讲学作画，后定居旧金山。张书旗勤于写生，工于设色，尤善用粉，在染色的仿古宣纸上，用白粉蘸色点染，计白当黑，手法巧妙娴熟，极见生动，画风浓丽秀雅，别具一格，与徐悲鸿、柳子谷并称为画坛的"金陵三杰"。其取法于任伯年，作花鸟喜用白粉调和色墨，画面典雅明丽，颇具现代感；又得高剑父与吕凤子亲授，形成色、粉与笔墨兼施的清新流丽画风而独具一格。出版有《书旗花鸟集》《张书旗画集》等。

孙齐家《晚年自学稿墨迹之七》，孙丽强提供

像小学的时候拿他的手稿学习。画人物画以国画工笔为主，主要是临摹画家华三川①的仕女人物画，当然这也仅仅是做工之余的练习。因为真正难的是做剪瓷雕人物，剪瓷雕人物大多来自潮剧，要学构图，还要了解人物典故，琢磨人物形态，像东山关帝庙一百多个帝王将相、英雄豪杰、才子佳人、奸臣贼子人物形象各有其特点，都不能重复。真正接了具体的工程后，就不再画具体的成图了，但是在备料之前对整体构图的造型进行设计还是必要的。比如说，一处古建筑整体构图的造型都必须先落在纸上，不过这个一般是以白描的形式为主。当时的工作条件很艰苦，白天在工地干活不说，晚上我们还得在昏暗的煤油灯下，或者打气的那种汽灯（这种灯比较亮）下做夜工备料，也就是剪瓷片。那时候，一到晚上我们一帮人就围在一起，有的剪花瓣、有的剪龙鳞、有的剪羽毛……分工合作。只有备料足够了，白天才能上到屋顶做剪瓷雕，不然就还得继续在下面剪瓷片。

当然，画图、构图（搭骨架）、剪瓷、粘瓷这几道工序的学习是有一定步骤的。比如，刚入行的学徒没有敲瓷片的功夫，就得先从剪瓷片学起。剪瓷片是这行的入门功夫，相对比较简单，最重要的技巧是要掌握好力度。剪的过程中要观察敲瓷碗的人是怎么敲的，画图稿的人是怎么画的，看懂这两个工序之后才能知道这些花草动物要怎么粘才形象。等功夫积累到一定程度后，你就可以上屋顶去学粘贴瓷片了，实际上这本身也是为了减少废料和提高效率。当你能够用自己敲打并修剪出来的瓷片粘成一件成型的作品后，说明你已经可以独立做剪粘了，这时你再开始学习打粗坯、搭骨架，也就是做基本的塑形。总而言之，在整个学艺的过程中，一边练习剪瓷，一边观摩画图，进而到屋面上学习粘瓷，最后才学习打粗坯、搭骨架。但我们在实际操作过程中，搭骨架是剪瓷雕中最早的工序，也是最考

孙齐家临摹名师画作，孙丽强提供

① 华三川（1930—2004），浙江镇海人，现当代杰出的工笔人物画家，曾担任中国美协会员、上海美术家协会理事、上海少年儿童出版社专业画家、上海市文史研究馆馆员。至今已有《锦瑟年华》《华三川人物画集》《华三川人物线描画稿》《华三川绘新百美图》《华三川人物新作选》等十多部大型画集出版。

孙齐家藏刘继卤画稿摹本

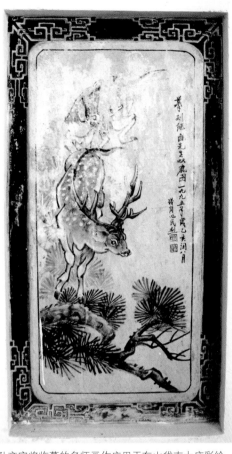

孙齐家将临摹的名师画作应用于东山岱南大庙彩绘

还有陈岱本地的一个老师傅。我们做东边，老师傅做西边那一半，后来林少丹也加入了这个工程。当时我还小，主要还是跟随父亲在现场学艺。初学的时候，其实没有什么诀窍或者技巧，主要靠平时一点一滴的积累和领悟。印象比较深的是学画图稿，画图稿应该算是入门的基本功，一般先是在牛皮纸上用白描的方式画一些螭虎、卷草之类，然后再通过水墨来表现它的黑白关系，体现立体感。有了这个基本功之后，在实际操作的时候就可以随心所欲了，因为这些造型已经留在头脑里了。当然，对造型熟悉之后，就很少做这样的图稿了。陈氏祠堂完工后，我就开始跟着父亲外出接工程。

18岁的时候，我跟父亲参与了早期东山南正院的剪瓷雕制作，那时候的我只是学徒，还未出师。但你们现在看到

验技术的。这等后面讲到剪瓷雕整体的工艺特色的时候，我再详细说。

的南正院的剪瓷雕已经是父亲的徒弟孙溪水在20世纪90年代后期做的。

2.东山关帝庙。

1983年，父亲带着我参与了东山关帝庙剪瓷雕的制作工程。对关帝庙这个项目我印象就比较深，当时我们和林少丹合作，林少丹主持主殿，我们家做的是太子亭和二殿。整个关帝庙剪瓷雕最精彩的部分当数太子亭。太子亭正面的屋顶上有37个人物。左右两角前后两排各11人，共22人，为四

剪粘生涯

1.云霄陈岱陈氏祠堂。

正如前面所说的，1979年陈岱陈氏祠堂是我正式参与剪瓷雕的第一个工程，当时这个工程规模比较大，同场竞技的

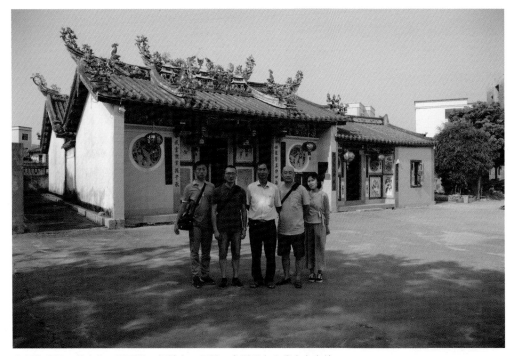

左起陈书羽、蓝泰华、孙丽强、郭希彦、周昱，合影于东山岱南大庙前

出戏。中间是八仙骑八兽、童子、飞天分前后两排共 15 人。

八仙骑八兽由左及右依次为曹国舅、何仙姑、韩湘子、铁拐李、吕洞宾、汉钟离、张果老、蓝采和。第一位是骑白象的曹国舅，手拿云阳板，身着白色衣帽，两腿盘坐在白色的大象上，仙人坐姿与大象前进的方向形成 90° 角，侧着面对观众。父亲用极为洗练的手法，栩栩如生地表现出人物的姿态。人物的结构匀称、造型准确、比例得当、动作生动，特别是人物的脸及手部的刻画，足可见其非同一般的塑造能力。白象的后半身是由四个排列成同心圆的瓷片组成，显得圆浑厚实；象牙由三节修得细长又略带弧形的瓷片组成，厚重而犀利；眼珠则用黑色的玻璃球，简约且耐看。第二位是骑梅花鹿的何仙姑，双手举着荷花。第三位是骑黄色狮子的

韩湘子，神情专注，看起来这位文质彬彬的仙人若有所思。他的坐骑正作俯身昂首状，其身边有一双手捧蟠桃的童子，蟠桃由大小不一的三片瓷片组成，简单大方。第四位是骑虎的铁拐李，右手持红色的铁拐，身背一白色大葫芦，袒露的胸部显出一根根的肋骨，笑呵呵的面孔望着上方。第五位是骑着绿毛狮的吕洞宾，手拿拂尘，其坐骑侧身面对观者，狮子的形象逼真，毛发由一排排略带弧形的绿色瓷片组成。狮子的爪子部分塑造得特别惟妙惟肖。第六位是骑玉麒麟的汉钟离，双手高举芭蕉扇，袒胸露乳，正打着呵欠，一副恬然自得的样子，想必是美梦初醒。其坐骑抬着头，双腿作欲跃状。麒麟尾巴的塑造极具特色，由几排带弧度的花瓣形的瓷片组成。第七位是倒骑红色毛驴的张果老。第八位是骑着白色山羊的蓝采和，手持花篮。蓝采和的脸部极像孩童，眼睛笑得眯成一条缝，一排上齿也因笑容而露出，十分快乐的样子。

第二排是五个飞天和两个骑鹤童子。五个飞天皆是童子，都是胖嘟嘟的婴儿样，显得憨态可掬，其中两个手戴手镯，这种飞天的形象也是极为罕见的，因而特别引人注目。

太子亭的屋脊上是《双龙朝珠》。太子亭后面则是三个戏出节目，一个取自《隋唐演义》，一个取自《狄青取珍珠旗》，一个取自《杨家将》。这部分剪瓷雕共有六十多个人物，人物大小不一，官位显赫或主要人物要塑造得比较大，官位

较低或次要人物如仆人奴婢者则塑造得比较小。除了众多各不相同的人物外，还有各类楼阁亭榭、花鸟树木，楼阁上还有诸多人物作观望状，场面层次感强，内容丰富多彩。

3. 平和三平寺。

1988 年，平和县三平寺的负责人在参观关帝庙后便找到了我们，聘请我们去做三平寺塔殿上剪瓷雕的修复工作。塔殿剪瓷雕的修复做完后，三平寺的二殿、山门、广济园、大雄宝殿等陆续重修，这些古建筑的剪瓷雕部分也由我们负责制作。这个工程我从 23 岁（1988 年）一直做到 38 岁（2003 年）才完成。我们做了 150 多个神话、历史和民间传说中的人物，近百只的走兽和花鸟鱼虫。

4. 东山岱南大庙。

1995 年，我承接了岱南大庙的重建工程，这个时候我的剪瓷雕技术已经相对成熟了，我和父亲一起负责大庙的重建，其中就包含了全部的剪瓷雕和彩绘部分。从 1995 年到现在，我一直都在做剪瓷雕，只是现在能帮忙的人手比以前少了，而且现在我们做项目也不仅仅是做屋顶的剪瓷雕部分，一般会承包整个建筑工程，从地基开始做，做一个就得花一年多的时间。所以一年一般只能承接一两个项目。

5. 永定下洋镇思贤村路门牌坊。

比较有意思的就是龙岩市永定下洋镇思贤村路门牌坊这个工程。大概是十年前，那时父亲已经去世了，所以这个工程是我自己去做的。我经广东一个烧制瓷碗的厂家介绍去承接了这个工程。我到那以后发现，其实它整个山门都已经做好了，就是山门下方需要一堵剪瓷雕。我按照自己的想法，给他们做了一堵柳鹅的造型，就是以垂柳为背景，前面有两只半浮雕的大鹅。做完之后，当地人相当不满意，他们认为

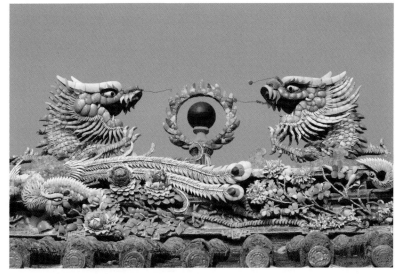

东山关帝庙正殿屋脊剪瓷雕《双龙戏珠》

这是在寓意这些主事的人呆头呆脑。因为当时我已经完工回来，所以后来只能麻烦一位泉州的工友前去修改调整。所以说，像剪瓷雕这样的工艺在不同的地方就会有不同的风格和题材要求。

除了这些，有些是早期做的现在保存得相对比较完整的工程，比如我们本地的一些祠堂，也有些比较偏远的工程，比如南靖县，他们那里的瓦片和我们这里的瓦片就不太一样。

工艺特点

现在我就从选材开始来说一说剪瓷雕这门手艺的特点吧。一般来说，剪瓷雕主要是用一些颜色鲜艳的彩釉瓷碗、瓷盘，或残损价廉的彩瓷为基本材料的。东山剪瓷雕的这些材料主要是从广东潮州的枫溪那边采购过来的，就比如五色碗就全都是从那儿来的。但是如果追溯起来的话，还有一部分材料是从德化那里采购过来的，都是 20 世纪 50 年代的成品，这

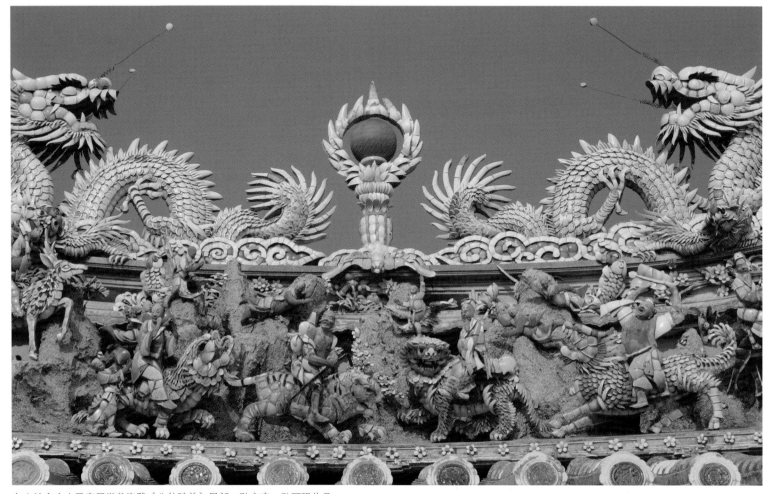

东山关帝庙太子亭屋脊剪瓷雕《八仙骑兽》局部，孙齐家、孙丽强作品

些材料的特点是体积比较小，不是碗那么大的，而是像小茶杯大小，但是它上的釉不会褪色，这就说明德化在那个时候已经采用釉下彩了。相比之下，潮州产的材料就是釉上彩，一开始先素烧然后上彩，再二次烧制，最后上釉，它会褪色。其实，当时做关帝庙这个工程的时候，工艺已经做得非常精致了，只是当时用的材料会褪色，这不能不说是一种遗憾。而且不仅是关帝庙，只要是20年前的工程用的材料基本上都

是会褪色的。20世纪70年代的时候，我们去潮州让他们给我们烧制材料，他们便是上釉之后重新烧制卖给我们，这些材料就都会褪色，而且直到20世纪80年代还在用。

接着，我们再从造型上看，就我们东山剪瓷雕来说，是比较写实的。前面说过我们的造型主要是花鸟，就拿鸟来说，鸟的翅膀、头部、脚部和尾巴，我们都会用比较写实的方式来做。而且鸟和鸟之间还有一个动与静的关系，比如说一只

鸟呆在一棵松树那里，就必须要有另一只鸟来和它呼应，所以说我们构图的要求还是比较高的。但更多的时候，造型还是得因地制宜，根据现实情况来决定。比如，我们在做屋顶的中脊的时候会做一些龙和卷草，这样看起来立体感会比较强，也更生动。而下面的人物主要是浮雕，浮雕的特点就是背后的部分是看不到的，所以我们会突出正面，这样人物的造型就会比较立体和饱满。从造型上来说，东山剪瓷雕有自己的风格，主要还是以花鸟、人物为主。像龙和卷草这样的造型泉州剪瓷雕会更擅长一些，所以说是各有各的风格。

此外，从东山剪瓷雕具体的工艺流程来看，也有其特殊之处。这与前面说到的学艺过程有所不同，也就是说学艺的过程和真正制作的过程是反过来的。一般我和父亲会在屋顶从灰塑开始做，通俗点说就是从做骨架开始。按照传统的做法，骨架是要在建筑上头完成的。具体来说就是先准备一些灰和瓦片，然后上屋顶打个构图，这里的构图以花鸟为主。比如说中堵我们一般会用"牡丹凤""五龙图""松鹤""博古"等这些来做，除此之外也会做些亭台楼阁。但是我的父亲比较精细，还会在上去做构图之前在下面用铅笔和牛皮纸先画出画稿，上去之后再根据画稿进行构图，这样做有一个好处，就是根据画稿来准备材料，就能知道准备多少量。就比如我们打算做一条龙，先画好画稿，然后知道大概需要

孙丽强在家中接受笔者采访

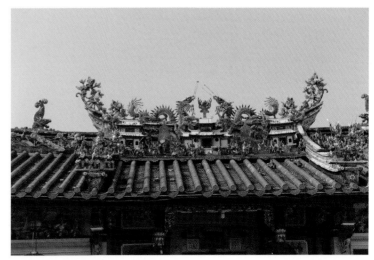

东山岱南大庙屋脊剪瓷雕，孙丽强作品

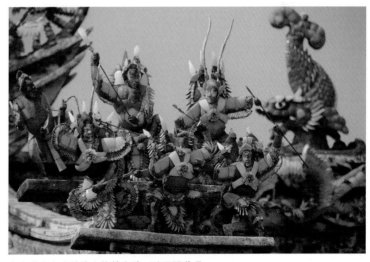

东山岱南大庙牌头人物剪瓷雕，孙丽强作品

五百片鳞片，再让徒弟分工去剪。值得一提的还有我们用的黏合剂，早期没有水泥的时候，就是用麻灰掺一些红糖，再把糯米煮熟了以后混合在一起捣，以增加黏性，后来采用水泥代替了糯米的作用。除此之外，我们也会用稻草来增加韧性，就是将稻草切成一小段一小段的，用水浸泡十来天，等

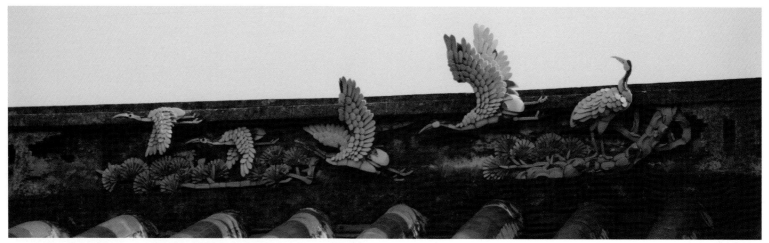

东山岱南大庙背面剪瓷雕脊饰《松鹤延年》，孙丽强作品

它变烂发酵了再拿去捣。

　　刚才说到的做粗坯、搭骨架，早期就是用瓦片来搭，然后用上麻灰、糖水、糯米做成的黏合剂。这里的麻灰也是有区别的，像我刚才说的麻灰是那种质地比较粗的，还有一种是用纸筋灰捣的，这种灰比较细腻，所以一般用来抹边框和制作人物的脚。另外还有一种是用棉花去捣的，适合用来做人物的脸，因为它是把棉花和麻灰掺在一起捣的，捣烂以后就会有一个适当的硬度，刚好用来做人物的脸。以前做人物的比较多，如果就做人物的头，全手工来做的话，一天能做五到六个，我家里还藏有一些。后来是用模具来制作，人物的脸都是压出来的，批量生产很快的，陈立群馆长（东山县博物馆馆长）告诉我这个叫"陶范"。这是早期的一种工艺，我们帮派里就有一些人会。现在都是烧制好的，就是整个脸的造型都是烧出来的。还有一个就是，我们会用铁丝来制作细部的人物的手，因为人物的手要拿兵器，要表现人物的动态和表情，如果用瓦片来做就得打拼（拼贴），这样既麻烦又不够生动，所以这些部分就要用铁丝，不过现在改为用铜丝了。

发展创新

　　剪瓷雕这项技艺繁琐细腻，都靠手工来完成，十分辛苦。而且工作场所一般都在飞檐屋角，不论炎夏寒冬，长年累月都在户外作业，没有好体魄难以吃得消。所以说剪瓷雕这门活儿，一旦沾上就难得轻松。也正是如此，现在年轻人钟情这门技艺的很少，技艺传承自然受到影响。如今祠堂、寺庙建筑越来越少，对剪瓷雕的需求有限，且旺季只是每年农历十一月"平安节"前的三个月时间，再加上工程量的不确定性，收入就不高，很多年轻人不愿意干。我的儿子孙培贤，1991年出生的，从景德镇陶瓷学院（现为景德镇陶瓷大学）研究生毕业后，今年刚刚应聘到嘉庚学院当老师。他学的是产品

设计专业，对我们家家传的剪瓷雕工艺也有一定的兴趣。但他不太会做，我看他现在的精力主要放在理论研究上，有时间也会做一些结合传统剪瓷雕技艺的现代产品设计的尝试。

说到这门老工艺的创新，我还是觉得有些遗憾。两年前，我曾经尝试过将原来屋顶上的装饰变成现在的工艺品，但只做过一个，其实就是一个圆雕。起先我是在我们这里的石矿中发现了一块不错的石头，是天然的。拿到这块石头的时候我就在构思它能做什么造型，当时东山这里有很多人在做钟馗，所以我就做了一个。这钟馗身上用的是瓷片，胡须和鞋子都是灰塑的。我现在主要精力都花在做工程了，像这样的艺术品虽然还有在做，但做得就很少了。可能要等以后工程量少了才能再花精力来做。

左起郭希彦、孙培贤（孙丽强长子）、孙丽强、蓝泰华，合影于东山孙丽强家

东山岱南大庙屋脊草尾剪瓷雕，孙丽强作品

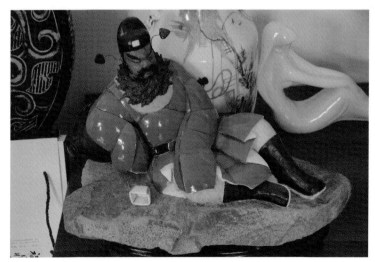

剪瓷雕工艺品《钟馗醉酒》，孙丽强作品

三、陈祥华："我这辈子，一半打石头，一半做堆剪。"

【人物名片】

陈祥华，1952 年生，福建省南安市翔云镇梅庄村人，南安陈氏剪瓷雕家族第四代传人，现为南安市剪瓷雕技艺非物质文化遗产传承人。陈氏家族剪瓷雕技艺源自广东潮州名师，经祖辈几代人不断改造创新，逐渐形成一门独具闽南特色的建筑装饰艺术。陈祥华 14 岁时就跟随父亲学习土建盖房技术，其生性聪颖好学，造型能力出众。26 岁时，陈祥华在父亲的带领下开始学习剪瓷雕技艺。其代表作品有厦门南普陀寺天王殿、惠安县孔庙、南安东田昭毅将军祠、南安英都董山宫、泉州释雅山公园大门等。

口述人：陈祥华

时间：2017 年 8 月 8 日

地点：福建省安溪县虎邱镇金榜村林家祠堂工地

五代家传

我叫陈祥华，1952 年生，今年 65 岁，属龙的。剪瓷雕在我们泉州地区叫"堆剪"，也叫"剪花"。相传从宋代开始就已经有堆剪这项手艺。有人说，堆剪是明清时期漳浦、诏安一带的艺人发明的；也有人说，堆剪是由广东潮州地区传入闽南的。关于堆剪的起源，至今尚无定论。不过闽南地区寺庙、宗祠的屋脊几乎都会用这种方式进行装饰，这也是闽

南建筑的特色所在。就目前来看，安溪地区保留最古老的堆剪应该在安溪文庙，相传是在清代做的，安溪文庙大门左右两个门堵的灰塑是我在 20 世纪 80 年代修复的。

这门手艺在我们家传到我这里算是第四代。从我的太爷爷（曾祖父）陈宽开始算第一代，太爷爷大概出生于清咸丰年间（1850 年至 1860 年间），据说他的技艺是向当年来同安一带做工的潮州匠师学的。第二代是我的爷爷，叫陈玉麟。父亲陈兹荣算第三代，父亲生于 1915 年，如果在世的话今年 102 岁了。我是第四代。我的大儿子陈志永 1974 年生，今年 43 岁，现在也在做堆剪和古建筑工程，他算是家族的第五代传人。

我们家五代传承的不仅仅是堆剪这项技艺，同时我们也做土建，就是传统的起厝盖房子。从我太爷爷陈宽开始，他就是既会土建也会堆剪，然后把手艺传给我爷爷，爷爷传给父亲，父亲教会了我，我再传给我的孩子。在我们南安翔云镇，像这样五代传承下来的家族不多，我们算是比较完整的一个，而且我们陈家盖房技术过硬，堆剪手艺好，所以才能源源不断地接到活，也才能这样代代传承下来。听我父亲讲，爷爷陈玉麟盖房子的功夫了得，他做的垂脊流线均匀相当漂亮，弯曲的线条可以做到没有曲折痕迹的程度。小时候跟父亲去同安的洪塘镇苏厝村等地，父亲总会指着那些老房子自豪地告诉我："你看那栋老厝的翘脊，还有那栋宗祠的垂脊，都是你爷爷当年做的！"

父亲盖房子的技艺也很好，尤其是他的瓦作功夫。我以前听说过，塘尾有座我父亲做的老宅，父亲当年一天铺完三间房子屋顶的瓦片。怎么做到的呢？他就是把瓦片整窑采购来，放在埕（坛子）中，一片片按照屋顶样式排好，然后让

工人拿到屋顶上面铺设，铺完后人即可踩上去。他可以做到每一片瓦都严丝合缝没有一点差错。父亲铺瓦的功夫也为他赢得了"一天盖三厝"的美称。

其实学习这门手艺（堆剪）还是得靠兴趣和灵气。小时候，父亲教我和大哥学盖房子，从做泥水、打石头开始，当时我对盖房子挺有兴趣的，学得也快。大哥学得慢，父亲说他比较愚钝，就是没有灵气，只能做点敲石头、拌泥水的粗活。后来他的堆剪技艺也没学成。我的儿子志永现在做这一行，是他自己有兴趣要学，我以前没有逼他接班，他现在工程也做得不错。所以说想要学会土建和堆剪，兴趣和灵气都很重要。

学艺经历

正如前面所讲，我们家族的手艺都是父辈传下来的，我完全是跟着我的父亲学艺。刚入行时，我做的是土建，那时候正好是"文革"时期，堆剪这类的活是不允许做的。1978年改革开放，开始恢复做堆剪时我才开始学，那时候我已经26岁了，所以我经常跟人家说

我的堆剪是半路出家的。父亲并不是按部就班地教我，都是在工地现场，我边做边学。我在工地跟着父亲学做堆剪，真正边看边学的就两个工程，到了第三个工程，我就开始独立做了，父亲则在一旁看着我，不时做一些指导。当学徒时，父亲也会教我画画打草稿，因为我们盖的房子的脊堵、檐板、水车堵等位置有时候需要彩绘。我是开始学做堆剪时才开始学画画的，可能是比较感兴趣的缘故，画画对我来说并不难，我太太经常说我画的鸟看起来好像真的要飞起来。我们做堆剪一定要会画图稿，比如要做一条屋脊上的龙，通常我们这里做的是"3"字形的站立的龙，龙身的弯曲部位我们就需要先画图打好草稿，龙身上弯曲的地方要弯到什么程度，就需要艺人根据画稿用铁丝做龙骨支架，这样才准确。再比如做正脊中间的葫芦或者宝塔，也需要先画出图稿才好定型。特

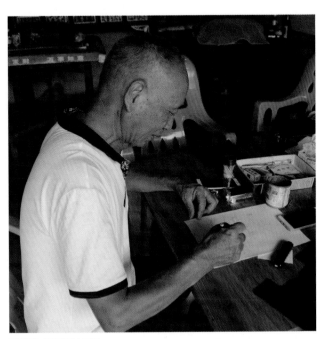

陈祥华现场手绘图稿

陈祥华手绘图稿（立龙、葫芦、草尾）

别是做葫芦上绑着的飘带，要做出那种风吹起来的飘逸感就必须先画好草图。

草图画好之后，接下来就是用铜线或铁丝做骨架，然后用沙和水泥混合的混凝土覆在骨架上做出粗坯。我开始学艺时用的就是水泥材料，早期没有水泥的时代，父辈们用的是"糖水灰"，这种糖水灰是用白灰、麻丝筋混合在一起，再加入红糖水，然后反复捶打而成。以前听说也有人用白糖来做糖水灰，但好像效果不好，白糖做的糖水灰时间久了容易泛黄。如果庙方要求，我也会用糖水灰来做堆剪。有时为了节约成本，我会在糖水灰里加一点红土，但加红土后灰浆的牢固性会差一些，像做厦门南普陀寺那样的工程，庙方就不允许我使用红土。

接下来说一说剪瓷片。一开始我剪瓷片都是照着父亲的样子学着剪，照着样子学拿钳子、敲瓷碗、剪瓷片，反复练习就熟能生巧。学堆剪一般先从剪花瓣开始。剪花草最简单，但是要剪人物走兽就需要一定的功力了，一般需要几年的时间才能掌握其中的奥妙。最传统的堆剪都是靠手工一点点剪出来的，一片花瓣、一片鳞片、一个头饰都需要用铁钳剪。比如剪一条龙，龙身上的鳞片有几千片，有时因工期要求一个晚上就要做完，得剪几百个碗。剪碎的瓷片边缘很锋利，一不小心就会割伤手。日积月累，我们做堆剪的师傅手上几乎都有一层厚厚的老茧。

现在可以买到很多烧制好的瓷片材料，德化的或者是潮州的厂家生产的，像龙的鳞片、鸟的羽毛、花瓣等等都有。这种预制好的瓷片是模具化量产的，边缘很光滑，不需要像以前那样手工剪，买回来可以直接贴。现在甚至连一条

正在古建筑工地放样的陈祥华

完整的成品龙都可以在市场上买到。这种材料出现后，很少有人能静下心来学堆剪了，都是直接到市场上买，然后挂在屋顶就好了。传统的工艺没人学没人继承，我们也很无奈。厂家生产的成品，它的形态不够生动，色彩也没那么鲜艳，跟传统手工做的作品差距还是很大的，没有韵味。但是传统手工剪出来的成本很高，单一个屋顶有时就得花费几十万元，很多庙方经济上无法承担。从市场需求方面来看，这种变化我们也能理解。

大概30岁时我就开始独立承接工程了。在这之前，我跟随父亲一起做了三个工程，分别是同安洪塘镇苏厝的两个老宅和南安英都镇霞溪水母宫。霞溪村以前好像叫"霞坪"[1]，那个水母宫现在也翻建了。当时我跟着父亲在工地现场，先是看着父亲做，然后我跟着一边学一边做。我做了一部分堆剪后，就叫父亲看看行不行、像不像。做完这三个工程我就独立了，刚出来时手艺不是太好，和现在做的作品比还是差很多。我印

[1]霞溪村由原霞坪保和过溪保合并而成。

象中做得最好的一个工程是同安潘涂的林氏家庙，我做的时候很多老百姓都在一旁观看并且连连称赞。那个项目完成时，乡亲们都来欢送我们。可惜的是，后来听说这个家庙上我做的堆剪作品全部被清理掉了，很多时候老建筑在修复时把一些传统的东西丢弃了。

工艺特点

堆剪艺术融合了泥塑、绘画、雕刻之所长，其独特之处在于艺人们巧妙地利用经烈火烧焙的瓷片，可经受长年日曝雨淋、海碱侵袭而不褪色。每一组作品色泽明快、釉面透亮、富有动感。要说特色，我们泉州地区的艺人比较拿手的是做屋脊上的草尾和龙。

南安做堆剪的人很多，但是会盖房子又会做堆剪的只有我们陈氏一门。我的儿子志永现在两种工艺都会。现在做堆剪的有很多人是从德化购买各种配件来做，他们不会手工剪瓷片。我的几个表兄弟也会一点堆剪的技术，但他们学艺不精，平常也很少接工程做。

我爷爷在同安洪塘镇苏厝村做工程时，就已经是采用对场竞技的模式了，对场的模式就是我爷爷带领一帮徒弟和另外一个班组对场竞技，工地现场从中间一分为二，中间拉一条帘子互不相看，每个班组独立承做一边，完工后打开来比较哪一边做得好。当时每个班组为了各自的名声，都使出浑身解数，因为在那个时候口碑就意味着市场。以前在工程开始前，盖房子的班组会祭拜鲁班，我们做堆剪、彩绘这行的就跟着他们一起拜。

从坯体的材料上看，早期的材料用的是糖水灰，确实比较有韧性，但我们现在没有以前那种功夫可以把糖水灰研磨得那么均匀，所以我们用水泥为主要成分的材料做坯胎。

我们做堆剪，一般做在祖厝宗祠上的比做在民居上多，做得最多的位置是在水车堵和山墙悬鱼上。山墙悬鱼上的装饰工艺一般是灰塑和堆剪结合，这个位置的装饰要求做得很精细，所以就很费工时。听我父亲说，他以前做一个华侨的房子，单一个山墙悬鱼就做了五十几天。水车堵是做堆剪最多的地方，有钱人盖房子几乎所有的水车堵上都要做堆剪或者灰塑人物。水车堵从人的观赏角度上说属于近景，所以做工要求比较精细，这跟屋顶的堆剪不一样，屋顶属于远景，讲究整体效果。

厦门南普陀寺天王殿的堆剪是我2005年做的，算是我的代表作品。2005年初，泉州的一个建筑承包商找到我，问我是否能够做出最纯正的闽南堆剪。我跟他拍着胸脯说当然没问题。2005年2月，厦门南普陀寺启动中轴线片区翻修改

陈祥华接受笔者采访

造工程，率先修缮天王殿。由于需遵循"修旧如旧"原则，天王殿上的堆剪也需采用最传统的方式制作，我带着五六个徒弟日夜赶工，完全采用最传统的做法，每一片瓷片都是手工剪出来，就连做坯胎的灰浆也是选用最传统的糖水灰。我运用了立体圆雕、浮雕、半浮雕、平雕等多种方式再现最传统的堆剪的风采。整个工程历经8个月，天王殿屋脊上的人物、鸟兽、花卉、楼阁、山水等如期重获新生。现在南普陀天王殿第二层的脊堵上还留有我当年的落款。

慢工出细活，天王殿的每一朵花，每一个人物都是纯手工制作，这也是我迄今为止最为用心、耗费心力最多的一个作品。虽然十几年过去了，但是如今天王殿上的那些花草鸟兽依然跟十几年前一样鲜艳。

有一个项目值得一提，这个可能可以当成一个反面教材。泉州释雅山公园山门顶部的草尾堆剪是我做的。这个方案当时是泉州的一家古建设计院做的，设计师设计完图稿后，我就按照图稿的尺寸做，结果两个草尾安装到门顶时才发现尺寸太小了。设计院后来要求我修改，把草尾做大，那意味着我要重新做一对。这个问题出在哪里呢？主要就是没有到现场考察，因为释雅山公园的山门在台阶高处，人们在较低的位置看山门有一定的距离，做这种远景造型，考虑到视觉效果，在比例上应该适当放大，而设计师只是根据山门的尺寸来设计，并没有考虑人们的观赏距离。我在做草尾时也只是根据设计师的图纸施工，并没有根据现场的情况来做，才会导致这种错误的出现，当然这也算是一种经验的积累吧。所以做我们这行的现场施工经验很重要。

堆剪的题材主要有象征吉祥如意的花鸟、走兽，以及故事题材等。早些时候我大部分是跟父亲学的，做什么花鸟、

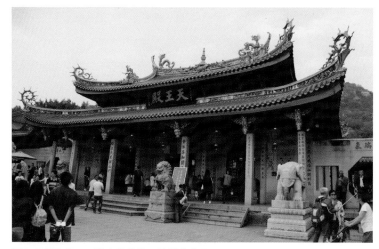

厦门南普陀寺天王殿上的堆剪，陈祥华作品

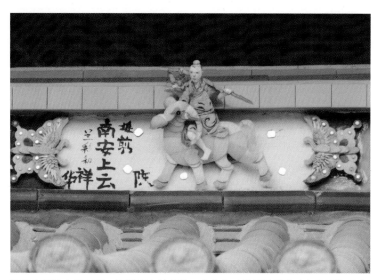

厦门南普陀寺天王殿二层脊堵上的落款：南安上云堆剪陈祥华（上云即翔云），堆剪人物带骑八仙之蓝采和

什么情节、什么人物都是听父亲安排。做人物的动作架势相对比较容易，难的是做人物的头脸。堆剪人物的脸要做得逼真需要比较深厚的功底。像我在南普陀做的那套"八仙过海"，铁拐李、何仙姑、蓝采和等各有各的相貌。传统堆剪

的头脸是用手捏出来的，这种做脸部的灰浆不太一样，比较细腻，容易塑造。

　　我最常做的故事题材是《三国演义》，我家里有一箱小人书，都是以前收藏的，里面有一套《三国演义》，一套《水浒传》，还有《封神演义》等等。我做故事题材的堆剪时，经常会参考这些小人书上的图。有时候我也看戏，但是当时电视是黑白的，戏里面人物服装的颜色看不出来，只能看看

人物的动作、面貌和姿态等等。

　　我常做的题材很多，比如屋脊上常做"双龙戏珠""双凤朝牡丹"等，脊堵上常见的是"牡丹麒麟凤"，花草方面的题材就是"大四季"，像春梅、夏莲、秋菊、冬茶等四季花卉之类。这些是比较传统的吉祥图案。后来也做一些日常生活的题材，比如喂鸡、喂猪等图样。在工艺方面最难做的应该是人物，人物的动态姿势和脸面长相都很重要，有些人

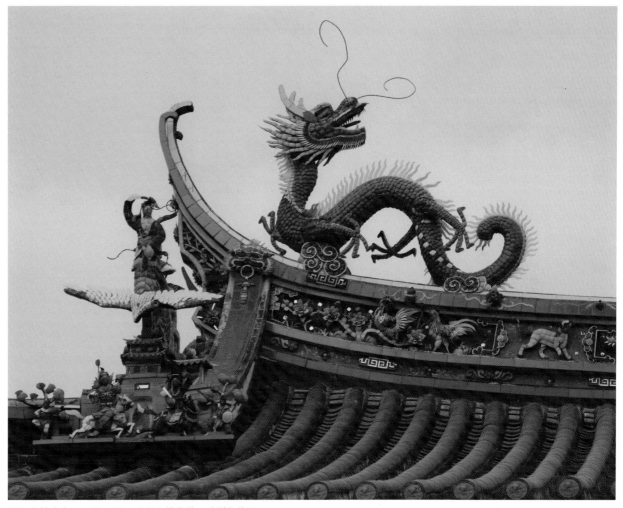

厦门南普陀寺天王殿正脊、垂脊上的堆剪，陈祥华作品

物的形象如果你没见过的话，就很难做出他的样子。有时候我们要查找资料，就像我刚才说的看小人书，现在网络很方便，我们也可以上网查找需要的人物形象。

我们做堆剪，工艺上并没有什么口诀，在颜色搭配上倒是有一些规律。比如我们常说的"红不离黄，青不离白"，这是指瓷片颜色的搭配要求，这里的青指的是蓝色或者绿色，意思是有红色的地方就要有黄色的瓷片配上去，蓝色与绿色则通常与白色相搭配。还有一句就是说"五大色"规律，讲的就是瓷器常用的五种颜色。

工程施工的时候，很多堆剪的物件是在底下做好后再拿到屋顶上安装的。比如做花朵要在屋顶上先做好坯胎，然后把剪好的瓷片拿到屋顶上去粘；走兽则是每一只都在底下做好后再拿到屋顶安装。但如果是龙，就必须在屋顶上做。我在底下先用铁丝或铜丝把龙的骨架做好，然后把骨架拿到屋顶上安装，接着做坯胎造型，最后粘贴瓷片。做堆瓷骨架的材料有铁丝、铜丝，有时候做大型物件时还用到钢筋来固定造型。有时候我们还要在骨架里填充碎瓦片或碎砖块，这样在塑造坯胎时，水泥或灰浆才容易黏附上去。整个泉州地区的工艺步骤和材料都差不多，没有太大的差异。

传承发展

传统堆剪技艺的传承现在遇到了很多问题，我们也很无奈。现在的年轻人很多都不愿意学，主要是怕吃苦。我的儿子志永现在可以独当一面了，也算继承了家族的手艺，但我的孙子就不愿意学，学剪瓷片

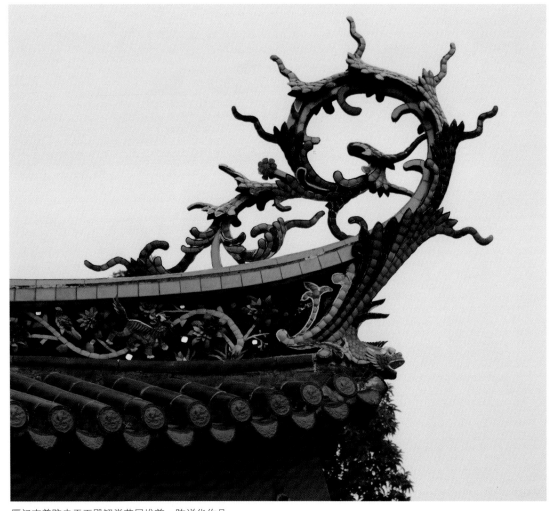

厦门南普陀寺天王殿翘脊草尾堆剪，陈祥华作品

没几天就哇哇大叫辛苦。年轻人现在动不动就想到大城市去赚大钱，我们这种传统手艺的发展就变得很困难。

　　建筑行业继续发展应该没有问题，但我们做堆剪这行的，掌握传统手艺的师傅会变得越来越少。另外现在的材料，很多都是工厂定制的瓷片，只需要买回来贴上去就行，不需要手工剪出来，甚至还有很多是整体烧好的物件。剪和雕的功夫没有了，这种传统手艺也会消失。在我们南安，对堆剪一知半解的有几个，学得完整全面的就很少了。如果有人请我们去做，我们就会一直做下去，也会传承下去。

　　现在政府越来越重视传统工艺，我和志永也被评为南安市剪瓷雕技艺的非物质文化遗产传承人。前两年泉州电视台也来家里为我和志永做了专访，近期也常有媒体的记者来采访我。希望政府重视后，堆剪这门传统手艺能让越来越多的人知道，也能吸引更多的年轻人来学习，只有这样，这门古老的手艺才能继续传承与发展。

陈祥华及其夫人林月娇与笔者合影

厦门南普陀寺天王殿山墙悬鱼上的灰塑和堆剪，陈祥华作品

第三章 潮汕地区传统嵌瓷艺术

第一节　潮汕地区嵌瓷艺术概述

一、潮汕地区嵌瓷艺术的源流

潮汕地区位于广东省东部，一般是指汕头、潮州和揭阳三市以及梅州的丰顺县，即"潮州八邑"。潮汕地区物产丰饶、人口众多，有着文化多元、开放性强的特点。潮汕地区文化昌盛，当地建筑装饰中的石雕、砖雕、木雕、灰塑等技艺在明朝便已成熟，为嵌瓷艺术的发展提供了必要的基础。嵌瓷用于屋顶装饰，有着坚固耐用、造型美观的特点。潮汕地区属于亚热带季风气候，比起用木材雕刻等艺术形式进行外部装饰，嵌瓷更能够经受烈日的暴晒、风雨的侵蚀而不褪色。

潮汕制瓷技术的成熟为嵌瓷的发展奠定了材料基础。潮汕地区制瓷历史久远，制瓷业发达，制瓷技术全国闻名。潮州窑在北宋时期步入正轨，其出产的瓷器凭借便利的海运销往海外。明朝时期，潮汕地区大规模的瓷器生产无可避免地出现了许多瓷片碎料，为嵌瓷工艺的产生提供了充足的原材料。到了清代，潮州的枫溪地区成为新的陶瓷生产中心，枫溪的彩瓷成为岭南著名的工艺品之一。随着嵌瓷艺术的发展，潮汕的瓷器作坊与嵌瓷匠师紧密配合，作坊根据匠师的需要而专门制作嵌瓷专用的彩色瓷碗等材料，丰富了嵌瓷艺术的色彩应用和构图技法。

潮汕地区嵌瓷的起源要追溯到明代万历年间，发展到清代是成熟阶段。在《广东工艺美术史料》中有"潮汕嵌瓷，创始于明代万历年间，盛于清代"的记载。中国的镶嵌工艺

潮州从熙公祠山墙嵌瓷（平嵌），清末

发展过程很漫长，最早是被用于装饰金银玉器方面，这一手艺可以追溯到商周时期。明清时期，潮汕地区手工业十分发达，不过利用比较便宜的碎瓷片来实现的镶嵌工艺是比较稀有的，而像嵌瓷一样能够形成完整体系的装饰艺术门类更为稀少。最早出现的嵌瓷是匠师将废弃的彩色瓷片粘贴在灰塑的坯体上。当时的匠师偶然用粘贴瓷片的方式代替彩绘作出小花卉等造型，发现通过这种方式更易展现事物形态，可以使灰塑的色彩看起来更加绚烂，且不易褪色。因此虽然早期的嵌瓷工艺粗糙，瓷片的颜色不统一，但还是逐渐风靡起来。

嵌瓷中的"嵌"字有嵌入、镶嵌的意思。嵌瓷也是因这种工艺手法而得名。对于嵌瓷，当地人还有别的称呼。因为居住地不同，潮汕各地的方言发音也有所差异，有些地方的匠师将嵌瓷称为"聚饶""激饶""扣饶"等。嵌瓷的外观材料主要是选用各种颜色丰富的瓷片，经过修剪、打磨而成，这些处理过的瓷片被匠师称为"饶片"。那为什么潮汕人将瓷片称为饶片呢？有一种说法是，明朝时期制作嵌瓷的瓷片基本取自景德镇的薄坯瓷器，其中多是青花碗碟敲击而成的碎片。由于景德镇曾经隶属于饶州府浮梁县，因此也被称为"饶窑"或"饶州窑"，潮汕人把景德镇的瓷器叫作"饶瓷"。明朝时期的潮汕地区虽然盛产瓷器，但多数以素色为主，不能造成嵌瓷五彩斑斓的艺术效果。而景德镇出产的青花和彩瓷，因其绚丽的颜色而被嵌瓷匠师们所采用。

在潮汕地区，镶嵌瓷片叫作"贴饶"，敲击瓷片叫作"扣饶"，将瓷片聚拢起来摆出造型称为"聚饶"，固定嵌瓷作品称为"激饶"。而"激"在潮汕地区方言中是安装、布置、搭建的意思，也有攀比、斗狠、显摆的含义。"饶"有富裕、富足的意思，恰恰也符合了当时的潮汕人在宗族修建祠堂、

大户人家修建宅院时，用价值不菲的薄坯瓷器作为装饰，以此来显示生活富裕的风气。"贴"在潮汕方言中有做事慢吞吞、磨洋工的意思，而后又慢慢演变出"慢工出细活"的含义，也刚好符合了嵌瓷的制作工艺必须要细致，需要花一定的工夫才能完成的特点。

二、潮汕地区嵌瓷的镶嵌工艺

镶嵌瓷片是嵌瓷最为关键的一道工序，俗称"贴饶"。嵌瓷工艺要求匠师必须具备一定的色彩知识基础和造型能力，作品的精致与否、水准和档次都取决于贴饶工序。嵌瓷的坯体所用的材料与灰塑相同，坯体塑造技法也与灰塑相近。嵌瓷的技法分为平嵌、浮嵌与立体嵌（也称圆嵌），是真正考验匠师技艺的工序。

平嵌：又称平瓷，就是直接在建筑物上需要装饰的部位进行粘贴，这种技法适合小型的图案或纹样。粘贴的方法是先勾画出简单的草图，在建筑物表面用灰浆打底，依据设计的要求选择相应颜色的瓷片，再用调好的糖水灰黏合。

浮嵌：也称半浮嵌、半浮瓷。是建筑装饰中最普遍使用的方式，浮嵌有时可以省略制作坯胎的环节，工艺比立体嵌简单一些。浮嵌通常以绘画图样为基础，然后用糖水灰塑造各式植物、人物、动物等形象的底坯，再用各色瓷片镶嵌。浮嵌在空间感和层次感上比平嵌显得更加丰富，在技艺上的要求也更高，因此浮嵌主要被用于装饰祠堂和寺庙等华丽建筑的屋脊、山墙，以及民居的门厅、壁堵等位置。景观照壁的嵌瓷和工艺挂屏也常用浮嵌技法。

立体嵌：又称圆嵌、圆雕。立体嵌作品可供观者作

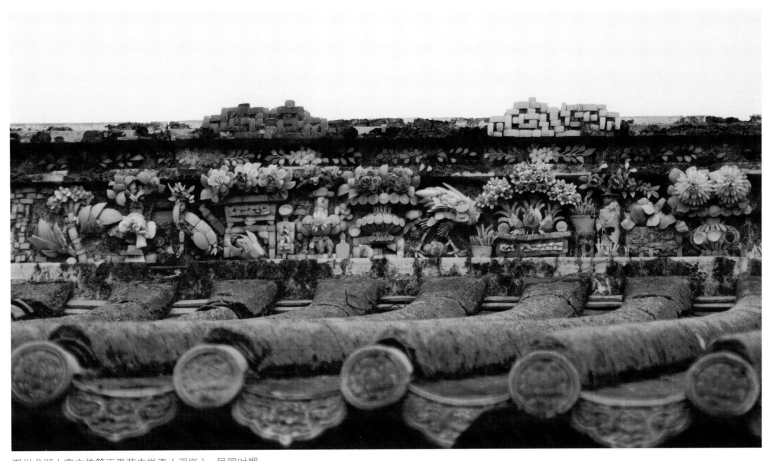

潮州龙湖古寨方伯第正脊花卉嵌瓷（浮嵌），民国时期

360°观察和欣赏，工艺复杂，是嵌瓷技艺中最能代表艺人镶嵌水平和艺术成就的一种技法。立体嵌大多要制作坯体（体积小的可以略过此环节），坯体有事先做好再安装的，也有直接在屋顶或墙面上搭骨架塑造的。坯体材料通常有瓦片、碎砖、糖水灰和麻丝（麻丝的作用是增加拉力，其原理与钢筋混凝土一样）。大型作品的坯体较重，多用圆形瓦筒和金属线做骨架，再用糖水灰、草筋灰进行塑形。整体造型塑造

完再进行细部的调整、修饰和定型，然后用糖水灰将各种颜色、形状的瓷片粘贴上，最后在人物的五官、衣服褶皱、植物叶脉等部位进行勾线，所有的工序做完才算完成一件立体嵌作品。立体嵌作品经常出现的位置是建筑物的正脊、垂脊、排头等。

立体嵌工艺十分复杂，因装饰部位所处位置不同而有所差别。位于高处的做法讲究大块面效果，如屋顶嵌瓷做得太

精细，观者站在地面上远距离欣赏的效果就不好。位置在中间或近处时的做法就需要做到精致细腻。立体嵌瓷制作步骤的关键是要从局部开始，瓷片与瓷片之间要紧紧相扣，一片扣一片，一条对一条，一组接一组，镶嵌的瓷片有的重叠，有的穿插。嵌瓷的工序完成后，艺人要从整体构图、设色、层次、疏密、动态、造型等各个角度去斟酌作品，该增该减反复调整，使作品达到栩栩如生、惟妙惟肖的视觉效果。

如果是作为观赏的摆件、壁挂、室内装饰的嵌瓷工艺品，工艺上的要求更加细致。如填加贴金、描银、勾线等工序，有的还用玻璃珠点缀，使作品看起来晶莹剔透。有些作品根据造型的需要，在人物的脸部、手和背景等局部仍需保留灰塑形式，再用粉彩工艺进行勾画、加彩。

三、潮汕地区嵌瓷艺术的分布与传承

潮汕地区是嵌瓷艺术比较集中的区域，因此其发展得较为成熟、完善。当前嵌瓷艺术发展空间日渐缩小，但是因潮汕地区特有的文化和信仰，嵌瓷艺术还是具有较强的生命力。现在广东普宁市，以及潮州市潮安区的湖美村、汕头市潮南区的大寮村，这些地方的嵌瓷艺术都保存得相当完整，嵌瓷名人辈出，大众对于这门艺术接受度也非常高。2011年嵌瓷艺术被列入第三批国家级非物质文化遗产名录。

1.潮州地区的嵌瓷技艺。

潮州地区的嵌瓷发展历史可以追溯到明末清初，其在民国时期达到顶峰。潮州嵌瓷老艺人苏宝楼是嵌瓷行业的泰斗级人物。老先生凭借自身高超的艺术造诣享有盛名。20世纪80年代，苏宝楼老师傅为潮州开元寺的大雄宝殿、观音阁、地藏阁进行了精湛的艺术设计，在修复潮州开元寺的工程中发挥了非常重要的作用。

卢芝高，广东省工艺美术大师、广东省工艺美术协会理事，被评为第四批国家级非物质文化遗产项目代表性传承人。卢芝高师傅现为潮州湖美嵌瓷的第四代传人，他出生于潮安区金石镇湖美村。因其家族与建筑行业关系密切，在父辈的培养下卢芝高学会了家传的嵌瓷制作手艺。又因有绘画方面的学习经历，所以他的嵌瓷作品在造型方面比父辈的作品还要精细准确，色彩表现上也更为丰富。经过不断的学习和研究，卢芝高将水墨画技巧融入嵌瓷技艺，最终形成了自己独特的嵌瓷风格。卢芝高创作的嵌瓷画《二十四孝》便是融合了潮州嵌瓷与传统水墨画技艺的杰出作品。潮州凤凰洲天后宫中的嵌瓷作品是卢芝高的代表作之一，其中《三阳开泰》《八仙八骑八童》《双凤朝牡丹》《三雄图》及《红梅鹦鹉》五组作品，看起来形象生动，吸引无数路人为之驻足观赏。

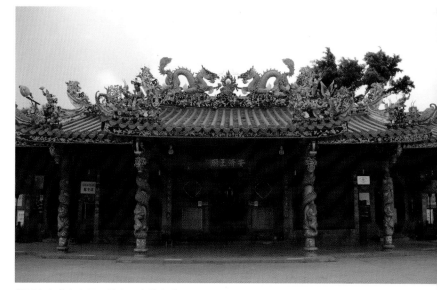

潮州市青龙古庙屋顶嵌瓷，卢芝高作品

汕头市存心善堂，摄于 1908 年

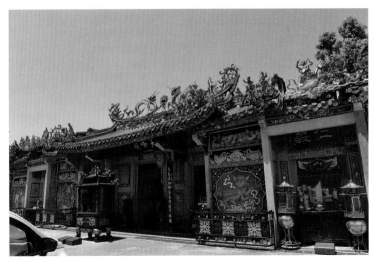

汕头市存心善堂，摄于 2017 年

1990 年，卢师傅应邀前往泰国，耗时两年完成了泰国七剑王公慈善堂的嵌瓷工程。

2. 揭阳地区的嵌瓷技艺。

揭阳地区的嵌瓷技艺据考证是由潮汕嵌瓷大师何翔云始创。何翔云，当地人称"何金龙"，生于广东普宁。何翔云

少年时期跟随嵌瓷名家陈武学习彩绘及嵌瓷技艺，并随师傅在潮汕各地承接工程，留下了许多脍炙人口的作品。比如，汕头李氏宗祠，普宁流沙的引祖祠、果陇的东祖祠、湖寨的郑氏公祠等，至今仍被嵌瓷界的匠师们奉为经典。何翔云 19 岁时跟随师傅与另一嵌瓷大师吴丹成及其弟子在汕头存心善堂①"斗艺"，嵌出了让他声名大噪的作品《双凤朝牡丹》。

何翔云在潮汕地区有很多弟子，这当中要属广东普宁赤水的陈如逊比较突出。后来陈如逊师傅又将嵌瓷技艺传授给自己的儿子，也就是陈氏第二代传人陈宏贤。陈宏贤很小的时候便得到了父亲的真传，能够制作嵌瓷挂屏等工艺品。20世纪 80 年代以后，乡村建筑的装饰要求越来越高，陈宏贤便专门从事房屋的嵌瓷装饰工作。陈宏贤嵌瓷作品的特点是色彩对比强烈；设计和制作时非常注意与周边环境、房屋主体及陈设相呼应；构图上讲究对称，注重方位、阴阳等变化；人物、走兽、花鸟等造型准确，生动逼真。其作品整体的设计布局给人以富丽堂皇、色彩鲜明的感觉。

1996 年，陈宏贤应邀前往泰国曼谷，为三宝殿与郑王宫制作嵌瓷装饰，由于工艺精细、独特，使普宁的嵌瓷工艺在东南亚国家走红。2005 年陈宏贤应邀为大型园林景观，深圳园博园的"汇芳园"制作嵌瓷装饰，这次的作品又一次引起了世人的瞩目。

3. 汕头地区的嵌瓷技艺。

汕头市大寮村的嵌瓷历史距今已有一百多年，大寮嵌瓷是潮汕风格与闽南风格相融合的建筑装饰工艺。许石泉一家是汕头嵌瓷世家代表之一。1906 年，许石泉跟随嵌瓷名师吴丹成学艺，通过自身的努力和创新将嵌瓷技艺发扬光大，并

①存心善堂位于汕头市外马路，始建于清光绪二十五年（1899 年），是一组并列相连的庙堂式建筑，被列为广东省省级文物保护单位。

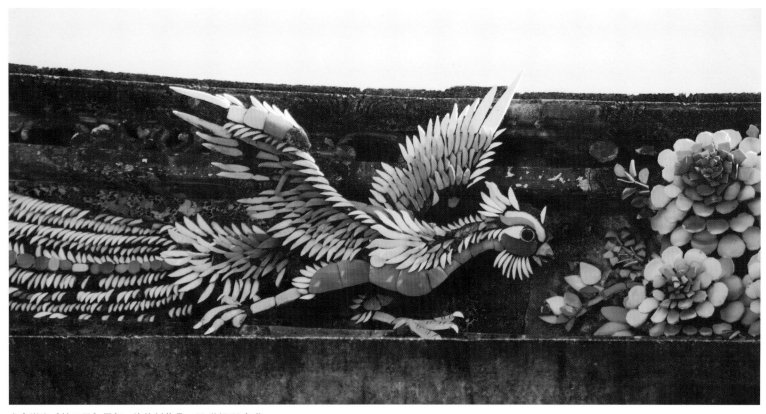

大寮嵌瓷《牡丹凤》局部，许梅村作品，20 世纪 70 年代

将技艺传给了子孙和族人。许石泉的三个儿子许梅村、许梅洲、许梅三继承父辈的衣钵，将大寮嵌瓷艺术进一步传播开来，作品遍及海内外，深受世人喜爱。许志坚与许志华是许氏嵌瓷技艺的第三代传承人。许志华的嵌瓷作品《松鹤图》在 1972 年被送到北京参加"全国民间艺术展"。许志华承担了汕头存心善堂、关帝庙、天后宫等文化古迹的修复任务，为我们还原了一大批历史遗迹。由他制作并镶嵌于美国休斯敦关帝庙龙井壁和虎井壁上的作品《蛟龙戏水》和《老虎带子》，在当时造成了巨大的轰动和影响。现在许氏家族的第四代传人许少雄、许少鹏也闯出了自己的一片天地。许少雄在继承祖传技艺的同时，在嵌瓷题材、艺术构图、技艺运用、艺术语言表现等方面展开探索，取得了可喜的成绩。他的作品人物造型更优美，形象更传神，神态更生动，工艺更细腻，给人留下深刻的印象。许少雄研发的立体摆件、插屏等新形式的嵌瓷作品得到了世人广泛的好评。许少雄在大寮村开设了嵌瓷培训班，教授乡里的年轻人学习嵌瓷技艺，立志把嵌瓷这门技艺传承下去。

第二节 潮汕地区嵌瓷艺术口述史

一、卢芝高："嵌瓷这个事情要搞一辈子，一辈子都要学。"

金湖苑——潮州嵌瓷博物馆

【人物名片】

卢芝高，笔名山石，1946年10月生于潮州古建筑嵌瓷壁画艺术世家。1964年高中毕业后师从父辈，从事民间古建筑嵌瓷壁画创作。现为广东省工艺美术大师，潮州画院画师，广东省工艺美术协会常务理事。2012年被文化部确定为国家级非物质文化遗产项目代表性传承人（潮州嵌瓷）。

卢芝高从事古建筑嵌瓷艺术创作50多年。1984年以来先后为厦门市南普陀寺、汕尾市凤山祖庙、潮州市外江梨园公所、潮州市凤凰洲公园、潮州从熙公祠、潮州市青龙庙，以及泰国七剑王公慈善堂等海内外庙宇祠堂创作大量嵌瓷壁画作品。其作品传承了潮汕地区嵌瓷艺术的优良传统，格调高雅，人物形象传神且内容多变。作品《专诸荐鲈鱼》荣获"广东省工艺美术大师作品展"银奖。作品《十五贯》在2013中国（深圳）国际文化博览交易会上获得"中国工艺美术文化创意"金奖。2013年9月在广东美术馆成功举办个人作品展"原道——卢芝高嵌瓷艺术展"。

如画的金湖苑内庭院湖面

口述人：卢芝高

时间：2017 年 8 月 17 日

地点：潮州市金石镇金湖苑——潮州嵌瓷博物馆

少年学艺

嵌瓷这门手艺在我们家是祖传的，传到我这里是第四代。因为从小就沉醉于这门"变废为宝"的工艺，我在屋顶一蹲就是五十余载。年轻时我为自己取笔名"山石"，既觉得自己像块石头一样天天在屋顶风吹日晒，也指自己对嵌瓷艺术的热爱"顽固不化"。

嵌瓷技艺是潮州古建筑瑰宝之一。相传这项技艺起源于明末，发展至清末民初为最高峰。由于潮州盛产陶瓷，故潮州古建筑中有不少采用嵌瓷技艺作装饰。

可能是有家族遗传基因吧，我从五六岁时就喜欢画画、玩泥巴、玩瓷片。那个时候家里到处是瓷片，都是爷爷和父亲平时做工程剩下的，可以说从小耳濡目染。小时候我一有空就埋头画画、捏"土尪啊"（泥塑人偶），十来岁时经常跑到父亲做嵌瓷的工地观看，对嵌瓷的整个制作流程很熟悉。上初中之后，我一边读书一边画画，用贝灰水把老家的墙刷白之后，就在墙上自学壁画，人物花鸟都画。

父亲卢仲云（乳名"卢孙仔"）是民国时期潮州有名的艺人，潮汕地区一些古建筑上，至今保留着他的作品。1949年以后，嵌瓷行业日渐式微，潮汕地区很多庙宇祠堂都被拆了，传统艺人几乎接不到活儿。父亲认为连他自己都没有出路了，儿子何必再学这种"无用"的手艺呢？所以，那时候

父亲并不支持我做这行。但我没听父亲劝阻，仍然沉迷于玩弄泥塑和瓷片。当然，父亲心情愉悦时，也会在我旁边指点一二。

我们潮汕地区最精彩的嵌瓷作品要数汕头的存心善堂了，那是潮阳大寮的许氏家族做的。许氏家族是潮阳最有名

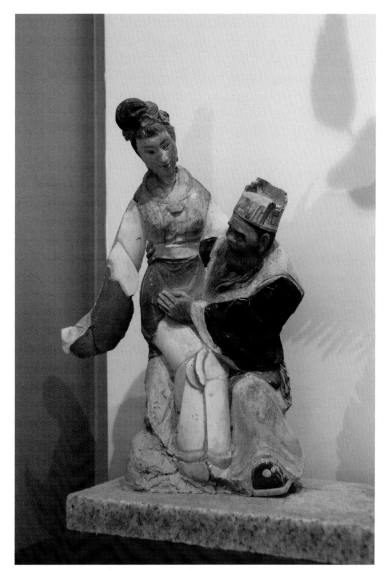

卢芝高父亲卢仲云早期嵌瓷作品

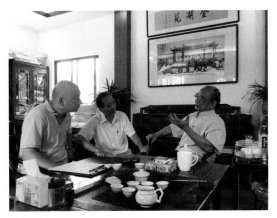

卢芝高在金湖苑接受笔者采访

的嵌瓷世家，许石泉的外号"潮阳九"，大概他在家里排行第九吧。我十几岁时，经常一个人坐中巴车去汕头看存心善堂的

嵌瓷，当时的车费是一毛五。许氏家族老一辈师傅做的嵌瓷太漂亮了，我常学习、借鉴他们的构图技巧。记得有一回去汕头时，正好碰到许梅洲（许石泉次子）在施作一堵1米多长的大型壁堵，整幅画面表现的场景是一座老宅，屋外有高大的围墙，屋内房间里的床上坐着一男一女两个人物。床上蚊帐是用玻璃材料做的，再用白色色粉做装饰，十分形象。在一个扁平的壁堵中能够表现出这么丰富的空间层次，确实需要有很好的构图技巧和扎实的造型功夫。所以他们的作品对我的触动很大。

嵌瓷艺术是一个整体，首先构图要完美，花鸟虫鱼的形态、布局要有韵味，人物表情、性格更要生动传神，让人一眼就看得出是什么角色、在干什么。学习嵌瓷这门技艺，我的心得是首先要会画画。绘画是基础，要能掌握好图式和构图技巧。如果哪位师傅说自己不会画画，而嵌瓷却能做得好，那都是骗人的。嵌瓷的创作还需要能够触类旁通，画得出来也要能做得出来，才能真正成为一个合格的嵌瓷师傅。我有一位亲戚，一辈子只会做两样作品，莲花和牛，两样都做得很出色，若要创作其他作品，他就无能为力了。因为能做的

东西很有限，所以他要独立承接工程就很困难，需要请其他师傅帮忙。

做坯体之前应胸有成竹，就是创作一件作品之前心中要对构图有一定的想法。学习敲瓷和剪瓷片最少要半年时间，然后才能开始学镶嵌。学习镶嵌一般从基础的花卉、鸟类等题材入手，慢慢地再学习人物嵌瓷的制作。人物的姿态和神情是比较难掌握的。嵌瓷最难的技术就是做立体造型，因为传统的屋顶上的嵌瓷通常是半浮雕的做法，做立体造型的作品要求实现从半浮雕到360°立体的转变。

从艺生涯

为了挣钱糊口，高中毕业后我便跟随父亲干起了建筑行业，即潮州人俗称的"灰工"。"文革"时期，我20岁出头，由于比较擅长绘画和捏塑，每次生产队接到上级任务，需要

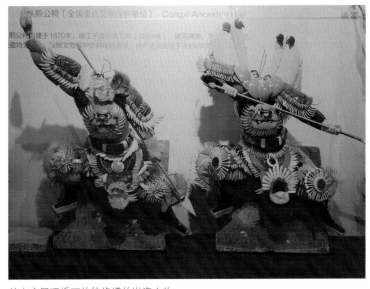

从寺庙屋顶拆下的待修缮的嵌瓷人物

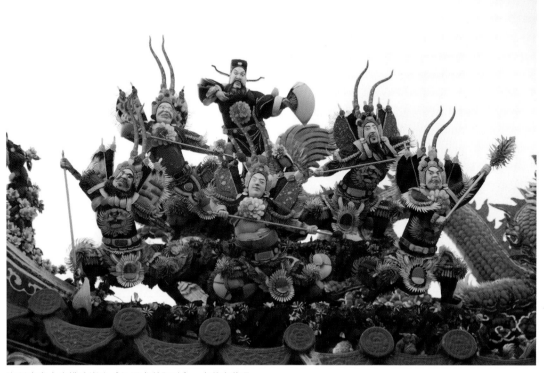

潮州青龙古庙排头嵌瓷《赵子龙救阿斗》，卢芝高作品

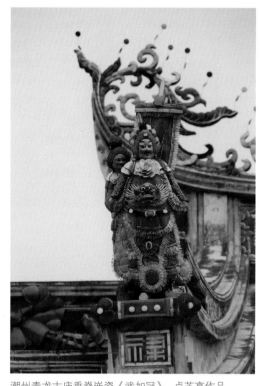

潮州青龙古庙垂脊嵌瓷《武加冠》，卢芝高作品

创作革命题材的美术作品时，往往都会交给我来完成。有一回，隔壁乡请我去画几幅壁画，其中有一幅画，我画的是一位正在挑水的妇女卷起裤管露出小腿的形象。没想到上级工作组来检查时，批评说这个画面有伤风化，立即勒令整改，因为此事我还差点被工作组抓起来。

不过在那个年代，有一门会画画的手艺也是件好事。当时做建筑灰工，每天的工钱仅有1.63元。生产队请我去创作壁画或灰塑，每画一幅画的工钱就是28元。不仅如此，每天还要专门请一位厨师煮一锅饭、一大盘卤鹅肉和一脸盆蛋汤犒劳我。相比当时在家吃的地瓜稀粥，这样的美食我吃一次三天都不饿。

20世纪70年代末，潮阳海门大老爷宫邀请我去修复庙顶的嵌瓷，这座宫庙的嵌瓷部分之前是由许梅洲师傅负责的，艺术水准非常高。不知何故，许梅洲只做了一半就退出了，主人家便请我去接手。起初我非常没有信心，总觉得自己达不到那种造诣，于是故意开高了五倍的工价，希望主人家嫌贵另请高明。没想到主人家爽快答应了，我无可奈何只得硬着头皮接下活儿。工程的头两三天，我心情十分压抑，总担心做不好，夜里也辗转反侧，一直在思考如何尽可能贴近许梅洲的艺术水准。最后功夫不负有心人，工程做完主人家还是十分满意我的作品。

我们以前做传统寺庙或祠堂的嵌瓷工程时，庙方一般都

半浮雕嵌瓷《双盲人》，卢芝高作品

会邀请两个班组一起同场竞技，我们这里经常是请潮州师傅和潮阳师傅来对场竞技。因为都属于潮汕地区，我们两个地方的嵌瓷工艺一样，因此风格也比较接近，但是在题材的选择方面会有一些区别。对场竞技时，每个班组都会使出自己的看家本领，有时候甚至为了自家名声，会不惜代价提高工人的工钱以求出精品。那个时候做工程，大家都是为名不为利，因为只有做出好作品，赢得口碑了才能真正赢得市场。

嵌瓷的工艺特点

嵌瓷是我们潮汕地区的传统艺术，潮州和汕头的嵌瓷，虽然材料相同，做法也相近，但在一些题材选择上还是有不同之处。汕头潮阳的嵌瓷在色彩上偏向大红大绿，第一眼看

上去感觉很好、很热闹。我们潮州的嵌瓷则属于耐看型的，你会越看越有内容，就像喝茶一样，越喝越有韵味。你们福建的诏安和东山也有嵌瓷，你们叫剪瓷雕，工艺和我们的嵌瓷差不多。诏安和东山的剪瓷雕，屋顶的龙和翘脊的草尾做得都很不错，特别是草尾部位，做得很丰富、很出彩。

我经常从传统戏曲中挖掘创作元素。潮州这个地方有历史悠久的潮剧，通过看潮剧可以观察戏曲中的人物形象和特征，能够为我们创作嵌瓷人物提供素材。戏曲中的角色，有老生、小生、花旦等等，不同的角色就有不同的形象特征，我们做的嵌瓷人物就是通过表现人物的神情和动作姿态来传达人物的性格特征，也就是模仿戏剧中的角色来塑造形象。比如我的半浮雕嵌瓷作品《双盲人》，就是选自潮剧中的一段经典剧目。还有立体嵌瓷作品《十五贯》，通过神情和动作的塑造来表现丑角"娄阿鼠"狡猾奸诈的窃贼特征。

立体嵌瓷《十五贯》，卢芝高作品

嵌瓷材料的选用

瓷料是嵌瓷工艺的主要原料，我们通常选用的是潮州枫溪工厂里生产的彩色瓷碗。这些彩色瓷碗是用薄瓷碗或瓷盘刷上色彩后大烤而成，也有用釉下彩瓷片，耐久不褪色。各色瓷碗（盘）采购回来后，根据构图设计的要求，用专用工具事先敲剪成不同形状、不同色彩的瓷片备用。如现场操作时瓷片数量不足或所需瓷片形状怪异时，现场再行切割。

工作坊地面上敲剪好的各类碎瓷片

制作嵌瓷坯体的材料主要有各式的灰浆、瓦片、砖块、瓦筒，以及不同规格的金属丝、钉子等。嵌瓷工艺对各式灰浆的制作要求非常严格，制作过程中不是把一种灰浆一用到底，而是不同的部分要使用不同的灰浆来制坯。主要的灰浆类型包括草筋灰浆、大白灰浆、二白灰浆、头面灰浆、糖水灰等。制作灰浆的材料以地方材料为主，一般精选优质海螺贝壳烧成性质良好的贝灰粉作为基础材料。

1.草筋灰浆。

草筋灰浆的制作工序比较繁琐，需将稻草或麻皮浸水几天至十几天，浸泡熟烂后用棒槌捶打至糜烂，使之具有一定的黏度和韧性。这道工序不能用机械操作，只能用人工缓慢捶打，才能使配制出来的草筋灰浆符合技术要求。再往捶制出的材料中按1∶1的比例掺入贝灰砂浆，捶打至质地均匀、色调一致即可使用。

2.大白灰浆。

先将宣纸或高丽纸用水浸透后，在簸箕内磨成末状纸根（草纸筋）备用。将精选的海螺壳煅烧制成纯白色且黏性好的优质贝灰粉，过100目至200目筛后，拌入草纸筋，捶打至冒泥而不黏槌为止，即成大白灰浆。

3.二白灰浆。

将贝灰粉过50目至80目筛后，拌入草纸筋，捶打至冒泥而不黏槌为止，捶制过程可加入少量水。

4.头面灰浆。

头面灰浆对材料质量的要求是最高的，因为头面灰浆是用来塑造头部的用料，必须要颗粒细、白度高、碱性低。它的制作是要选用厚壳大海螺经过煅烧，制成贝壳灰后入水沉淀，去除杂质后晒干、

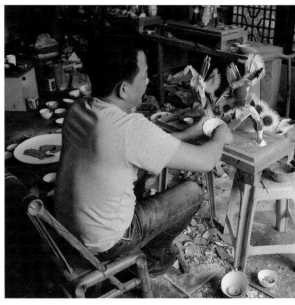

卢芝高徒弟正在制作嵌瓷人物

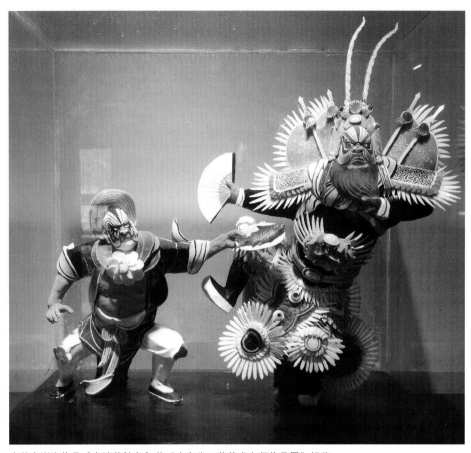

卢芝高嵌瓷作品《专诸荐鲈鱼》获"广东省工艺美术大师作品展"银奖

碾粉，用 200 目的筛子筛过后掺入宣纸末，与制作草筋灰浆一样捶打至黏槌，之后还要将灰浆用水澄清四五次，使灰浆降低碱性。

5.糖水灰。

糖水灰在嵌瓷的制作过程中充当瓷片的黏合剂的角色，制法是用红糖加水，通过加热使红糖溶解成浓稠糖液，再加入二白灰浆搅拌，调至均匀。糖水灰可以让瓷片比较牢固地固定在坯体或建筑物上，并且可以保持很长的时间。

嵌瓷的镶嵌技法

第一种：平瓷。先用草筋灰浆在坯体上打底，而后用佛青画轮廓，再用糖水灰将瓷片嵌配其上。在没有嵌瓷片的地方，可先用二白灰浆批涂，再配以色彩。由于作品瓷面与灰面一样平，就叫作平瓷，显得干净整洁。

第二种：半浮瓷。先用草筋灰浆在坯体上打底，而后用佛青画轮廓，以糖水灰塑花鸟、人物等形象的底坯，用大白灰浆批涂画面底部，染上色彩（控制上色时间最为关键），最后按需求以糖水灰嵌瓷片。

第三种：立体嵌瓷。利用瓦片、碎红砖、麻丝等材料在需要装饰的部位制作坯体（也可以制作完成后再安装到位），再用草筋灰浆与糖水灰进行塑形，利用糖水灰将各色瓷片粘贴其上，最后还需在人物的五官、衣服褶皱、植物脉络等方面进行勾线处理。

潮州壁画彩绘工艺

壁画彩绘在潮州古建筑物装饰中占有重要的位置，主要用于庙宇、间堂等墙壁装饰。我所做的工程中除了嵌瓷之外，彩绘也是主要承接的项目。1999 年潮州市政府邀请我承担凤凰台景区重建工程中的壁画创作。我本着修旧如故、不改变

文物原状的原则创作了《桃园三结义》《水淹七军》等壁画作品。凤凰台壁画所采用的彩绘技术为"古朴墨水画"，以墨水直接画于白灰墙上，讲究"一笔成画"（俗称"一笔过"），是潮州少数古建筑艺人掌握的技巧，反映出潮州传统古建筑彩绘的特色与风格。

彩绘材料的选用及工艺技法：

1.颜料的选用。

绘制壁画选用的颜料不同于绘于纸或布上所用的颜料，而要选用耐酸、耐碱的矿物颜料，主要颜色有红、绿、黄、佛青、碗绿、浓青（即天蓝）、纸丹（即红丹）、黑末（即乌烟）等，这些颜料均以牛胶调制而成，叫作母色（即纯色），以这些母色又可以调配产生许多种复色。

2.工艺技法。

（1）底面处理。

装饰部位先用草筋灰浆打底，然后用大白灰浆批涂，压光、干燥后再进行彩绘。采用草筋灰浆打底，大白灰浆批涂

卢芝高之子卢树生在展厅向笔者介绍潮州嵌瓷

的工艺能使墙面比较柔韧，一般不会出现干裂现象。

（2）布局敷色。

彩绘创作布局应严谨，笔法凝练自然。彩绘技法有意笔、心笔、水彩、粉彩、双勾、单线等技法。讲究运笔执中锋，独用腕力。

控制着色时间是壁画最关键的环节，底面的大白灰浆湿度大（水分未干）行笔不滑且颜料容易扩散（洇开），大白灰浆太干，彩绘后容易褪色（这与彩绘宣纸画有所不同），准确控制着色时间才能达到最好的彩绘效果，且各种颜料能长期附于墙面而不褪色。

传承发展

嵌瓷这个行业，拜师学艺一般没有什么禁忌，也没有"传内不传外"的规矩，我的徒弟很多都是外来的。女孩也可以学，只是一般做庙顶嵌瓷时，我们这里的风俗是不允许女性上庙，但她们可以在底下剪瓷片。以前拜师学艺，要干三年学徒，而且是没有薪水的。学徒跟着师傅一起住在工地，每天早上起来要为师傅准备好牙刷和洗脸水。今时不同往日了，现在的学徒从来这里学艺的第一天起就要算工资。很多小孩接受不了师傅的批评，稍微说两句就想放弃学习打包回家。事实上，现在很多传统工艺的传承都遇到了问题，年轻人吃不了苦，不管是嵌瓷还是木雕、潮绣等工艺，刚开始入行的几年都是很辛苦的，而且没有什么经济收入，所以现在很少有年轻人想学了。

从材料上看，现在很多地方做的嵌瓷已经变味了，都是买工厂烧制成型的淋搪材料来直接安装。以前我们手工捏塑

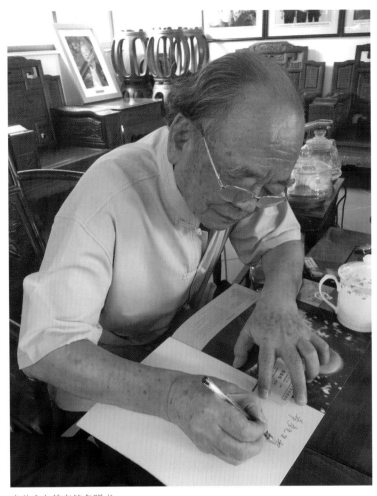

卢芝高向笔者签名赠书

人物头部，一天最多只能完成两个；现在工厂印模批量生产的，虽然价格低廉，但每个头像都一模一样，失去了传统的艺术特色。

材料的变化和无人继承的局面，对传统嵌瓷工艺的传承产生不小的冲击。近几年，国家越来越重视对传统文化的保护和传承，对传统工艺匠人也提供了资金和环境方面的扶持。2012年我被确定为国家级非物质文化遗产项目代表性

传承人，我们现在所在的这个"金湖苑"——潮州嵌瓷博物馆，就是潮州市政府为了宣传和推广潮州嵌瓷工艺而出资兴建的。

几十年来，跟随我学艺的徒弟不少，他们也纷纷在嵌瓷、彩绘等领域中做出一定的成绩。近几年，广东省的部分高校也聘请我前去传艺授课，并与我探索合作办学、建立现代学徒人才培养机制。未来，有兴趣学嵌瓷的同学可选择在潮州或广州上课，并可获得高校文凭。这也会解决以往传统匠人"有技术没文凭，有文凭没技术"的尴尬境遇。对于传统潮州嵌瓷技艺而言，这或许是一条全新的传承之路。

老骥伏枥

我十几岁开始做嵌瓷，在屋顶上忍受风吹日晒，辛苦了大半辈子，本来打算到60岁就退休，平时就让徒弟去做，自己要是闲来无事就画画，没想到这几年到处走，反倒更忙了。因为从小痴迷绘画，为提高自身艺术修养，前几年我报读北京中国书画函授大学，花了三年时间系统进行国画基础学习。我的绘画作品主要为国画人物，常画的题材有钟馗、达摩、弥勒等。

2013年9月，我在广东美术馆举办"原道——卢芝高嵌瓷艺术展"，展出了精心创作的嵌瓷作品《潮州宗族祠堂屋顶》和"二十四孝图"系列作品。

作品《潮州宗族祠堂屋顶》是我带领两名学徒耗时8个月创作完成的，整个屋顶长12米，宽1.4米，高2.05米，单瓷片使用数量就近10万枚。这个作品原来是一个潮州人家祠堂的屋顶，我们按照1∶1的比例把它还原出来，屋脊中间

是"双凤牡丹",侧边为花鸟主题,排头做人物,一边是"关公战黄忠",另外一边"张飞战马超",都是选自《三国演义》里的故事。我们保持最传统的做法,全部材料都坚持纯手工制作。每一片花瓣、每一片龙鳞、每一根羽毛的瓷片都是手工剪出来的。我做水仙花的球茎,一个白瓷茶杯敲成两半就可以直接用了。所有的瓷碗都是我们潮州枫溪生产的,有很多颜色,我们每一种颜色都会采购,有时候也会向工厂定制我们需要的特殊颜色。

事实上要在展厅里"筑"起这方屋檐,需要花费的工夫和克服的困难是相当多的,观众们很难想象。为了方便运输,我们将这件作品分拆成可以拼装的7个构件,分别经过仔细包装之后再运往广东美术馆。无论在工艺上,还是制作流程上都实现了许多新的突破,同时也耗费了大量的人力和物力。在美术馆安装时,我们担心嵌瓷被碰坏,所以特别小心,整整用了一个星期的时间来组装这个屋顶。能够在美术馆里完整地复原一座民间祠堂的屋顶,让充满乡土气息的嵌瓷艺术在全省最高的艺术殿堂亮相,让传统文化为嵌瓷注入灵魂,我深感荣幸。

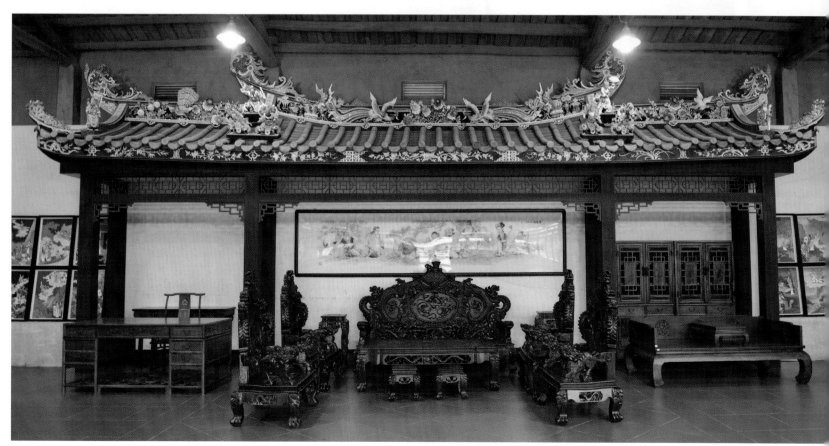

嵌瓷作品《潮州宗族祠堂屋顶》

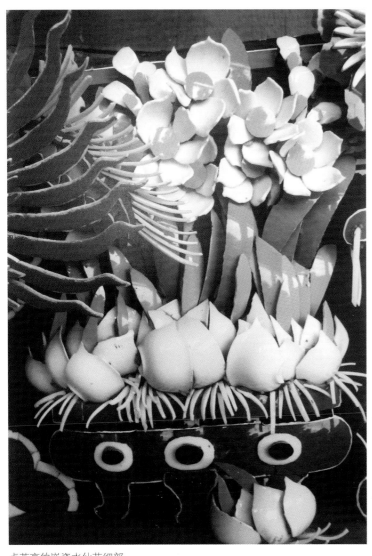

卢芝高的嵌瓷水仙花细部

半浮瓷嵌瓷作品 "二十四孝图" 之《亲尝汤药》

　　"二十四孝图"是一组半浮瓷的嵌瓷艺术品，这种半浮雕的嵌瓷艺术品实际上包含了三种工艺，人物的头部、手部用的是灰塑，身体部分是嵌瓷，背景用的是彩绘工艺。曾有人为"二十四孝图"开价 300 万元，我不肯卖，我想我做的这些作品，不是为了卖钱，是为了能让后人看到，原来潮州嵌瓷这么精美，能达到这样的艺术高度。

我想祖辈们流传下来的嵌瓷艺术，不能仅仅专注于富丽华美的外表，只有与传统文化糅合在一起，实现完美的统一，才能拥有灵魂，拥有更加强大的生命力，从而得到更为广泛的认可和传播。我也希望观众在欣赏嵌瓷的同时，能够得到"忠、慈、孝"等中华传统美德的滋养，从中受到教益。

笔者与卢芝高合影

卢芝高国画作品《正气图》

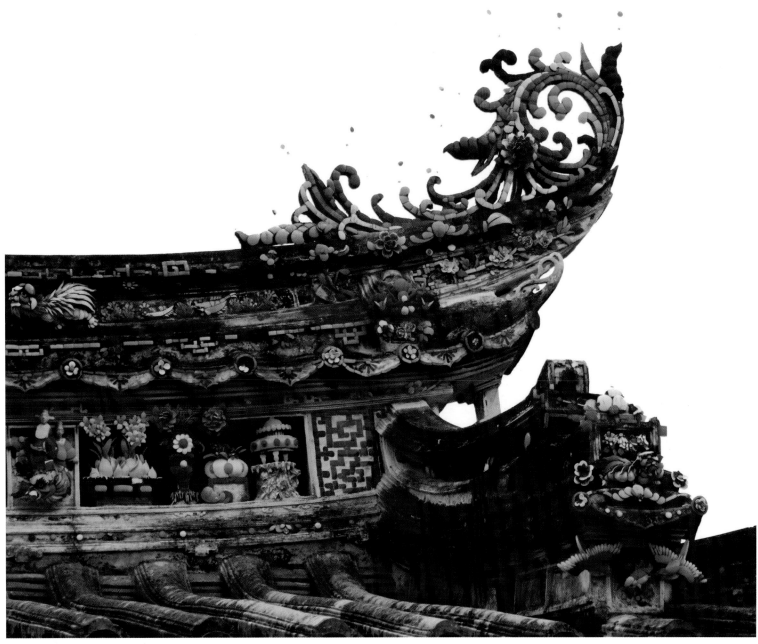

国家级文物保护单位潮州从熙公祠屋脊嵌瓷，卢芝高作品

二、许少雄："我们这种技术活，要做到精，那就是一辈子的事情。"

【人物名片】

许少雄，1971年生，高级工艺美术师，广东省非物质文化遗产代表性传承人，中国工艺美术学会会员，汕头市首届工艺美术大师，汕头市优秀人才奖技能大奖获得者，汕头市高级技工学校特聘工艺美术技能教师。许少雄为大寮嵌瓷艺术世家许氏家族的第四代传人，他7岁开始跟随祖父许梅村学习绘画，15岁开始正式学习嵌瓷技艺，多年来靠自身的勤学苦练，逐步掌握技法，承接了多项嵌瓷工程。其施作的主要嵌瓷工程有：汕头市存心善堂、汕头市上蓝汀宋大峰祖师庙、普宁市大长陇陈氏祖祠、汕尾市元天上帝庙、汕头市海门莲峰书院，以及新加坡粤海清庙等。嵌瓷插屏作品《秋曦》荣获"中国工艺美术文化创意奖"金奖及"汕头文艺奖"优秀作品奖，嵌瓷立体摆件作品《八宝与狄青》荣获"中国工艺美术文化创意奖"金奖，嵌瓷插屏作品《智取摩天岭》荣获"中国工艺美术文化创意奖"银奖及"汕头文艺奖"创意奖，嵌瓷挂屏《财星高照》荣获"广东传统工艺美术精品展"金奖。

口述人：许少雄

时间：2017年8月16日

地点：汕头市潮南区成田镇大寮村许少雄嵌瓷艺术工作室

潮汕的"大寮嵌瓷"

我是许少雄，出生于1971年，是汕头大寮许氏嵌瓷技艺的第四代传人。在我们潮汕地区的祠堂、庙宇等古建筑上，可以看到许多用五颜六色的瓷片镶嵌而成的人物花卉、飞禽走兽，这就是独具地方特色的嵌瓷艺术。嵌瓷作为潮汕地区民间艺术三大瑰宝之一，它是以灰塑为基础，嵌贴釉彩瓷片，构成各种表现物象，题材上主要有人物故事及寓意吉祥的动物、花草等，它和石雕、木雕、彩绘一样都属于传统古建筑的一种装饰工艺。据说嵌瓷起源于明代万历年间，事实上万历年间的东西现在已经很难看到了，所以具体什么时候兴起已经无从考证了。我到新加坡修复过清朝末年建的粤海清庙，据庙方说那是180多年前的作品，这是我目前所知最早的嵌瓷作品，从遗留下来的部分作品可以看出清朝时的嵌瓷工艺已经很成熟了。相传潮汕地区一开始做的是灰塑，后来有人

许少雄向笔者讲解大寮嵌瓷工艺

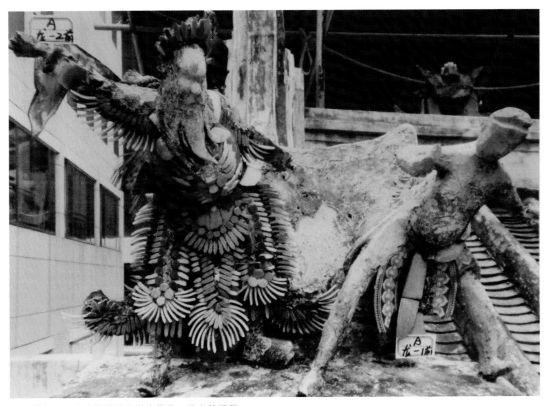

新加坡粤海清庙遗留的清末嵌瓷作品，许少雄提供

第二批非物质文化遗产名录、第二批国家级非物质文化遗产名录，我们大寮村也被命名为"汕头市民族民间艺术（嵌瓷）之乡"。

经过几代人的努力，大寮的嵌瓷工艺如今已经十分成熟，形成了平嵌、浮嵌、立体嵌等多种不同的艺术手法。其中，平嵌或浮嵌的工艺操作起来比较简单，趁灰泥未干时直接组拼粘贴即可；但如果是立体嵌瓷，就要用铁线扎好骨架，然后先用筋灰塑成雏形，再在其表面嵌贴瓷片，人物的面部则仍保留灰塑粉彩的工艺。现在大

敲碎了碗，把碗片粘在灰塑上做成花瓣的样子，才慢慢发展成现在我们看到的嵌瓷。

嵌瓷中的"嵌"字就是嵌入、镶嵌的意思。嵌瓷也是因这种制作手法而得名。因为居住地不同，潮汕各地的方言发音也有所差异，有些地方的艺人将嵌瓷称为"聚饶""激饶""扣饶"等，其实"饶"字在潮州话中的意思就是指"瓷"。我们大寮嵌瓷和潮州嵌瓷、普宁嵌瓷一样，是潮汕地区嵌瓷的典型代表。大寮嵌瓷发展至今已有100多年历史，现在全村有1850多人，但是专业从事嵌瓷工作的就有100多人。大寮嵌瓷先后被列入首批汕头市非物质文化遗产名录、广东省

寮嵌瓷制作工艺越来越讲究精细，以造型绘画为基础，选用专门烧制的各种釉彩光泽的陶瓷片，剪取敲制；黏合剂材料选用的是掺入红糖和浸烂的草纸搅拌而成的泥灰浆，要调匀到细腻而没颗粒，用它来镶嵌、粘接、堆砌而成各种人物、花鸟、虫鱼、走兽、山水等半浮雕或立体嵌瓷作品。1988年广东电视台曾专程到大寮村对嵌瓷的制作工艺做过专访报道。近年来，新加坡《联合晚报》、汕头市《汕头都市报》等媒体也纷纷对大寮嵌瓷进行现场采访，详细介绍了我们大寮的嵌瓷艺术。

家学渊源

如果从嵌瓷艺术的家族传承来说，我们许氏家族应该是整个潮汕地区传承脉络最为清晰和完整的嵌瓷世家，从20世纪初到现在已经延续了一百多年，传承了四代。在《潮阳县志》中就有记载："成田大寮乡许石泉一家世代从事嵌瓷工艺，被誉为'嵌瓷世家'。"

1906年，我的曾祖父许石泉拜"嵌瓷祖师"吴丹成[①]为师，学习并继承嵌瓷技艺。后来他把技艺传给了他的三个儿子，也就是我的爷爷许梅村、二叔公许梅洲和三叔公许梅三。祖辈们将这门手艺发扬光大，他们在潮汕及香港地区的祠堂庙宇、别墅民居施作的嵌瓷作品，如人物花卉、飞禽走兽等，工艺精细、栩栩如生，至今受人称赞。如今他们虽已相继过世，但留下的艺术精品仍遍布各地，从汕头的存心善堂到老妈宫，从潮阳灵山寺到澄海塔山，从饶平隆福寺到月浦大宗祠，从妈屿岛的妈祖庙到礐石白花尖九天娘娘庙，这些具有潮汕特色的古建筑，其屋顶、檐前、门侧、照壁的富丽堂皇、形象生动，所用的嵌瓷工艺都出自我们许家。可惜的是，祖辈们以前做的作品很少能保存下来，原先遗留下来的一部分真迹也在十几年前被修缮过了。

祖辈们薪火相传培养了许氏家族的第二代、第三代传人。其实我爷爷一共有五个兄弟，最后只有三个人继承了嵌瓷工艺。我爷爷许梅村排行老大，其次是许梅洲，最小的是许梅三。首先说爷爷许梅村，当时他在当地的文化馆上班，那时候的文化馆和现在的不一样，文化馆的人什么都要会，所以爷爷会的手艺其实很多。我印象比较深刻的应该是爷爷的绘画，爷爷的书画功底扎实，在同辈的嵌瓷艺人中算是佼佼者。我们家的老宅里现在还留有许多他当年画的图稿，像《八仙图》《唐王游月宫》等，都十分生动。以前没有像现在这样发达的网络，所以画这种图稿所用的题材样式有一部分是曾祖父许石泉传授的，另外一部分就是根据一些小说里的故事情节设计出来的，比如根据小说《三国演义》与《封神演义》里的一些桥段来画。

许石泉（1895—1976）

许梅村（1918—1998）

[①]吴丹成，潮阳溪头的工艺名匠，其嵌瓷手艺驰名潮汕地区。潮汕地区的古建筑上的嵌瓷装饰，几乎都是吴丹成和他的徒弟们的杰作。清光绪二十五年（1899年），汕头兴建存心善堂，善堂主事人邀请潮汕各地嵌瓷名家前往斗工竞艺，汕头存心善堂工地成了潮汕嵌瓷两大流派主帅吴丹成和陈武的竞技擂台。陈武指引19岁的徒弟何翔云（即后来赴台的何金龙师傅），别出心裁地在屋脊嵌出他的成名作《双凤朝牡丹》。吴丹成师傅经过三个月的呕心沥血，在另一座屋顶上塑出了嵌瓷作品《双龙戏宝》。《双凤朝牡丹》与《双龙戏宝》各有特色又相互辉映，被称为潮汕嵌瓷艺术的代表作。

许梅村水墨画作品《八仙图》

许梅三书法作品

　　我的二叔公许梅洲可能为更多人熟知，他当年在普宁美术组工作期间，与陈云龙、陈文红等人制作了嵌瓷群雕《方十三罪行录》，他创作的嵌瓷作品《郑成功》参加了全国工艺美术展览并被北京博物馆收藏。

　　三叔公许梅三，小学毕业后就跟着曾祖父一起走南闯北做嵌瓷工程。民国时期，南洋著名华侨胡文虎先生兴建虎豹别墅，三叔公跟着曾祖父奔赴香港承包别墅的嵌瓷装饰，那些作品至今受到中外游客的赞赏。后来许梅三在中山公园当美工，直到退休。三叔公不仅擅长嵌瓷，且精于国画、油画、泥画、美术设计、书法等，是个艺术多面手，尤其是他的书法，造诣颇高。

　　到了我父亲这一代，也就是许氏嵌瓷的第三代传人，包括我的父亲许志标，还有许梅洲的儿子许汉根，以及许梅三的两个儿子许志华和许志坚。父辈中比较出名的应该是我的表叔许志华，他十几岁就开始学艺，1972年进入汕头市工艺美术研究所工作，其作品屡获嘉奖。1972年他的作品《松鹤图》被送到北京参加"全国民间艺术展"。1986年他设计的一幅浮雕嵌瓷《麒麟踏八宝照壁》规模之大前所未见。1998年5月，他又应美国休斯敦市潮籍同胞之邀，精心制作了《蛟龙戏水》与《老虎带子》两幅大型嵌瓷浮雕，运往美国置于关帝庙龙井壁、虎井壁上，这是潮汕工艺嵌瓷作品首次进入美国，被华侨视为"潮人艺宝"。

　　手艺传到我算第四代了，除我之外，还有我的堂弟许少鹏，他是许汉根的儿子。我们都出生于20世纪70年代，现在要做的就是在继承父辈们优秀的传统工艺的同时，精益求精、不断创新，努力将宝贵的文化遗产发扬光大。

学艺经历

说说我自己学艺的经历。我们家的手艺几代相传，我从小耳濡目染，所以嵌瓷对我来说就是日常生活中的一部分。事实上我们这一代的手艺基本上都是爷爷许梅村教的。我7岁开始跟着爷爷学，因为当时年纪还小，所以并不是正儿八经地学技术，就是平日在家里玩时，经常被爷爷喊去学着画一画、剪一剪。记得爷爷说过，以前曾祖父拜师吴丹成时还有正规的拜师仪式，但是后来渐渐就没有这种仪式了，特别像我们这种家族传承的，就更没有这些讲究。

记得一开始学的就是画图，先是看着爷爷画，然后照着样子跟着画。那时候不仅用颜料像画彩绘一样画在纸上，有时候也在墙壁上画，其实就是画壁画。爷爷有时也会拿一些连环画来让我们临摹。临摹完图稿，爷爷就告诉我们一些造型的要领，比如人物花鸟之间的搭配关系等，这样一来我们也比较容易记住一些故事情节。像我们这种手艺是需要不断积累的，说不清楚这些知识都从哪里学来的。嵌瓷的主要技术都是跟着师傅学，素材的积累就要靠自己平常多学习、多观察。老一辈的手艺人传授技艺时都不太善于表达，有时候看你画得不好时，他就直接动手画一个给你看，他们更多地是凭经验来教我们。祖辈们的这种经验和灵感也常常是在做工程时无意迸发的。就拿瓷片的颜色搭配来说，爷爷在教我们的时候，他说的在什么部位用什么颜色，都是我们要记下来的。剪瓷片、嵌瓷片的技巧也都是平常总结的一些经验，祖辈们的手艺并没有留下什么具体的理论要领，我们许氏家族的传统就是手把手地教，实打实地练。

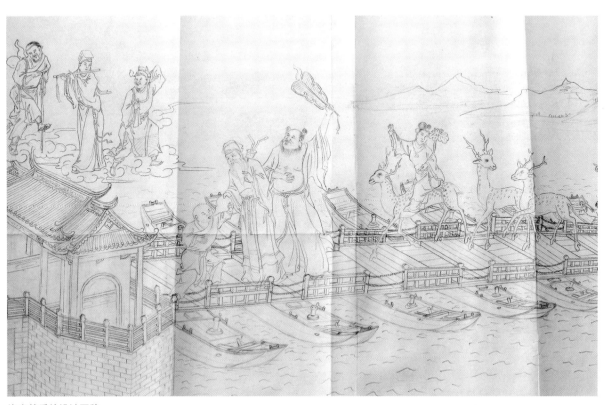

许少雄手绘设计图稿

大概在我 12 岁时，每逢周六、周日就跟着爷爷去工地学艺了，直到高中毕业，17 岁时就正式跟着爷爷做工程。在爷爷的带领下干了 1 年多，19 岁时觉得自己已经能够胜任一些简单的工作，我就自己承接工程了。如果说嵌瓷这门手艺有什么规范的话，大多是一些传统文化题材方面的讲究和禁忌。因为我们嵌瓷做得最多的是在祠堂公庙上，所以一般要选择一些寓意吉祥、忠孝仁义的题材。比如做一些体现吉祥寓意的花鸟、虫鱼或人物等内容才会受欢迎。有时也可以选择一些民间广为流传的典故作素材，比如《观音出世》《杨香打虎救父》《白蛇传》等，或者戏曲、小说中的经典剧目，像《西游记》中的"三打白骨精"，《三国演义》中的"刘备招亲"等等也是常做的题材，其实选材的范围很广，就是始终要坚持嫉恶扬善，发扬好的东西。

浸泡在水里发酵的稻草

工艺特点

首先是原材料和工具上有一定的特色。做灰塑的原料，我们叫"壳灰"，一般是将蚵（海蛎）、钉螺之类的壳拿去烧，烧过之后加水，再存放在大桶里养灰。一般来说，蚵或钉螺的壳是最好的，壳壁比较厚，烧出来的灰也比较白。

壳灰只是原材料，要制作成"灰筋"才能使用。先将稻草切成 4 厘米至 5 厘米长的小段，放在水中浸泡发酵后，再加入壳灰、沙调匀，最后反复用工具捶打成灰泥状的材料就是灰筋。

这种灰筋材料相对比较粗糙，如果要做细腻点的材料就是"纸灰"。在壳灰里加入草纸浆，做纸浆的草纸是由厂家专门生产的粗纸，再进行反复捶打。纸灰一般用来抹在坯模

捶打成灰泥状的灰筋

外部、边框，或是人物的手脚部位。

"糖水灰泥"则是用灰筋加上红糖调匀而成的材料。面积大的用灰筋塑坯，加上红糖之后坯体干透的时间较长，但其经久不变，不容易出现裂缝，能够保存百年以上。

做嵌瓷人物头部的材料就比较特别。我们做人物头部材

料时要用到烟纸，一般用的是福建漳州生产的水仙花牌烟纸。这种将卷烟用的烟纸和壳灰混合捶打而成的材料细腻而有黏性，非常适合用于塑造人物脸部。

我们现在用来敲剪的彩色瓷盘、瓷碗都是由潮州枫溪的瓷厂专门烧制的，现在瓷器的质量比以前好很多，因为烧制时的温度够高所以不易变色。不足之处是现在的瓷碗碗底越做越薄，以前我们会用碗底的部分来做树木的枝干或者动物的四肢等造型，远看就有一种立体感，现在碗底变得不好利用了。

嵌瓷工艺所需工具主要可以分为三种：打坯工具、裁剪工具、彩绘工具。根据不同类型的嵌瓷，所用工具也不一样，如平嵌最为简单，一般只需铁尺、灰勺、饶钳这三个基本工具就可以进行创作。而最为复杂的立体嵌则需要用到很多辅助的工具。

灰勺，平底扁薄，因形似汤勺而名，泥工必备工具。嵌瓷艺人所用的灰勺有大小之分，一般是配合调灰板使用，主要用于抹灰打造浮嵌底坯或立体嵌坯型。铁尺或铁铲用来敲打瓦片打造立体嵌作品的主体躯干，为抹灰塑形环节做准备。

饶钳有点像老虎钳，是嵌瓷工艺特有的工具，用来裁剪、镶嵌瓷片。饶钳有多种规格，以扁口为主。饶钳的夹口为合金制成，锋利且硬度高，适合做瓷片的精细裁剪。在施作时如果需要大量裁剪，艺人们也会戴上铁指环以防划伤。饶钳还是镶嵌瓷片的工具，瓷片（如细尖状碎瓷）切口有时非常锋利，用饶钳进行镶嵌可避免手指划伤。

毛笔和刷子是主要的彩绘工具，主要用于人物头部和脸部的绘制，以及嵌瓷制作后期整体的修补、调整和上色。

用于做人物头部的卷烟纸

枫溪瓷厂烧制的嵌瓷用彩色瓷碗

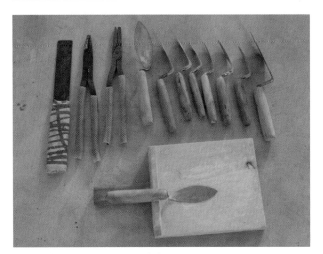
工具：铁尺、饶钳、灰勺、调灰板

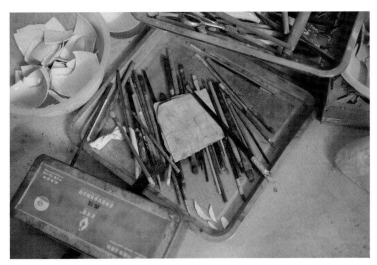

嵌瓷彩绘用的毛笔等工具

毛笔分大、中、小型号。刷子以短小刷子为主，亦用作去除废泥。

在具体的制作工艺方面，大概要分为以下几个步骤。

首先是绘制造型初稿，就是用毛笔运用水墨画的技法，把要表现的作品在纸上先描绘出来。这说起来好像简单，但其实很考验技术，因为这是涉及作品造型的第一步。我认为造型是整个嵌瓷过程中最难的一步，它意味着艺人要对作品整体的设计及最终要呈现的效果做到心中有数，甚至在每一个细节方面都要有所顾及。嵌瓷的初稿要画得比较精细，这就要求我们在学艺的基础阶段要在绘画方面下足功夫，所以我当学徒时最先学的就是绘画。每次完成的画稿我们都会保存下来，以后在造型的塑造上就能有所参照。

第二道工序是根据画稿来定形，也就是塑造底坯。作品的形体大小、精细程度要求不同，底坯的制作也有所区别。小的或者简单的作品我们会直接将瓦片敲碎组合成骨架，做出底坯的大体造型，再敷上糖水灰泥形成底坯。墙壁等一些

面积小的表现物象，用壳灰和草纸浆调匀而成纸灰，并加上红糖用于塑胎。较大而精细的作品则比较复杂：首先，需要先用粗铜丝或铁丝制作内芯（铜丝不易生锈为优），并做出大体的姿态和动势；其次，在主骨架的基础上用细铜丝或铁丝缠绕，这样一方面使主骨架稳固，另一方面又增加灰泥与骨架之间的接触面；最后，在骨架表面敷上糖水灰泥，局部嵌入瓦片加固，完成底坯造型。立体嵌作品多为预先定制，其底坯在制作完成后需要拿到建筑物屋顶进行装配，所以立体嵌底坯均需要预埋好金属条方便组装固定。

制作嵌瓷骨架的铜丝、铁丝

第三道工序就是剪嵌瓷片。我们根据画稿所绘的动物、人物、花草的不同色彩，选择各种色彩的瓷碗、瓷盘，敲碎并剪成所需的不同形状和大小的瓷片。这里面很重要的是怎么敲和怎么剪的问题。首先敲瓷也是一门技术活，拿到瓷器你得先观察它的走势，其次是它的薄厚、瓷烧过程中所用的温度等，这些都将决定我们怎么敲瓷。虽然说敲瓷的关键在于多练，但还是有一些规律可循的。比如说敲边，如果从

中间敲，就会整个碎掉，没办法看到它破碎的纹路，但是从边上敲就可以看到清晰的纹路，所以说最重要的还是掌握着力点。其次是剪的问题，现在很多形状的瓷片都可以从瓷厂定制，但是在以前不一样，无论什么形状都要靠自己剪出来，所以剪瓷在整个工序中占很大比例。我们初学时就要学剪瓷片，从练习剪一些简单的花瓣开始，再慢慢增加难度。剪瓷片最难的技术是剪月牙状的"弯钩"，因为瓷片很薄，形状要剪得又长又细，所以很容易碎，这要求艺人要很有耐心和毅力。现在我们需要数量较多的统一形体的单体瓷片，一般会事先定制，或者是人工做好并按颜色和形体分门别类放置。

最后一道工序就是镶嵌瓷片，用饶钳把大小、颜色不同的瓷片镶嵌在做好的底坯上，然后进行美化完善。镶嵌时需要遵循一些既定规则以提高效率。一般遵循"由下而上、由尾而首、由低而高"的规则。但根据施作作品题材、工艺的不同，规则也会有所不同。如平嵌花朵要"由外而里"，这样有利于把握花的整体造型；浮嵌花朵则需要"由里而外"等等。最后再对每一个物象的动态、色彩、疏密层次等方面进行细微调整。

经历这些步骤之后，一件嵌瓷作品才最终完成。

整个制作工序中还有几点需要特别说明的。第一就是刚才说的弯钩，这种月牙状的小瓷片在台湾好像叫作"甲毛"，作为一种细部的瓷片配饰，它能使作品更加生动精致。当然现在这种弯钩也可以从瓷厂定制。但是传统的做法就是要求用手工一片一片剪出来。第二是"全包灰"的工艺，这是我近几年自己研究出来的一种工艺，目的是为了更好地防止瓷片脱落。根据多年做工程的经验，我发现有些地方的瓷片经常会脱落，而且一下雨底坯就容易长青苔，很不美观。所以

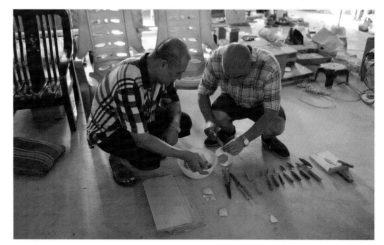

许少雄向笔者示范敲瓷技法

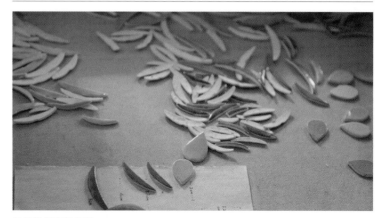

月牙状的弯钩瓷片

我就用瓷片把空缺的地方全部包起来，再通过"填缝"技术用白水泥将瓷片间的缝隙填满，最后用颜料上色美化。

世代守护的存心善堂

百年来，我们许氏家族修建的嵌瓷工程已经数不过来了，但是存心善堂从首次修复至今都经由我们许氏几代人的努

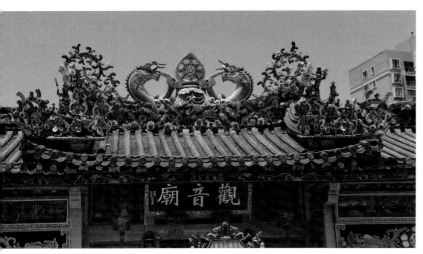

存心善堂三山殿屋脊嵌瓷，许少雄作品

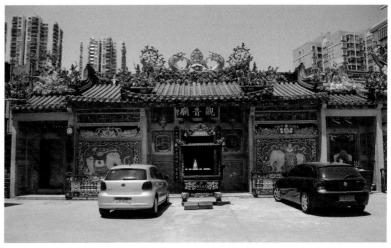

汕头市外马路存心善堂

力，应该说它见证了许氏嵌瓷技艺从起步到成熟的整个过程。存心善堂的嵌瓷是当年我们的"嵌瓷祖师"吴丹成和另外一派的匠师陈武带着各自的徒弟对场竞技的代表作，在潮汕地区的嵌瓷装饰中水平堪称一流。一百多年来，存心善堂已经历过多次修复，都是由我们许氏家族完成的。1957年的第一次修复，是由曾祖父许石泉带着我的爷爷几个兄弟，用了三个多月的时间，完成了大门两侧和屋顶的嵌瓷装饰。遗憾的是这些作品在"文革"中毁于一旦。1997年，存心善堂的再次修复是由我叔叔许志华主要负责。最近的一次大规模修复是在2010年，就由我来承担，从设计到制作前后花了近一年的时间才完成。直到现在，我们每年都要到存心善堂思考如何完善嵌瓷装饰。

现在的存心善堂有大小嵌瓷四百多幅（堵），建筑物的三山外中脊、脊尾、外脊堵、垂带头、瓦口下、火巷、山墙、马面墙、大门正面及两侧、三山内大脊堵、两廊大脊堵及下彩眉堵等等分别嵌上了人物、花鸟、鱼虫、走兽、瓜果、山水、

博古等形象，或大或小，或上或下，或立体或浮雕，层次清晰，传统的立体嵌、浮嵌、平嵌等技艺得到淋漓尽致地发挥。物象的表现也都十分细腻精致，勾勒填色、彩绘背景、装饰配件，使每一组人物、每一堵花鸟都显得生动有趣、色彩艳丽、对比强烈、惟妙惟肖，极富潮汕地方民间艺术的特色。

三山外中脊上采用立体嵌技法，以"鱼龙献瑞"取代一般常见的"双龙抢宝"，用对称式构图方法，两条鱼龙呈正反"C"字形状，腾跃于水面上，昂首张口，毛发飘逸，触须高翘，躯体为鱼状，鳞片排列有序，背鳍大小不一；从龙口喷出的水，浪花飞溅，托出莲花座。整体上既刚健挺拔、气势雄伟，红、黄、蓝、绿、赭、白等色彩鲜艳，渲染有度，又显婀娜柔和，装饰意趣独抒。在中脊两头再分别嵌上"龙头吐卷草"，草花与中脊鱼龙形成对应，别具一格。在下面的中脊堵用浮嵌技法嵌上五轮花鸟，凤凰、孔雀、寿带鸟、喜鹊等数十只珍禽，或展翅、或飞翔、或栖息、或顾盼，形态各异；数百朵大小奇卉绽放争艳、五彩缤纷，从而使三山

存心善堂屋脊牌头人物《岳云战金番》，许少雄作品

廊和拜亭上的垂带头。从面部表情、形态特征，到盔甲衣袍、刀枪剑戟等都制作精细，神形兼备、栩栩如生。每个人物形象的塑制都要先用一块方砖垫背，用灰泥与瓦片塑出形态，装上头部后再塑整体坯体，并在腰与手的部位适当加上铜线或铁线，使其牢固不断折；接着根据不同位置的需要，剪贴上色彩鲜艳、形状不一的瓷片，并将嵌瓷缝填补、入色，达到浑然一体的效果；再来塑造人物的手部，配上刀枪剑戟或其他道具；最后是用毛笔勾勒线条，描金加彩。大门两旁的人物堵《曹植七步成诗》《八宝与狄青》《雷震子下山》等，采用浮嵌与立体嵌的技艺，并与背后的墙画相结合，使其既有人物形象，又有亭台水榭、曲桥流水、树木掩映，尤其是装上玻璃后，似乎就是一幅幅挂屏画，独具艺术魅力。

屋脊上下、左右的表现物象有主有次、有动有静、有虚有实，构成一幅完美的图画。

在这琳琅满目的嵌瓷作品中，立体加冠人物显得格外引人注目。取材于历史故事、神话传说及戏曲的"赵云救主""狄青平西""岳云战金番""薛仁贵征东"等14组人物形象，每个人物身高约60厘米，分别塑置在三山外内与两侧，以及两

在存心善堂大雄宝殿大门两侧各长3.3米的马面墙嵌瓷装饰上，力求与众不同，上下分为四层，上层肚仔为引藤花；

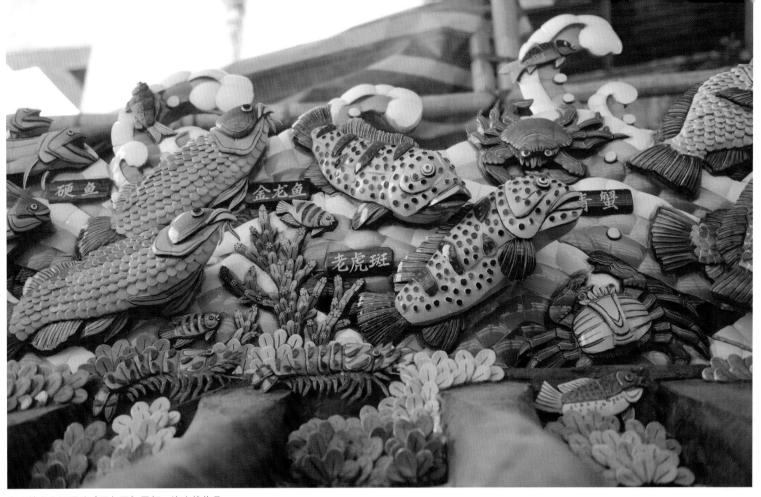

存心善堂广场照壁《百鱼图》局部，许少雄作品

二层为莲花、金鱼、五果；三层大堵镶嵌立体人物，分别取材于"辕门射戟""郭子仪封王"，各有十五组动态不一的人物形象，配上战旗、亭台、楼阁、树木、花草等，背景的天、地、山等用墙画形式表现，色彩鲜艳；下堵仔嵌上水族、海味，从而使马面墙的嵌瓷给人一种古朴典雅、别开生面的感觉，对整座大雄宝殿的装饰起到了相映生辉的作用。

存心善堂的整个嵌瓷部分，我觉得最大的特点就是我们坚持精细的手工制作。现在很多的物件都是厂家烧制的，整个模型拿过来之后直接粘贴上去就可以，像潮州有的寺庙或宫庙就专门买成品来装，这种成品在潮州本地叫"回郎样"（潮州话，即瓷人偶）。存心善堂的嵌瓷工程我们一直坚持手工制作，像那些细部的花草鱼鸟、人物手里的乐器我们也都是纯手工剪粘出来的。尤其是人物的头部，现在很多地方都是用烧制出来的模具，但是我们坚持用手捏塑，在贴上瓷片之后再上色。手工制作的精致感是烧制不出来的。

我们在设计过程中也会参考很多资料，就拿我现在正在做的这堵《百鱼图》（存心善堂广场外右侧照壁）来说，一百多种鱼的造型，我会参考网上的图片再根据以往的经验来确定鱼的形态和颜色，这过程中可能要改好几稿。当然有一些题材也会由我自己来定，然后再跟相关文化部门敲定，因为毕竟是省级文物保护单位，肯定草率不得的。

传承创新

我们这种技术活，要做到精，那就是一辈子的事情。需要对这门手艺有一种发自内心的热爱才能坚持下去。现在的年轻人如果能对嵌瓷有这种热爱真的是很可贵的。现在算是好的了，以前的传统是祖传手艺概不外传，现在是鼓励更多的人来学，毕竟这门手艺要发展壮大还是需要更多人参与进来才行。所以我们现在开的工作室也会进行教学，但不收费，喜欢就来学。虽然没有收费，但是我们还是坚持做到要规范地教。年轻人来这都是从学徒做起，很多时候学徒只能先打打下手，比如做搅拌灰浆之类的基础工作，然后平时边看边学，空余时间就自己动手学剪瓷片。慢慢的，年轻人会的技术就越来越多，只有具备一定基础后我们才能让他参与真正的工程。以前学徒比较多的时候，在工地现场都会有明确的分工，有专门画图的，有专门塑坯的，有专门敲瓷、剪瓷的，

大寮村许少雄嵌瓷艺术工作室一角

大寮村许少雄嵌瓷艺术工作室展厅一角

还有的专门做粘贴。各个环节要求的难易程度不一，比如塑坯就需要比较扎实的基本功，而剪瓷片的技术相对来说就比较简单，也容易上手。在学徒不多的情况下，大家就在一起学一起练习，没有什么具体的分工。

现在很多传统的手艺都在寻求向产业化转型，以追求更好的经济效益，我们许氏嵌瓷也一样需要寻求转型的机会。但有时候我并没有太多想法，我只是想凭着自己的手艺和兴趣再做几年，年纪大了后再做一些相关的研究工作，把那些老祖宗做过的作品按照最传统的技法，尽我所能，能修复多少就修复多少。

近两年来我也开始做一些嵌瓷工艺品的创作，因为政府对传统文化越来越重视了，很多相关的展会不断向我们发出邀请，让我们拿作品去展示。但是传统的嵌瓷大多都是做在建筑屋顶上，要把它们从屋顶上搬下来让人近距离观赏是一

个难题。原材料和工具的携带也很麻烦。后来我就尝试着把
屋顶上的创作转移到水泥盘上来。经常参加展会我就接触了
不少工艺品研究方面的专家，从他们那里我学到了很多工艺
品制作的专业知识。嵌瓷的工艺品制作慢慢发展起来后，政
府也将嵌瓷工艺品当成我们这儿的名片，拿它作为伴手礼送
给远道而来的朋友，借此机会也让越来越多的人了解我们大
寨嵌瓷这门手艺。

在嵌瓷工艺品的创作中，我做得比较多的就是类似于瓷
盘画的立体摆件作品，因为这种小型的镜框方便摆设，市场
需求量也比较大，不像我们平时做的那些大件的工艺品，一
般就只有大型的展馆才能放得下。我们做的嵌瓷工艺品更多
的是符合我们当地文化的作品，可能在年轻人的眼里，传统
的东西总会缺少一些现代的理念。但是我们正在不断地尝试
突破，努力在传承传统手艺的基础上有所创新。

近年来，我创作的嵌瓷工艺品摆件在国内一些比赛上获
得了不少奖项，下面介绍一下我的一件嵌瓷插屏作品《智取
摩天岭》，该作品荣获"中国工艺美术文化创意奖"银奖及"汕
头文艺奖"创意奖。

《智取摩天岭》取材于民间故事《薛仁贵征东》中的情节，
将人物战将的形象作为表现内容，把悬挂墙壁的挂屏改为插
屏，置于厅堂桌几上供人欣赏，从内容到形式都给人耳目一
新的感觉。作品宽 48 厘米、高 68 厘米、厚 7 厘米，构图布
局得体，下密上疏，分近、中、远三个层次，远观丰富绚丽，
近看精致优雅。主要表现的三个人物形象位于上方及左右两
侧，画面上没有坐骑，人物身着盔甲、手持兵器、动作神态
等都与戏剧表演一样。这组人物形象上下、左右互为呼应，
动态不一、刻画细腻、形神兼备、栩栩如生。画面上的天与

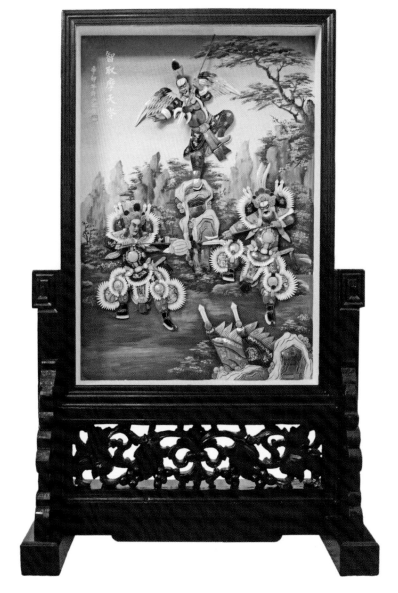

嵌瓷插屏《智取摩天岭》，许少雄作品

笔者与许少雄合影于许氏老宅

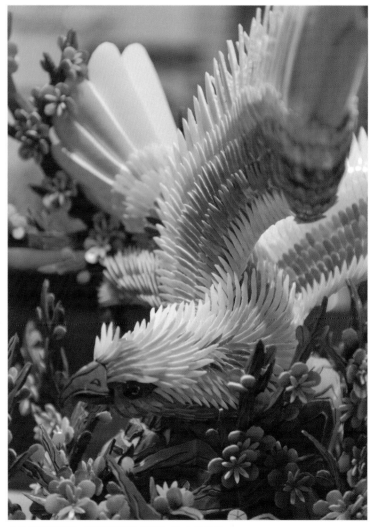

的瓷片都是用饶钳剪出来，然后又小心翼翼地将其一条条地嵌贴上去，工艺精湛，视觉感和装饰效果极佳，构成一幅古雅清新的图画。此件作品配上木制雕刻底座，供人们作为厅堂摆设，不受场地限制，形式新颖、格调高雅、独具创意，可谓是潮汕嵌瓷艺术进入家居陈设的一次新尝试，也受到了各界人士的赞赏。

地、山与树是在底板上直接彩绘；人物形象与石头、战旗等运用了瓷片浮嵌的工艺，用色艳丽，色彩对比强烈。构图上有别于故事中的情节描述，富有潮汕嵌瓷的民间传统特色和艺术感染力。插屏是让人近距离观赏的工艺品，所以在选料和嵌贴技法上有别于装饰屋顶的作品，做工更加精细。我根据设计的图稿，用石灰、红糖、草纸调匀而成的灰浆，在木质底板上塑好雏形，然后按表现物象的不同要求，用钳子剪取形状、大小不一的各色瓷片，运用平贴、浮雕等技法进行镶嵌，此后再做适当调整。制作人物的护肘、护心镜、腰带等选用弧形彩色瓷片；头盔、肩甲、背旗等选用彩绘有纹样的瓷片；而装饰于背旗、膝盖、腿部鱼鳞甲边缘的小瓷条，是专门选用高陂产的白色瓷杯制成，取其弧度一致，厚薄均匀。膝盖上的小瓷片每条厚1毫米，长度在7毫米至1厘米之间；装饰在其他位置的弯钩，每条同样厚1毫米，长的1.5厘米，短的8毫米；翅膀上白、浅黄、深黄、橘红、大红五层重叠的彩色弯钩，长度也在1.5厘米至3厘米不等，所有

立体嵌瓷工艺品《凌云傲雪》局部，许少雄作品

第四章　台湾地区传统剪黏艺术

第一节 台湾地区剪黏艺术概述

一、台湾地区剪黏艺术的源流

剪瓷雕在台湾地区称为"剪黏"，作为一种依附于建筑物的装饰艺术，它究竟何时传入台湾，各家说法不一。学者李乾朗认为，剪黏又称为剪花或嵌瓷，顾名思义即将陶瓷片散在泥塑的形体之上的一种装饰艺术，它的起源不明，但据文献记载，至少在清朝乾隆年间已从广东潮州传入台湾。潮州古建筑盛行在屋脊上装饰剪黏这种特殊的艺术，至 20 世纪 20 年代，已有潮州匠师受聘到台湾。①

学者施翠峰则认为，"剪黏的塑造艺术系传自福建省，其出现在台湾民间的历史，较泉州交趾窑陶制品略迟，但由于制造法较交趾窑或陶制品容易，装饰在寺庙外面或屋顶上亦比较经得起风吹雨打，所以从清末日据初期以来，一直非常流行，至今仍方兴未艾"。②

虽然目前尚不能确认剪黏传入台湾的时间及源流，但剪黏在台湾传统建筑装饰艺术中仍占有相当重要的地位。根据黄叔璥《台海使槎录》的记载，清康熙五十四年(1715 年)，"台

海泉漳郊商倡议建水仙宫，庙中亭脊，雕镂人物花草，备极精巧，皆潮州工匠为之"。这说明，最迟于清朝前期，就有大陆匠师渡海来台从事寺庙屋顶装饰的工作。台湾的古建筑盛行在屋脊或墙上施以泥塑或剪黏等进行装饰，应是承袭闽、粤等地区的传统。当时不但匠师聘自闽、粤，就连建筑材料亦运自大陆。同样的情形，也常见于东南亚地区的华人建筑之上。

据台湾学者的研究，清末以后从大陆来台的匠师，皆擅长交趾陶、灰塑与剪黏等工艺，能满足传统建筑上的各种需求。由于剪黏兼具细腻的塑造技法与绚丽的陶瓷外观的艺术特点，从经济上来说，剪黏价格比交趾陶便宜许多，从制作工艺上来说，其保存期限较长，制作相

1911 年柯训承接北港朝天宫工程时所写的领收证

①李乾朗.台湾传统建筑匠艺（六辑）.台北：燕楼古建筑出版社，2003：41.
②施翠峰，施慧美.台湾民间艺术.台北：五南图书出版社，2007：154.

对简便。因此，传入台湾后，剪黏这门艺术很快就被人们接受，并广泛流行。剪黏艺术在传入台湾后，大量应用于传统建筑物的装饰上，虽不如中国北方建筑的浑厚雄伟，但这种繁复炫彩的装饰手法能给人以精巧华丽之感，俨然成为我国闽、粤、台地区独具特色的建筑装饰艺术。

广义而言，灰塑或剪黏匠师均属于泥水匠的分支，需了解灰泥的性质。灰泥从软化到硬化有一定的过程，制作的时间与嵌入瓷片、上色的先后工序都有限制，技艺难度颇高，所用工具种类繁多，施工手法细腻。因此灰塑与剪黏基本上已非泥水匠的工作，而是艺术家的作品表现。

日据时期（1895—1945），日本人大肆破坏台湾地区的传统寺庙，逼迫台湾民众接受日式信仰以利于统治，使得传统寺庙兴建处于停滞状态。1930年后台湾形势有所改变，民众得以对传统寺庙加以改建。当时在台湾已出现本土匠师，如：台北的陈大廷、台南安平的洪华等。大陆的匠师未被限制来台活动，部分工程转而聘请手艺精巧的大陆匠师赴台施作，并以台湾人为助手，间接促成了剪黏技艺的传承。一段时间后，日本人再度大肆破坏台湾传统寺庙，阻止大陆匠师来台，连台湾本土匠师也遭受波及纷纷改行，剪黏行业的发展再度陷入低潮。

1945年后，台湾经济日渐复苏，旧有寺庙急需重建，新的寺庙也开始大兴土木。重建、新建、改建的寺庙不计其数，这为台湾本土匠师提供了大量的工作机会。剪黏匠师们纷纷返归本行，又开始承接工程，进而也带动匠师人数的大幅增长。现今许多老匠师入行皆在此时期，说明了当年收徒是为了满足寺庙修建工作的需求。大量的寺庙工程，带动了剪黏行业的繁荣。师傅带着徒弟施作寺庙工程时，不仅传授技艺，更让新一辈匠师们熟悉环境，促成本土匠师的兴起并活跃于台湾各地。

二、台湾地区剪黏外观材料的演变

塑造剪黏的外部材料因社会变迁及工业技术的进步而发生变化。匠师们早期应用窑变或是破损的陶瓷片，直接借用

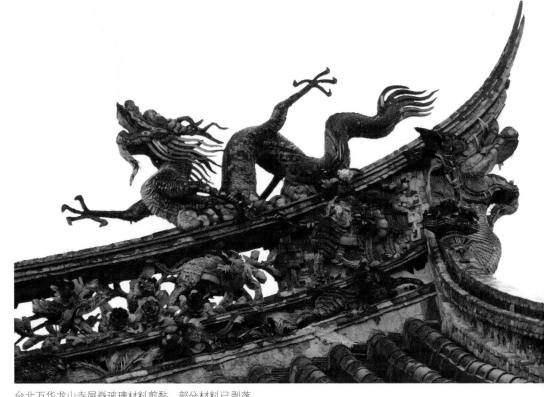

台北万华龙山寺屋脊玻璃材料剪黏，部分材料已剥落

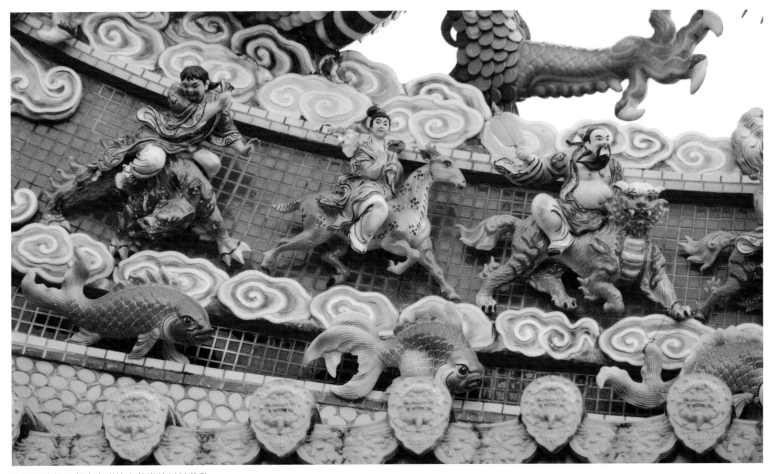

宜兰三山国王保安宫脊堵上的淋搪材料剪黏

残损陶瓷片原有的曲度与颜色作搭配。之后，随着生产工艺的进步，各种陶器开始稳定大量生产，匠师可应用的材料趋于稳定。中间受到历史因素影响，改变使用材料，转而应用玻璃与塑胶片，这些材料较轻薄可加快剪裁的过程，但不耐用。近代使用预制生产的淋搪材料，可以现场组装，不需裁剪碗片。另一方面受到古迹保存趋势的影响，修复以前用碗片施作的作品时，要恢复原貌便需用原材料予以修复，厂家就开始生产专供剪黏修复使用的瓷碗材料。

剪黏的外观变化与材料使用密不可分。台湾的剪黏工艺，按照表面粘贴材料来分，大致可以分成下列几个时期：大陆瓷碗时期、日本进口材料与台湾地区生产瓷碗时期、彩色玻璃与亚克力材料时期、淋搪材料时期、仿古瓷碗时期。

（1）大陆瓷碗时期。清末，台湾地区需要从大陆购买民生用品，其中也包括了建筑所需的石材与砖瓦等。该时期台

湾地区所建庙宇，其上的剪黏装饰大多使用从大陆输入的日常所用的瓷碗。

（2）日本进口材料与台湾地区生产瓷碗时期。日据时期，匠师们开始使用从日本进口的瓷碗、咖啡杯、灯罩或灯盖等作为材料，也有使用台湾地区生产的瓷碗。后因战争爆发，原材料短缺，庙宇剪黏工程受到极大影响，行业发展停滞。

（3）彩色玻璃与亚克力材料时期。大概于二战结束后至20世纪80年代，为满足民间庙宇的兴修需求，同时因陶瓷材料的短缺，匠师们转而寻找新的外观材料。他们发现拥有弧度的玻璃制品，经裁剪也有与碗片相似的效果，便开始大量采用。因使用需求的不断增加，玻璃厂出现了专门生产供剪黏用的玻璃球。玻璃本身可以较薄的厚度生产，增加裁剪形状的便利性，但材质本身较脆，无法裁剪出长度较大的尺寸。玻璃材质也不耐候，容易损坏，保存时间较短。还有一种与玻璃相似，厚度适合，好施工且颜色多样的材料为亚克力片，其材质本身较有韧性，可以裁剪出较玻璃更长的尺寸。但是其外表平整，较难模仿碗片的弧度，受阳光照射的影响较容易褪色与脆化，与玻璃一样有不耐候、容易损坏的缺点。

（4）淋搪材料时期。20世纪80年代开始流行，由交趾陶工艺延伸出来的材料，是一种预制产品。它由陶瓷坯体阴干后再上釉，然后进窑烧制，最后拿到现场安装。淋搪材料省去了匠师剪的工序，简化施作流程，降低了生产成本，后来甚至发展为将工程整体分成数个配件灌模批量生产的生产链。但其已脱离了剪黏中"剪"的手艺，把传统剪黏技艺从纯手工生产变成机器生产，丧失了手作的本质，产品较无艺术性，也间接地导致了剪黏技艺传承的衰微。

（5）仿古材料时期。1982年，台湾地区古迹及历史建筑

保存风气提升，使得碗片剪黏再度受到重视。修复工程进行时，一方面需要请专业人员施作；另一方面，为了恢复古迹的原本样貌，需要用到传统碗片施作。应剪黏工艺需求而专门生产的瓷碗便应运而生，这种瓷碗与坊间使用的瓷碗不同，其厚度较薄，易于裁剪形状，所用碗色以红、白、绿、青、黄为主。

目前台湾地区庙宇的兴建，传统的石雕与木雕等装饰工艺已逐渐从现场施作转变为从第三方采购装饰所需构件，再运送至现场组装的工作模式，只剩彩绘与剪黏还维持着到现场按尺寸大小量身定做的工作模式。难能可贵的是，彩绘与剪黏还维持着在工地现场授徒传艺的方式。剪黏作为一种需要在工程现场依照屋顶装饰位置实际尺寸制作与修改的技艺，这项工作流程直至现代变化不大。其中有几项因素让剪黏维持着现场施作的模式：一为材料由业主备妥堆放至工作现场，有时必须等屋顶整修、铺瓦工程完成后，才能拿捏工程进度开始施作，需要积极地配合庙宇的工期进行调整；二为剪黏所用的碗片脆弱，不便大量运送，于现场施作粘贴后直接安装较为便利。这些因素也使剪黏工艺的传道授业方式得以维持。

三、台湾地区剪黏艺术的分布与传承

20世纪20年代左右，台湾寺庙翻修整建逐渐恢复，在此背景下，大陆剪黏匠师纷至沓来，为台湾剪黏艺术注入新的血液。大陆匠师为了便于开展工作，就地招收门徒，使得剪黏工艺在台湾得以流传。大陆匠师多来自泉州，而非潮汕地区，其原因不难理解，主要是基于地缘考量，也从侧面说

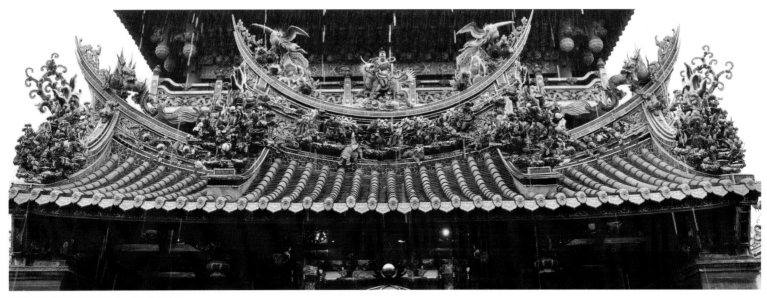

云林北港朝天宫屋脊剪黏，江清露作品

明了当时泉州地区的匠师已掌握了成熟的剪黏及交趾陶工艺。

　　从台湾现存的剪黏流派来看，台湾的剪黏工艺在清末或更早时便已出现，但因风气未开，而未能在台湾流行。20世纪初，台北大稻埕、彰化永靖及台南安平出现了具有专业水准的本土匠师。据传，陈昧师承福州师傅，而洪华师承潮州师傅，他们的师傅或许是1895年之前应聘来台施作的剪黏师傅。1945年后，台湾传统寺庙的修建工作量巨大，业务稳定而持续，使得各门各派的技艺得以持续传承，从而奠定了今天台湾剪黏师承门派的基础。

　　剪黏师傅收徒的数量大致上与其所能承担的工作量有关，台湾地区多数门派均稳定而缓慢地成长，各据一方。其中，来自福建同安的洪坤福在台传授弟子最多，遍布台湾各地，是台湾剪黏工艺最大的门派。洪坤福与台湾南部的何金龙，名震遐迩，在台有"南何北洪"的美称。洪坤福之徒梅菁云及江清露延续师风，使得嘉义新港及彰化永靖成为台湾剪黏重镇。而台湾南部本土匠师，如叶鬃、洪顺发、王海锭和陈清山等也经过刻苦的学习，尽得洪华和周老全的真传。

大陆匠师及其传承

1.洪坤福一脉。

　　洪坤福，福建同安人，出生于1885年，为剪黏名匠柯训[1]之入室弟子，因精于捏塑尪仔，故世人称其为"尪仔福"，其作品常见落款为"鹭江洪坤福"。洪坤福于1908年随师

[1] 柯训，福建泉州府同安县马銮乡人，生于1870年左右，擅长剪黏和交趾陶技艺且造诣极深，1908年由大木匠师陈应彬聘请赴台施作云林北港朝天宫的交趾陶、剪黏工程，当时同行来台的还有其胞弟柯仁来与徒弟洪坤福等。1912年部分工程完工，柯训就已先行返回大陆，其胞弟柯仁来则留下来继续在台工作。柯训留存在台湾的作品仅存北港朝天宫正殿之交趾陶及剪黏。

傅柯训及其胞弟柯仁来受聘到台湾参与云林北港朝天宫的剪黏、交趾陶装饰工程，工作结束后返回大陆。1918年洪坤福再次受聘赴台，在台北大龙峒保安宫与台湾本土剪黏匠师陈大廷对场施作，其手艺颇受肯定，从此声名大噪，工程应接不暇。洪坤福在台期间，其作品散布台湾各地，除前文所述外还有嘉义新港奉天宫、嘉义朴子配天宫、台中林氏宗祠、台北孔子庙、台北艋舺龙山寺、宜兰罗东震安宫、台南南鲲鯓代天府、新北树林济安宫、嘉义地藏王庙、嘉义城隍庙、彰化员林广宁宫、台南普济殿及屏东慈凤宫等。因年代久远，早期台湾对传统艺术较不重视，多数作品皆已翻修，现存已是极少数，实为可惜。各地寺庙的竞相邀约，使得洪坤福工作量大增。他因人手不足而广收徒弟，台湾中北部地区近50年来活跃的剪黏匠师多为其门下。其中以梅菁云及业界称为"五虎将"的陈天乞、张添发、陈专友、姚自来、江清露等人较为著名。

梅菁云（1886—1936），嘉义新港人，早期与母亲以捏面人为生。洪坤福于嘉义奉天宫施作时认识在此地做生意的梅菁云，之后洪坤福收梅菁云为徒，也是其首位在台弟子。梅菁云在完成台南南鲲鯓代天府的修建工程后，便回到老本行捏面人，没有再从事剪黏工作。其作品主要还包括云林北港朝天宫、嘉义朴子配天宫。其所传徒弟有：石连池、石金和、林万有，其中以石连池与林万有对嘉义新港剪黏界影响最大，为嘉义剪黏工艺的代表。

陈天乞（1906—1991），原名陈乞，别称"阿乞师"，为洪坤福门下五虎将之一。陈天乞12岁时随其表姐夫洪坤福来台，1918年起参与台北大龙峒保安宫、孔子庙、艋舺龙山寺等寺庙的装饰工程，历时7年才出师。除前文所述外，其承

做之寺庙还有台北北投关渡宫、台北松山慈祐宫、桃园中坜仁海宫、桃园平镇褒忠亭、桃园景福宫、新北淡水清水岩、台北霞海城隍庙、桃园寿山岩观音寺、桃园八德三元宫、台北大稻埕慈圣宫、新北永和秀朗福德宫等，作品多分布于台湾中北部，海外则有日本长崎孔子庙。陈天乞在台73年，留下许多脍炙人口的佳作，亦为台湾剪黏与交趾陶的人才培养贡献极大的心力。陈天乞所传授之徒弟有陈清富、邱重义、陈世仁及杨瑞吉等。

张添发（1906—1977），台北人，别称"添发师"，为洪坤福门下五虎将之一。1918年台北大龙峒保安宫大修时张添发向洪坤福拜师学艺，跟随师傅承做艋舺龙山寺、树林济安宫等。其后承作的寺庙多位于北部，常与师兄陈天乞合作，有北投关渡宫、新北芦洲保和宫、台北忠义行天宫、新北林口观音寺、台北大稻埕慈圣宫、桃园景福宫、新北汐止拱北殿等。张添发传授的徒弟有张福良、李天禄、何茂桐、杨金盾等。

陈专友（1911—1981），桃园龟山人，别称"友师"，为洪坤福门下五虎将之一。由其胞兄，著名大木匠师陈专琳带领入行，于艋舺龙山寺拜洪坤福为师。后与洪坤福承做台北艋舺龙山寺、新北树林济安宫、彰化员林福宁宫、彰化员林广宁宫、嘉义城隍庙等。陈专友与其胞兄于1959年移居嘉义，当时由兄弟合力整修的寺庙相当多，包括云林北港朝天宫、台南盐水护庇宫、台南麻豆代天府等。1968年搬回台北士林。陈专友传授的弟子有黄生传、李世逸、陈义雄、林金瑞、黄英坤等。

姚自来（1911—2007），新北林口人，别称"巧仔师"，早年字德修，晚年自号东林山老人，洪坤福门下五虎将之一。

17岁时于艋舺龙山寺拜洪坤福为师，为洪氏体系的重要传人之一。姚自来于新北树林济安宫工程出师后，参与云林北港朝天宫及台北艋舺龙山寺大殿的大修工程。其后主要承做的寺庙多位于宜兰及苗栗以北。姚自来的捏塑造型承袭洪坤福的特色，人物身段姿态活泼，强调线条流畅。除了交趾陶、灰塑与剪黏的工法精湛外，彩绘也是他的强项。姚自来的作品背景除了以灰塑山水树石外，也有以彩绘装饰，手上功夫颇受业界称赞。除前文所述外，其作品还包括新北林口竹林山寺、新竹关西太和宫、桃园五福宫、基隆八斗子妈祖庙、宜兰罗东城隍庙及新北金瓜石劝济堂等。姚自来授徒颇多，晚年亦在台湾艺术大学古迹艺术修护学系里任教，培育年轻人才。寺庙施作时期所传授的弟子有姚荣次、徐俊三、徐明河等。

江清露（1911—1994），彰化人，别称"清露师""阿露师"，洪坤福门下五虎将之一，为洪坤福在台最后授艺的弟子。江清露小时候家里经济状况不佳，因其个性喜爱绘画及捏土偶，1928年由父亲带去向当时在彰化员林福宁宫承做剪黏工程的洪坤福拜师学艺。洪坤福于1930年返回大陆居住，江清露的学徒生涯只有1年多，但因自身绘画天分较好，凭借后天的努力，其剪黏手艺颇受业界认可。江清露的作品主要分布于台湾中部，及云林、嘉义一带，其中云林北港朝天宫的剪黏装饰最为出名。除前文所述外，其作品主要有彰化员林福宁宫、嘉义地藏庵、彰化溪湖福安宫、彰化花坛虎山岩、桃园中坜慈惠堂、彰化永靖芳济宫、云林西螺福安宫、嘉义镇天宫、彰化南瑶宫、台中大里八天宫、台中乌日朝仁宫等。其作品落款题名除江清露外，另有江金露。其传授的弟子有江益聪、江益察、江益照、江益时、江学博、江嘉雄、许哲彦、陈炳存、邱耀赐、郑盛宏等。

2.苏阳水一脉。

苏阳水（1894—1961），字本水，福建泉州洛江人。与叔父苏宗覃，堂叔苏承富、苏承宗，兄长苏萍等人，于1910年左右同时来台，于云林北港朝天宫与洪坤福对场竞技，并于1924年新竹城隍庙大修时再度与洪坤福对场竞技。苏氏兄弟的作品分布于桃园、新竹、苗栗一带，不过大多为交趾陶。目前在桃园南崁五福宫、新竹新埔广和宫等寺庙中仍可见其作品。苏阳水在台传徒多人，其中朱朝凤技艺最为出众。

朱朝凤（1911—1992），祖籍广东惠州，为苏阳水在台期间所传弟子，其技艺精湛，传承了泉州苏派的精髓。朱朝凤将所学交趾陶的捏塑技艺延伸运用于剪黏与灰塑之中。这三

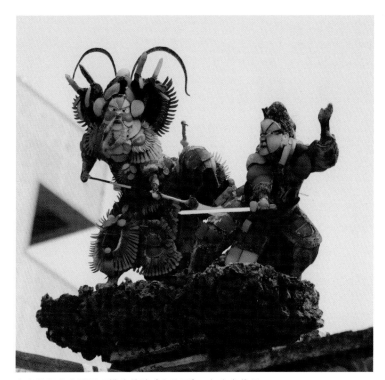

台南佳里金唐殿屋顶排头剪黏《交战图》，何金龙作品

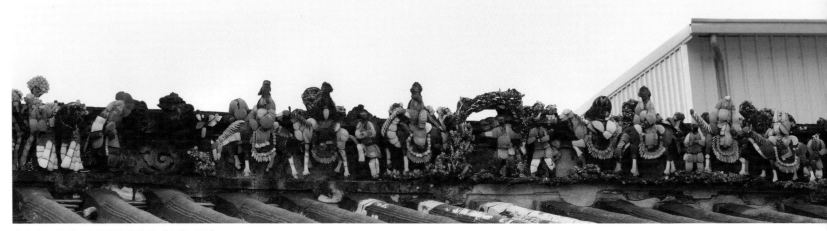

台南市三山国王庙屋脊人物剪黏《七贤过关》

种技艺经常相互搭配运用于传统建筑装饰中，都以捏塑技法为基础。其作品有新竹新埔广和宫、新竹竹莲寺、新竹东宁宫、台北艋舺龙山寺、新竹天公坛、苗栗后龙慈云宫、苗栗合港田寮永贞宫、桃园南崁五福宫、新竹新埔义民庙、新竹竹东大愿寺、苗栗中港慈裕宫等。所传弟子有朱文渊、朱作明、朱作祺等。

3.何金龙一脉。

何金龙，生于1878年，广东普宁人，字翔云，别称"金龙师"，师从潮汕名匠陈武，习得绘画与剪黏技巧，潮州开元寺和汕头天后宫尚可见其精细的剪黏作品。1928年，何金龙名气鼎盛之际，受邀前往台南佳里从事剪黏制作。何金龙剪黏技艺高超，做工极细，尤擅人物制作。他的作品姿态栩栩如生，盔饰以极薄的金属片装镶，战袍用裁剪成针棒大小的瓷片为饰，这些卓越技法，对台湾南部剪黏匠师风格的影响尤为深远。据台湾学者调查，何金龙对剪黏的制作工序严格保密，其工作时在周围架上布帘，技艺不轻易外露。他在材料配方上亦有独到之处，一般匠师所调的灰泥过了数小时便很难涂画，但何金龙所调的灰泥过了3天依旧能够施作。何金龙在台湾的剪黏作品存留不多，目前主要分布于台南县一带，有学甲慈济宫、佳里金唐殿、昆沙宫等，成为闽台传统剪黏匠师竞相观摩和学习的殿堂。何金龙在台期间，虽然声名远播，却不轻易将技艺外传，其在台发展时曾带一名台籍徒弟王石发回大陆习艺，也是目前仅知的在台湾唯一收的徒弟。

王石发（1905—1987），台南佳里人，字松云。王石发自小对绘画有兴趣，1928年参与台南佳里金唐殿的彩绘工作时，拜何金龙为师。王石发早期的作品多半由自己承接，直到做完台南佳里金唐殿，其子王保原能独当一面后，就改由其子对外接洽。由于王石发脾气不好且教学严格，无法忍受者多半无法学成，最后只有其子王保原传承其技艺。

台湾本土匠师及其传承

1.洪华一脉。

洪华，生于光绪初年，台南安平人，别称"尪仔华"。据传其师承潮州匠师，擅长剪黏、交趾陶与彩绘。洪华曾施作台南的兴济宫、大观音亭、赤崁楼、良皇宫等，良皇宫屋顶仍保留较多洪华旧作。1935年，洪华曾到澎湖沙港施作数座民宅，至今留有釉上彩面砖。由于洪华授徒严格，对作品的质量要求甚高，多数弟子不堪辛苦，传徒仅有叶海风、叶鬃、洪顺发三人。

叶鬃（1902—1971），台南安定人，别称"鬃师"。叶鬃在剪黏界颇负盛名，亦擅长彩绘与交趾陶。叶鬃自小即精于绘画，常观察布袋戏偶面而绘成图画，奠定了他敏锐的观察力与描摹人物姿态的基础。他虽承袭洪华技艺的精华，却独辟蹊径建立自己的艺术风格与表现方式。叶鬃有兄弟三人，老大叶海风，老二叶海东，他排行老三。叶鬃曾和周老全在台南元和宫对场竞技获胜，此后声名大噪。目前，台南市的大观音亭、元和宫、中洲惠济宫、南鲲鯓代天府仍存有叶鬃的作品。早期庙宇工程的施作多采用匠师对场竞技的方式，许多匠师往往不惜血本，一显手艺以扬名声。在这种环境下，叶鬃养成惜名重声的个性，他对作品严格要求的态度，深深地影响其子进益与进禄的作品风格。纵观台南安平剪黏体系的发展，洪华以下的剪黏匠师中，以叶鬃一脉的发展最为兴盛，成就也最大。

叶进益（1926—1987），叶鬃长子。叶进益小学毕业后，进入剪黏初期学习阶段。18岁时，其便随父亲四处接揽工作，可惜过世甚早。其代表作品有安平天后宫壁堵剪黏《九曲黄河阵》，台南中洲惠济宫剪黏和南鲲鯓代天府牌楼剪黏。

叶进禄（1931-2017），叶鬃次子，人称"禄师"。叶进禄13岁时，即随父亲从事剪黏工作，后与兄叶进益继承父业，成为剪黏界中的佼佼者。叶鬃对二子要求甚高，常常厉声责难，据叶进禄回忆说："当年看到鬃师都会吓得发抖。"然而，正由于叶鬃严父兼严师的长年教导，造就了兄弟二人卓越的技艺。叶进禄从事剪黏50余年，作品无数，成就甚高，1997年获台湾民间工艺薪传奖，1999年获颁终生成就奖。目前，台南安平天后宫、学甲中洲惠济宫、开基玉皇宫、西罗殿、将军马沙沟烈池宫等，以及高雄永安宫、朝天宫等均存有其作品。

洪顺发（1917—1971），台南人，字松山，擅长剪黏、雕塑与庙宇建筑，书画水准亦高。洪顺发最初从事土水工作。1949年洪华与叶鬃合作良皇宫前殿剪黏工程时，洪顺发在后殿进行土水作业。旁人向洪华述及洪顺发的绘画才能，洪华便让洪顺发试做主仔，由自己制作山墙。此后，凡洪华接到剪黏工程，均邀请洪顺发一起制作。洪顺发平日对自己的创作严格要求，工作时一丝不苟，时常生怕因休息打断创作的情绪，故与其徒潘黄章经常彻夜工作。洪顺发除了承做剪黏外，也从事交趾陶和石刻工作，如台南开元寺的壁堵浮雕、良皇宫龙虎堵，以及高雄凤山寺龙柱雕刻等。他的门徒仅有四人，以黄顺安在剪黏界较为著名，其余传人潘黄章、蔡广、洪英杰（其子），皆从事雕刻和灰塑行业。

2.周老全一脉。

周老全，生于1875年，台南安平人，别称"老全师"，

师承不可考。周老全擅长剪黏与交趾陶，台南白河碧云寺有其作品。周老全所传弟子有其子周国材、周金皮、周阿川、陈清山、王海风、王海锭等，多为其亲戚与邻居，技艺方面以王海锭和陈清山继承周氏技艺的精华。

王海锭（1915—1960），台南安平人，别称"海锭师"，师承周老全。王海风、王海锭兄弟因从事建筑业，而入周老全门下，后王海锭承袭老全技艺，成为剪黏名匠。其传世作品较少，仅台南总赶宫剪黏和安平文朱殿剪黏。台南大天后宫为其代表作，现存大天后宫屋顶剪黏作品，为徒弟郑得兴依其形制，于20世纪70年代翻修。

郑得兴，生于1925年，台南安平人，师承王海锭。郑得兴13岁时入行，14岁正式向王海锭拜师学艺。郑得兴施作过台南北极殿、台南大天后宫等，因修补台南竹溪寺中何金龙的剪黏而声名大噪。郑得兴剪黏作品人物比例合理，制作时常参考画师的画稿，作品带有强烈的西方人物雕塑色彩。郑得兴曾收过三位徒弟，而今只剩黄志源在台中沙鹿从事此行，他本人因长期创作，积劳成疾，于1995年退休。

王明城，生于1951年，台南安平人，与郑得兴为姻亲表兄弟。伯父王海锭为剪黏名匠，16岁时王明城正式向王海锭拜师学习，为王海锭晚年所收最小的弟子，共学了7年才出师。其剪黏作品分布在台南大天后宫、城隍庙、灵济殿、归仁沙仑平安宫、永华宫等。

陈清山，生于1900年，台南安平人，台南诸多寺庙装饰皆出自其手，代表作为台南南鲲鯓代天府屋顶剪黏装饰，其作品已被叶鬃、叶进益父子于1952年全部翻修。陈清山晚年移居台北，在台南授徒不多，安平的李德源为其门徒。

李德源（1919—1999），台南安平人，人称"阿本师"，师承陈清山。李德源14岁学艺，17岁参与南鲲鯓代天府屋顶剪黏的制作。19岁时，日本侵略者再度限制台湾传统宗教信仰与民俗，李德源转而从事建筑工作。李德源收徒不多，其子李志明自幼随父亲工作，现转至雕刻工作。

3.台湾本土其他知名匠师。

陈眛（1880—1969），彰化永靖人，别称"阿眛师"。陈眛擅长剪黏、浮雕、交趾陶等，9岁丧父后做长工，随后在彰化余三馆向福州匠师拜师学艺，出师后开始至各地工作。其作品有彰化社头清水岩、彰化港西村魏宅成美公堂、彰化瑚琏村邱宅忠实第、彰化南瑶宫、彰化田尾乡溪畔陈宅等。其所传徒弟有陈炳桑、陈贞烔、陈埕埕。

陈大廷（1872—1913），台北人，别称"豆生师"，是台北大稻埕有名的剪黏、交趾陶匠师，施作工程多在台湾北部。1917年，台北大龙峒保安宫整修，陈大廷与洪坤福对场竞技，率其子陈旺来与徒弟郭三川，作右侧龙边部分。其交趾陶作品颇具特色，人物、走兽及博古的造型瘦长，衣裙的线条细致优雅。现今留下的作品甚少，如台北大稻埕慈圣宫、台北陈氏大宗祠德星堂等。其所传授的徒弟有陈旺来、郭三川，郭三川再传其孙郭德兰。

第二节 台湾地区剪黏艺术口述史

一、徐明河："剪黏学艺需要天分加上自身努力，才能达到师傅的要求。"

【人物名片】

徐明河，1942 年出生，台湾桃园市人。师从洪派五虎将之一的姚自来师傅，为洪坤福第三代传人。现为台湾艺术大学古迹艺术修复学系客座教授。徐明河长期追随姚自来师傅，剪黏、交趾陶、灰塑尽得姚师真传。其性格随和、工作认真、手艺高超，因而备受庙方推崇。其作品主要分布于台湾北部，有台北木栅指南宫凌霄宝殿、观音保生博济宫、苗栗北苗义民庙、苗栗妈祖庙、苗栗五文昌庙、新竹横山大平地三元宫、桃园杨梅西福宫、桃园大溪齐明寺等；近期主要代表作有台北大龙峒保安宫中殿、后殿剪黏修建工程，台北关渡宫五山殿剪黏修建工程等。2008 年，在姚自来师傅先前的推荐下，其接替姚师到台湾艺术大学古迹艺术修护学系教授剪黏与交趾陶工艺技法。2014 年荣获"大龙峒保安宫文化奖"。2015 年获得桃园市政府颁发的桃园地区传统剪黏、交趾陶工艺美术中传统工艺"剪黏技术保存者"称号。其所传徒弟有徐明窓、张运宾、庄国林、向华双、林文斌、谢浩国等。

口述人：徐明河

时间：2017 年 12 月 15 日

地点：台湾新北市板桥区，台湾艺术大学古迹艺术修护学系教室

我的师傅姚自来

我的师傅姚自来，别称"巧仔师"，新北林口人，为洪坤福五虎将之一，早年字德修，晚年自号东林山老人。姚师 17 岁时由其表哥介绍，于台北艋舺龙山寺正式拜洪坤福为师，为洪氏体系的重要传人之一。姚师于树林济安宫出师后，参与云林北港朝天宫及台北艋舺龙山寺大殿大修工程，其后承做的寺庙多位于宜兰及苗栗以北。台湾光复初期，制作剪黏的材料欠缺，姚师在施作艋舺龙山寺时采用了玻璃作为材料，这对之后剪黏形式的发展影响甚大。姚氏的捏塑造型承袭洪坤福的特色，人物身段姿态活泼，强调线条流畅。除了交趾陶、灰塑与剪黏的工法精湛外，彩绘也是姚师的强项，作品的背景除了以灰塑山水树石外，也有以彩绘装饰，背景设色

系教学"交趾陶与剪黏"课程，很多年轻人能跟老师学艺，亲眼看到他教授传统交趾陶与剪黏的制作过程。他热爱教学，始终期望台湾的传统艺术会有更好的传承与发展。对年轻学生的提问也是有问必答，与学生相处得非常融洽。老师在台湾艺术大学从教三年半的时间，为培育年轻人才贡献出极大的心力，受教学生无不缅怀姚师的教导。

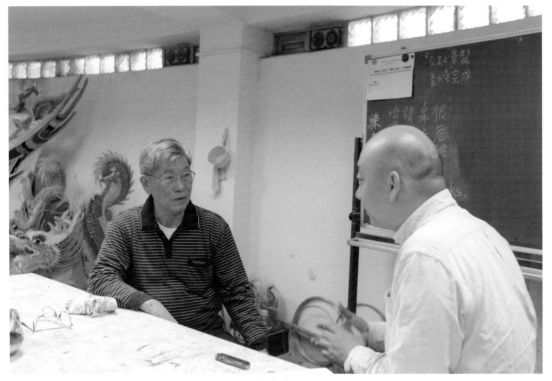

徐明河在台湾艺术大学古迹艺术修护学系剪黏教室接受笔者采访

巧遇恩师

我生于 1942 年 11 月 10 日，是姚自来师傅的徒弟，所以我算是洪坤福的第三代传人，在姚老师的徒弟中我排行第三。

大多由其亲自执笔完成，手上功夫颇受业界称赞。除绘图的能力外，老师还具有很扎实的塑造能力，据传他在做新北金瓜石劝济堂时，曾为庙里的管理委员制作肖像，旁人看了直呼神似，大家都惊叹他的写实塑造能力。姚师现存的作品包括新北林口竹林寺、新竹关西太和宫、桃园五福宫、基隆八斗子妈祖庙、宜兰罗东城隍庙及新北金瓜石劝济堂等。近年台北保安宫和孔庙大修，亦有其杰作。师傅授徒颇多，开枝散叶，其在寺庙施作时期所传授之弟子依顺序为姚荣次、徐俊三、徐明河、张水龙、沈石友、谢振发、张宝国、李东模及沈金城等。

2003 年 2 月，姚师开始在台湾艺术大学古迹艺术修护学

14 岁时我小学毕业，家里没钱就没让我去读初中。20 世纪 50 年代的台湾，刚经历二战与国民党的败退，正是百业待兴，地方经济主要以农业为主，大部分孩子小学毕业后就去耕田做农活、割牛草等。我 15 岁时和同伴叶信雄到台北市长安西路府前徐全福肠肾专科中药店里当学徒，主要从切药、拿药开始。那时候年纪小，整天都在店里切药，做久了就觉得很无聊，不想学。有一天，叶信雄跟我说："反正我们都不想学，不如一起出去溜达溜达。"随后我俩就逛到当时正在建设的台北万华集应宫（现改为万华集义宫）。叶信雄说："我家邻居姚自来师傅正在这里做庙呢，我们进去看看。"

在徐全福肠肾专科当学徒时期，右为徐明河，徐明河提供

就这样，我第一次见到了姚自来师傅。我看姚老师正在做一只剪黏凤凰，就问他："老师，你用玻璃做这个凤，玻璃的边缘那么锋利，你是不是要从这里开始做才不会被刺到啊？"老师觉得我好像看懂了他的做工流程，笑着说道："你这小孩子还蛮聪明的，你想学吗？"我当即答道："好啊，我想学。""你考虑一下，如果想学，一个星期后再来和我签契约。"姚老师说。

我那时觉得做这个比切药有趣多了，回去后就辞掉了中医店的工作，一星期不到就跑来和姚老师签下了学艺三年零四个月的契约。那时候打契约书的过程是很严谨的，要有一名保人，当时是我家隔壁的邻居作我的担保人。如果半途而废，是要罚钱的，要上缴学艺其间所供餐食和平时的零用钱等费用。当年和我一起入学徒习艺的还有阿三哥（徐俊三），他是我的师兄。

学徒生活

学艺的第一年，老师每个月只给我发60元（台币，下同）薪水，这些钱要支付买衣物、鞋袜、毛巾、牙刷等日用品的费用。每个月老师出钱让我们理一次头，算是福利吧。除了日用品外，我还需存钱购买车票回家，所以要尽量节省不必要的开支。学徒第二年每个月领120元，第三年180元。所以我们当时哪有钱啊！因为在工地干活，袜子和衣服经常磨损，大家都穿得破破烂烂的，可零用钱有限，经不起衣物的支出，所以都要自己缝补衣服。有时候节假日大伙儿会一起去逛市场，但也只能看看，感受一下热闹气氛。

所有的学徒都和师傅一起住在工地，做到哪里的寺庙就住到哪里，住的地方通常由庙方安排，一般住在寺庙附近村落的空房子里。学艺期间由师傅提供三餐，一开始我们学徒要帮忙负责打扫、煮饭、准备材料等。先从一些杂事做起，经常是一大早就要开始准备当天工作所需的材料，直到工地收工，还需要收拾工具整理施工现场，并且准备第二天的材料。那个时候我们每天工作十个小时以上，常常到晚上就感觉十分劳累。

向姚自来学艺第二年，拍摄于万华集义宫，屋顶右一站立者为姚自来，右六为徐明河

2014年，徐明河（右二）获大龙峒保安宫文化奖

白天在工地上，从拌灰、割玻璃、剪玻璃等基础的工序开始学。当时的台湾经济萧条、资源匮乏，剪黏基本没有以瓷碗作材料，所以才开始用玻璃材料做剪黏。我从学习拌灰开始，主要的调配材料为石灰、麻绒、水泥，有时还要帮忙养灰。当时基本上都是使用石灰为主要材料，只掺入少量的水泥，因为当时水泥比较贵，难以大量采购，也导致当时做的成品规模比较小。一直到水泥价格较便宜后，才开始做较大型的作品。

当有新的学徒进来，我才有机会升级成为老师的助手。这个时候我的工作就从调配材料转变成帮老师传递材料。在这过程中要特别注意观察老师的施作过程，还要学习画面的内容搭配，尤其是人物的故事。比如，人物、走兽、鸟类等的图样，我们都是在一旁看着老师制作，老师会边做边跟我们讲解故事内容，把人物和花鸟走兽如何搭配讲解清楚。也只有工作时老师才会教，平时不会另外花时间教我们。所以我们白天就要非常专注，用心观察并记在脑中。到了晚上，我们就得抓紧时间练习。根据白天看老师做的东西，自己模

仿练习绘图稿或做坯塑形。有时候老师从外面逛回来就会过来看上一眼，指出我们练习作品中的不足，我们再从中学习。今天一个坯子做不好就明天再来，练到老师觉得可以才行。安装也是一样，平常白天看老师在屋顶安装剪黏时，他也会跟我们讲解一些安装的技巧。

老师就是这样在有意无意中传授技艺。我们学习剪黏、交趾陶、泥塑等技艺，都要依靠老师接到相关的工程项目才有机会学。我们做这行的，泥塑、剪黏、交趾陶都要会，还要懂彩绘，为什么呢？因为我们做寺庙的时候一般是整个工程都承包，比如山墙、悬鱼、烟板等地方就要用到彩绘，有时候我们连做翘脊、铺瓦片等土建泥水都要掌握。所以每次庙宇工程进行时，就是新的学习机会。我们都是靠用心观察和反复练习，在潜移默化中学到老师的风格和技艺。剪黏学艺需要天分加上自身努力，才能达到老师的要求。当你能独当一面时，老师才会放手让你出师。

剪黏生涯

我以前住在桃园县观音乡（现桃园市观音区）大潭村，服完兵役三年之后才结婚完成终身大事，妻子也是同住观音乡的，是当兵前认识的。结婚后我先去了宜兰县苏澳镇北方澳进安宫给姚自来师傅帮忙，之后才带着妻子独自去新北市工作，当时和很多人一起工作，采用点工制，每天工作多少进度就提报多少。我做完木栅仙公庙（指南宫）凌霄宝殿之后才正式独立出师。当时是通过同业朋友的介绍，开始承做庙宇屋顶的兴建工程，主要施作地区在桃园、新竹、苗栗等地，最远承做的工程是台中市石冈区头坪巷石忠宫和东部花

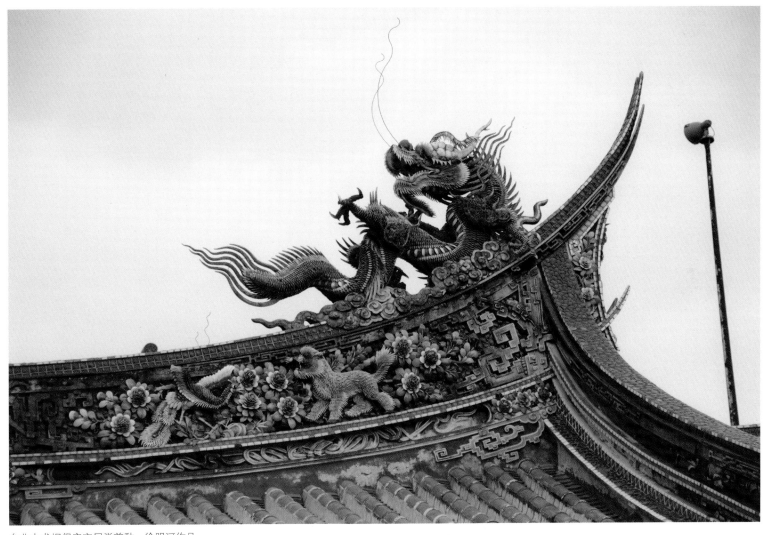

台北大龙峒保安宫屋脊剪黏，徐明河作品

莲县瑞穗乡富民村保安宫。出师后都是透过承做庙宇练习所学，每年都会回头看看自己上一栋做的剪黏有哪些可以改进，并且观察别人所做，这样才会进步。要技术熟练，至少要十年的时间磨练。

刚开始包工时，我带着妻子一起去，当时聘请的师傅都是比自己年长的，所以一定要为他们准备三餐。我的妻子在工地就要帮忙煮饭分担工作事项，女儿出生后，也是由妻子带着到工地就近照顾，直到小女要上小学时，我的妻子才回家照顾孩子上学。我记得刚出来独立作业的时候，日薪大概为50元，技术提升之后就会被升到60元。之后币值受到大

环境的影响，在30多岁时单日薪水为1200元至1500元不等。之后在技术逐渐成熟后，薪水提升至师傅等级单日最高可达3000元至3500元，直至今日单日最高薪也差不多停留在3500元，在物价一直上涨的年代，薪水反而没涨，一直停滞在我退休时的水平。

当年交通不便，如果接到位于山上或较偏远地区的工程，就需要住在工地内，三餐皆要自理，交通工具能够到达的工程，则会当日返回家中。我曾经接过彰化地区的庙宇工程，骑着野狼机车，早上4点从桃园出发，沿着海岸线一路骑，到工地时差不多8点刚好可以赶上上工，材料则是交给住在工地的徒弟预先准备妥当。我差不多从出师独立后就以机车代步，但是骑机车比较危险，30岁时我买了汽车作为代步工具，不仅安全性较高而且能载货。有时接到的工程比较远，比如在花莲的，自己开车很花时间，就搭飞机前去，住在工地上等完工后再返回。

我当年出师工作时是住在观音乡的老家，与父母同住，假日会回家帮忙，照顾家中长辈。后来搬到杨梅新成路自己盖的新房，工作一段时间后又搬到中坜义民路上自己盖的房子里，一住就是30多年。

当时只要有工作要做，只要可以承包的我都做。除了屋顶剪黏装饰外，有时候也承做龙柱、花鸟柱、壁堵等以灰泥泥塑为主的工程，尤其是在苗栗地区承接的庙宇工程都包含泥塑龙柱及花鸟柱的部分，并且都保存至今。

承接工程时一般都要与庙方签订契约，契约内容大概为庙宇整体兴建计划中承接的施工项目为哪几项，并且确定施工期程。如果超过工期就算是违约，违约是会被罚钱处分的。所以我们承接工程时，需要自己规划工程进度和安排人手，工程进度落后时，往往需要加开夜班赶工，在工期结束前，几乎每天都要上工赶进度，这也可以看出建筑业是属劳动密集型的行业。承接的庙宇屋顶开间越大，赶工时就越需要人

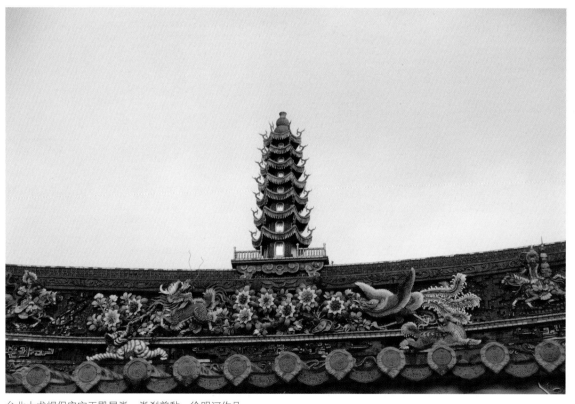

台北大龙峒保安宫正殿屋脊、脊刹剪黏，徐明河作品

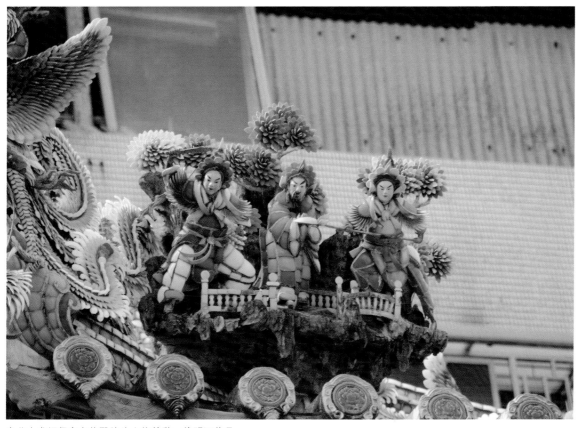

台北大龙峒保安宫偏殿牌头人物剪黏，徐明河作品

承接庙宇工程。

　　每年承接庙宇工程的数量，要看工期的长短而定，我有时一年只承接一项工程，最多的时候是一年承接两项，刚好半年完成一项，工期安排最为合理，这样也能安排休假，很少承接到一年三项工程的。当工期很紧张时，我们几乎无法休息，越接近完工日期，越需要每天加夜班赶工。要拼要趁体力好的时候，最能拼的年纪大概就在三十出头。

　　退休后，我受姚老师的推荐，在台湾艺术大学古迹修复学系授课，接替姚师向年轻的大学生传授交趾陶与剪黏的技艺，常常往返于桃园至新北间。考虑到学生的学习情况，我每学年都变化课程内容，学期中会调整教学进度，从最基础的花鸟逐步上升到人物、走兽的制作。有时候担心学生的毕业作品做不出来，我也会一对一地进行各种题材打坯的指导。

手帮忙，我通常会借调其他师兄弟的人手来帮忙，甚至借调南部的师傅上来北部帮忙，但是会要求他们的制作风格要和我的一样。

　　我独立承接工程时期主要的工作区域在苗栗地区，期间遭遇到剪黏材料的改变，也就是淋搪材料的出现。这种材料属于工业模具印制，方便大量生产，而且价格便宜、质地坚固，造成了承接工程价格上的变动，同业争相压低可承接工程的最低价，形成恶性竞争。苗栗地区有一段时间，同业削价竞争严重，我也一度退出苗栗地区，转往新竹、桃园地区

薪火相传

　　我习艺于姚自来师傅时，剪黏使用的材料已有很大的转

变，从原本塑形材料和粘贴材料为石灰、棉、糯米浆、红糖水转变到使用石灰、水泥、细沙、海菜粉、麻，外观材料也从原本使用的陶瓷碗片转为彩色玻璃。虽然我刚好碰上剪黏材料的转变时期，但就算是材料有所转变，其核心的捏塑技艺是不变的。姚老师将泥塑、交趾陶、剪黏方面的技艺传给我后，我有必要把它们再继续传承下去并发扬光大。所以，当我承接的庙宇工程越来越多时，因人力需求，我也慢慢地收一些徒弟来组成自己的固定班组。

工作团队模式

刚开始独立作业的时候，承接一项庙宇工程前需先找齐助手，一般承接庙宇工程的最低人数是四人，其中一人负责调配灰泥，一人负责备料，一人负责剪碗片、一人塑坯体和插碗片。一开始我就先找我弟弟，因为弟弟徐明窓想要独自创业，但是其资本不足，我问他要不要一起来帮忙做庙宇工程，弟弟一口答应。另外我还找了表兄张运宾、表弟庄国霖一起来帮忙，成为固定班底，便一起承接庙宇工程。

我在1974年承接苗栗县西湖乡显化宫工程时，收了向华双和林义斌为徒。在做苗栗县后龙镇福宁宫工程时，两位学徒学成出师，留在我身边工作了一段时间，之后才出外自行承接工程。1982年承接苗栗县卓兰镇景山里朝南宫工程时，我收谢浩国为徒。在学成出师之后，浩国也跟着我工作了一段时间，直到自己有工程接洽，才独立出去。跟着我一起时间最长的徒弟并且为得力助手的要算徐明窓和张运宾。我的徒弟徐明窓、张运宾、庄国霖、林文斌、谢浩国、向华双六位，年纪跟我相差不远，我们都以同辈的方式相处，我常常开车

载着大家一同跑工程，工作之余也常载着徒弟们一同去吃饭。

我收的徒弟都是通过亲戚介绍或是认识的朋友介绍，有血缘关系或熟识的人。因为有这一层关系作保障，学艺不容易半途而废。如果中途放弃会让外界觉得师傅不会教徒，导致风评不好，以后就难收到徒弟。学艺时间一般都要三年零四个月，因为我和徒弟大多是亲戚关系，彼此已经具有约束力，所以都没有签订学艺契约。学艺期间，我会给徒弟发放月薪，发一些薪水给学徒自行购买生活用品或车票，学徒如有特别需求也可以跟我提出来，我也会多发点钱，过年期间通常也会多发点薪水。如果徒弟出师之后仍然跟着我工作，就会转变成日薪，但日薪薪资是看个人手艺与工作效率发放的，能否加薪需要通过我的考核。

工程承接模式

接下来介绍一下我们承接工程的几种模式。

第一种是通过庙方的介绍。庙宇的兴修为地方上的大事之一，靠着当地居民或是外地信徒的捐献，才有机会翻修或是新建庙宇，施工的完成品获得庙方（业主）的肯定，也就间接获得当地居民的喜欢而结下良缘。通常在工程接近完工时，庙方会帮忙引介附近村落与剪黏有关的工作，借由庙方的担保，与新雇主谈妥工作的机会将大增。

第二种是经由同门或其他师傅介绍。早期交通不便，信息流通也不发达，许多工作的承接都是通过同门师兄弟，或是不同工种的师傅间互相沟通。在同个工地共事一段时间后，我们会选择自己信任或是曾合作过的师傅一同承接工程。

第三种即通过公开竞标的方式拿工程。早期庙宇工作环

境较为单纯，常是由庙方联系或是匠师间互相介绍工作。随着时代变化，也影响到承包制度，庙方开始采用一般公共工程常见的竞标承揽的模式。业主开始要求我们绘制施工草图，与施工估价一起呈报，较常见的得标方式为最低价得标。在施工范围中拟定整体的估价，除了匠师自己的考量，也要打听庙方所能负担的价格，在保证成品质量的前提下，在获利与庙方目标价中求得平衡，这样才会增加得标概率。当年为了能够竞标到工程，我必须自己准备建筑图，标示承做位置及作品，才能让业主了解各位置施工题材。这个时候就需要倚靠我在学徒时期累积的绘制图稿的基础，再加上长年承接工程的经验才行。

工艺特点

1. 剪的工艺。

瓷碗的裁剪与玻璃有所不同。玻璃在工厂内被吹制成圆形后，随即打碎装箱送至施工现场，打碎的过程中玻璃片的厚薄、圆弧都不太一样。在施工时，需先依照坯体的大小与弧度挑出所需的材料。而当今的仿古瓷碗，为大量生产的产品，本身厚度均匀，但是受限于碗的尺寸，所能剪出的瓷片有限。瓷碗的剪裁有一定工序，先为圆弧形对半分割，需要较短的瓷片时，再裁剪一半并去掉碗底呈现原来的四分之一部分；或是维持原本对半分割的状态，可以裁剪出较长的瓷片。依照瓷碗裁剪后的形状，一般可以分为随意形、三角锥形、类长方形及半月形。以下针对此四类形状进行制作工序说明。

（1）任意形：因无法确定瓷片形状与数量，导致不能进行预先备料，便先保持原状，匠师到现场施工时，随实际尺寸作裁剪。例如，走兽块状的身体花纹、人物的衣褶，需要匠师有较多实作经验，才能一次裁切出所需形状。

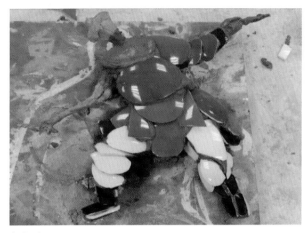

任意形

（2）三角锥形：匠师备料的基本型，走兽的鳞片、花卉的花瓣、壁堵的底部装饰等，皆由此形变化而来，用量极大。备料时需先剪裁成锥形，施工时再依照坯体大小裁剪形状，能够节省时间。

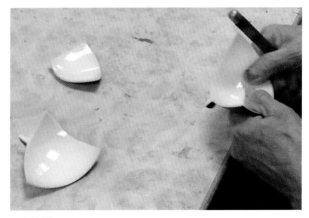

三角锥形

（3）类长方形：此形体可使用范围较大，剪裁后常运用于屋脊边框的装饰、花草的枝干及走兽的四肢。该形体面积大，亦可依造型所需改为其他形状瓷片。

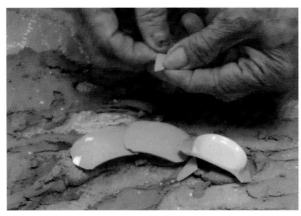

类长方形

（4）半月形：半月形裁剪难度高，是较易裁剪失败的形状，长度越长越容易断裂。依其形状不同，使用的地方也不同，细者应用于飞禽的羽毛、花草及海浪，粗者可用于龙鳍及树枝等。

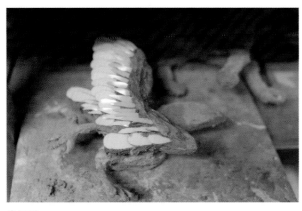

半月形

2. 素材镶嵌的工艺。

剪黏作品以裁剪过的玻璃片或是瓷片作为素材镶嵌至坯体而成，作品的造型轮廓深受其影响。施工时除了考量配色外，需要特别注意素材插入角度是否整齐一致，掌握每一片的排列间距，避免疏密不均、高低不平，影响作品的造型。素材镶嵌入坯体的方式分为斜插和平贴两种，以下做详细说明。

（1）斜插式：将裁剪完成的玻璃片或瓷片，与坯体呈斜角 30°～45° 插入。施工时顺序为"由内而外、由下而上"，需注意素材插入深度能否接触到灰泥，并且片与片相互紧贴，才可夹入灰泥相互加强附着力，以免产生空隙，导致雨水渗入引发松脱，依此一片接着一片安插的方式，为最常见的施工技法之一。

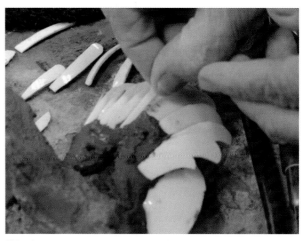

斜插式

（2）平贴式：将裁剪完成的玻璃片或瓷片素材，以平贴的方式按压于坯体上。按压时让素材陷入灰泥内，借由四周灰泥的包覆固定于坯体上，并轻轻敲击，消除黏合面的空隙。

这种技法应用于面积较大或平面的坯体上，如人物的躯体、花草的主干及建筑物的主体等。

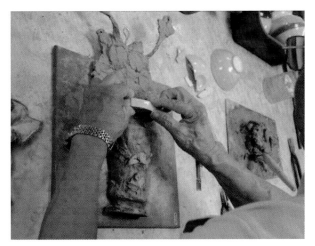

平贴式

3.剪黏施工流程。

在施作前有几项前置作业须做好准备。屋顶剪黏的施工位在屋脊处，属于高空作业，需搭设好脚手架。以前是使用竹架搭建脚手架，容易受气候影响而变形，现多用安全系数高的钢管脚手架，由庙方搭设或是自行搭设。有屋顶翻修工程进行时，需等屋顶翻修完毕后剪黏匠师才能入场施工。一般工地现场除非屋瓦翻修才会搭设临时遮雨棚，露天的工地现场容易受气候影响，台风天或下雨天便无法施工。如果因工程需要而准备灰泥，须先行养灰，至少静置一个月。

（1）开工前准备与骨架组立。

匠师依合约内容绘出图样，或是标示出剪黏施工的位置，并配合实际施工空间作调整。接下来就是用铅笔或是炭笔在施工位置标示出大概形状，再依现场状况作调整。剪黏施工前都须以钢筋、铜线、龟甲钢、木板等制作主要骨架并安置

于剪黏施工的位置，增强所制坯体的强度；再依图样上的花饰形状用铁丝做出骨架用以支撑，各骨架间环环相扣，才不会松动脱落。若剪黏坯体较大，可以用板瓦、红砖作为填充材料。

养灰桶

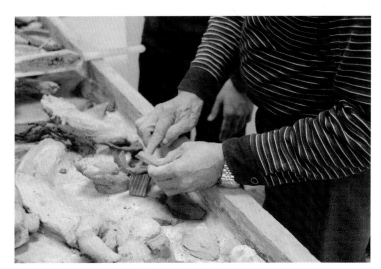

用瓦片塑造坯体

（2）坯土备料与粗坯制作。

坯土的备料制作与骨架的组立可同时进行，意即灰浆会在骨架组立进行时完成调配的工续。灰浆使用的材料主要是石灰、棉花（麻）、水泥等，匠师也会加入海菜粉，减缓其干缩的速度，并增加黏性，好附着于铁丝骨架上，延长使用时间，而不会浪费材料，这些配方都是依照工程需要来决定的。坯体用料并不全是水泥，而是会掺入一半以上的石灰，来增加体积，减少水泥使用量，可以降低成本。石灰加水就可以马上使用，但是泡过一段时间，经过养灰工续的灰浆

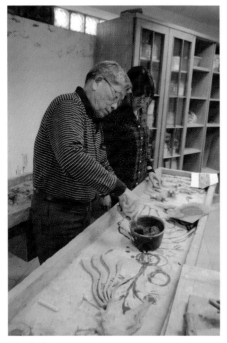

调配灰浆

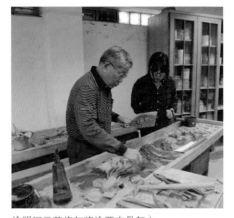

徐明河示范将灰浆涂覆在骨架上

比较好用，触感比较有黏性。一开始打粗坯需要大量投料以增加体积，即刚开始以增加体量为主。灰浆混合搅拌完成后，趁其未干时将之涂覆在骨架上。再来就是要靠匠师的经验和

技术，运用塑形的技巧，配合骨架，塑出坯体形状，这时形状已大致完成。之后再配合作品整体的比例和构图来进行调整，调整到和设计图大致吻合为止。

（3）裁剪玻璃或瓷碗，准备素材粘贴坯体。

承接庙宇工程时，主要的使用材料是彩色玻璃，玻璃材料的准备，是向工厂直接购买。工厂依需求加入色料，吹出玻璃球，再行敲碎，以称重的方式贩售，价格便宜，其成品颜色鲜艳又有瓷碗片般的弧度，厚度薄好割好剪，施工难度低。但因其本体材质的限制，容易破碎。匠师在坯体未干时，一手拿着玻璃片，一手拿着玻璃刀，割一片就插一片，施工速度快。近期为了满足古迹修护工程的需要，恢复使用瓷片为主要素材的制作方式。瓷碗是特别请工厂生产的碗壁较薄的碗，比较好用来切割出所需的形状。作法是先把瓷碗平均剪成四片，再剪成施工需要的形状。我们一般都预先在施工前先照设计图敲剪出大量重复性高的瓷片，只有少部分形状特殊的必须到现场去裁剪，以节省施工时间。裁剪瓷片时，需要把凹凸不平的边缘修整圆滑，再来就是趁坯体未干时将素材插入，调整到符合设计图的形状。

用于制作瓷片的彩色碗

（4）背景与细节修饰。

剪黏匠师们最后修饰所使用的彩绘颜料，其调配方式为色粉加石灰。彩绘是剪黏最后的修饰过程，常见的戏曲人物的面部表情、体态色泽，均用彩绘来加强，凸显戏剧效果。不管是水车堵或是排头，每一幕作品的气氛营造，彩绘起到了重要的作用。所以彩绘往大了说可以用在背景的绘制上，往小了说可以用于人物细节，如盔甲的甲片、袍服上的花纹、人物面妆等，都需要彩绘来修饰，才能达到逼真的效果。

彩绘不只用在剪黏的最后修饰上，如果庙方经费有限，经费只够规划屋脊面的装饰带，其他空白处没经费使用瓷砖铺设，就会在壁体未干时，用"螭龙惹草"彩绘或施以平涂技法用作装饰，再和壁体一起干燥，色彩比较牢靠。当庙方经费充足时，会挑选更为耐久的材料作为背景或空白处的装饰，如马赛克。马赛克相比彩绘，既坚固耐久又不会变色。因为彩绘颜料中掺有石灰材料，经过七八年颜色就会变暗，变得不好看。虽然材料上有进步，但是对彩绘技艺的传承造成不良的影响。

采访中徐明河向笔者讲解屋脊剪黏的施工

徐明河调试用于切割瓷片的玻璃刀

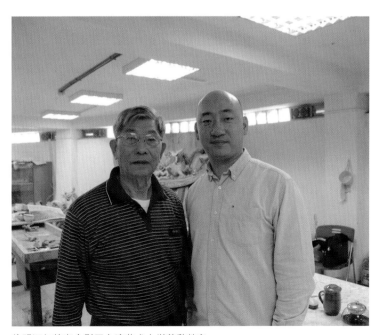

徐明河与笔者合影于台湾艺术大学剪黏教室

学徒简介

按照收徒顺序排列：

1.徐明窓：徐明河的弟弟，与其相差3岁。徐明窓入行的契机是想自己创业，却没有资金与技术，而徐明河独立承接项目时，缺少人手，就拉他入行。徐明窓跟在徐明河身边工作很久，是固定班底之一。

2.张运宾：徐明河表弟，两人相差9岁，其母为徐明河父亲的妹妹，家住新北芦洲。张运宾小学毕业后，通过妈妈引介入行当学徒。

3.庄国霖：家住桃园市观音区保生村，初中毕业后借由亲戚的引介入行。

4.向华双：家住桃园市观音区大潭村，为徐明河邻居家的孩子，初中毕业后入行当了学徒。

5.林文斌：苗栗县后龙镇人，其父是徐明河承接苗栗庙宇工程时认识的朋友。林文斌高中毕业后没有继续念书，由父亲介绍入行当了学徒。

6.谢浩国：是徐明河最晚收的徒弟，为桃园市观音区保生村人。谢浩国是徐明河祖父兄弟的孩子，早年入赘所以不同姓。中学毕业后直接就业，于是跟着徐明河学艺。

二、陈世仁："我的作品就是靠架势取胜。"

【人物名片】

陈世仁，别称"矮鼓师"，1951年生于新北市三重区，洪坤福五虎将之一陈天乞的嫡孙。其父为陈天乞长子陈清德，

陈世仁为家中次男，有一兄、一妹及两个弟弟。其现居住于台湾新北市板桥区，目前仍从事庙宇古迹修复中的剪黏工作。1962年，11岁的陈世仁即跟随祖父在各地庙宇学习剪黏泥塑工艺，首作为台北艋舺龙山寺三川殿。耳濡目染下，陈世仁很快便成为陈天乞所倚重的得力助手。他常协助陈天乞灌制剪

陈天乞，陈世仁提供

黏人物用的"尫仔头"，即借由事先做好的偶头模子，预先填入石膏，大量灌铸而成。提前制作好的偶头可以在工地现场安装，大量节省工时。

陈世仁的作品以庙宇剪黏装饰为主，20世纪60年代至70年代多跟随陈天乞工作，包括基隆妈祖庙、基隆开漳圣王庙、淡水清水岩祖师庙、中坜仁海宫、汐止拱北殿、淡水福佑宫、北投关渡宫、大稻埕慈圣宫、桃园景福宫、八德三元宫及中坜义民庙。20世纪80年代以后独立承做的庙宇有台北通化福景宫、石牌慈生宫、北投妈祖庙牌楼、台北陈德星堂、板桥林本源三落大厝及淡水龙山寺等。海外作品有日本长崎孔庙与新加坡双林寺等。

口述人：陈世仁

时间：2017年12月14日

地点：台北市迪化街陈世仁剪黏、交趾陶研习所

我的阿公陈天乞

我的阿公（闽南语，即祖父）叫陈天乞，洪坤福是我阿公的表姐夫。1918 年，洪师第二次应邀来台承做大龙峒保安宫时，12 岁的阿公就跟随洪师从同安来到台湾。阿公到台湾时才正式拜洪师学艺，从在大龙峒保安宫做学徒开始，到承做万华龙山寺时（1925 年）才真正出师。历时七年学艺，阿公成为了洪师身边最重要的助手。

其实阿公的原名叫陈乞，陈天乞是后来改的，改名的缘由说来还有点意思。抗日战争时期，日本人在台湾施行"皇民化"运动，严禁各种民间寺庙进行活动，庙宇的兴建和修葺工程也因此停滞，阿公不得不改行转做其他行业。当时饲养鸽子获利相当高，因此阿公便在三重（现新北市三重区）饲养鸽子。阿公因所养鸽子在比赛中屡获佳绩而闻名遐迩，而当时陈氏饲养的鸽子所戴脚环为天字辈，即"天 xxxx 号"，所以很多人便以"天乞"称之，这就是"陈天乞"名字的由来。

阿公身边有很多同行业的好朋友，他们经常聚在一起。来自泉州洛江的名匠苏阳水和阿公经常在一起喝酒。苏阳水的雕塑技艺了得，据说阿公也向他讨教过雕塑，所以，我觉得阿公的塑造能力应该是源自苏阳水一派的。嘉义的林万有艺师当年来台北时，也常住在我家。小时候我经常听阿嬷（闽南语，即祖母）讲到林万有。

阿公在台湾留下了许多脍炙人口的佳作，他的作品多分布于台湾中北部，其承做的寺庙有台北北投关渡宫、台北松山慈祐宫、桃园中坜仁海宫、桃园景福宫、台北艋舺龙山寺、台北清水岩、台北霞海城隍庙、桃园寿山岩观音寺、桃园八德三元宫、台北大稻埕慈圣宫、新北永和秀朗福德宫、新北三重先啬宫、云林麦寮拱范宫、云林土库顺天宫、云林西螺广福宫、台北陈德星堂等。阿公在台湾所传徒弟不

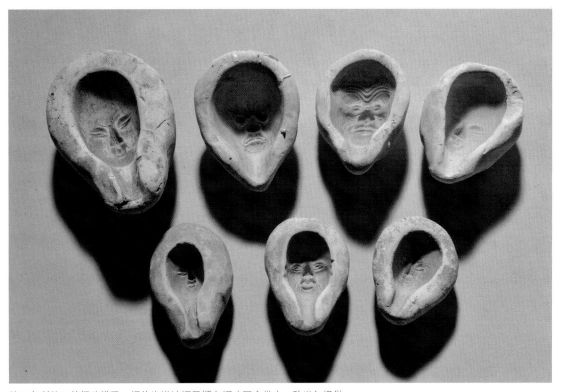

陈天乞所使用的偶头模子，据传为洪坤福早期自福建同安带来，陈世仁提供

少，特别是 1930 年洪师返回大陆以后，阿公作为洪师门下的头手师傅，他更有义务要照顾好洪派门下的各位弟子。他带领师弟们到各地的庙宇承接工程，在洪派的技艺传承方面做出了较大贡献，也为台湾的剪黏与交趾陶的人才培养贡献了极大的心力。坊间也有很多人自称是我阿公的弟子，但就我所知，正式入室的徒弟只有陈清富、邱重义、杨瑞吉和我陈世仁四名弟子。陈清富、邱重义和我，都是一开始就跟阿公学艺，拜师时间差不多间隔 3 年，杨瑞吉原来是我二叔陈清富的弟子，他是后来才转为拜阿公陈天乞为师，学艺时间最短。

艰苦学艺

1963 年左右的台湾，经济刚刚开始复苏，台北出现很多工厂，很多人小学毕业后就去当工人。当时我的父亲（陈清德）在家里办了一个加工被服的代工厂，那时候家里很忙，所以我从小就得帮家里干家务活。

我 12 岁时，应该是小学五年级下学期。有一天老师在班上说："如果有同学要去当学徒的，可以去了，就可以算是毕业了。"当天回来我就跟妈妈说想去当学徒。正好当时阿公刚开始做台北万华龙山寺的工程，妈妈跟阿公说我想当学徒，阿公同意了。当时的我就像一只被关了很久的鸟儿，笼子一打开，飞得比谁都快。我去龙山寺工地，半年不回家，也不想家。

我是陈天乞的孙子，在家里他是阿公我是孙，在外面他是师傅，我是徒弟！阿公对待所有的徒弟都一视同仁，对我不但没有多照顾，反而更加严厉。我跟阿公一起住在工地，

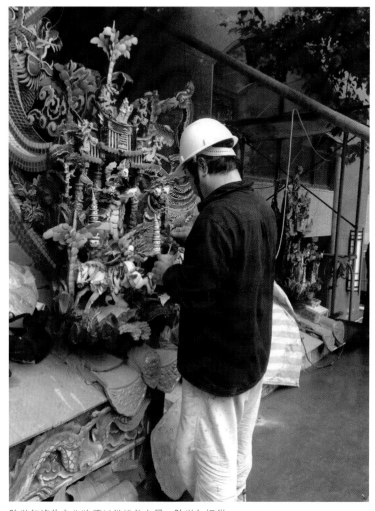

陈世仁施作台北陈德星堂排头布景，陈世仁提供

当学徒一开始就是要帮忙买菜、做饭。我平常有时间便要学着剪瓷片、剪龙鳞片、剪鸟毛、剪狮子毛、剪鱼鳞等等，大概学着剪了两年时间。

阿公还经常让我们学习画画。他拿一张画好的草图给我们，让我们每天晚上练习 30 遍，在一张 3 寸宽 3 尺长的纸上，画一些简单的图案，比如葫芦、卷草、八宝等吉祥纹样。那个年代，纸张比较贵，也比较缺纸，那怎么办？因为工地上

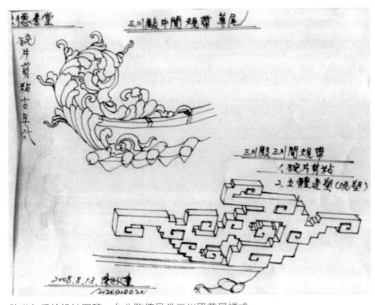

陈世仁手绘设计图稿，台北陈德星堂三川殿草尾样式

每天用水泥，就会留下许多空的牛皮纸水泥袋，当时一个袋子可以卖2元（台币，下同），有人来收。我为了练习画画，就把水泥袋偷偷收集起来，每个水泥袋大概可以剪50条这种尺寸（3寸宽×3尺长）的纸。后来觉得剪水泥袋太麻烦了，年纪大的工友教我，去玻璃店裁一块这个尺寸的玻璃，然后把师傅的原稿压在玻璃下面学着画。我就这样临摹着画，画完用布擦掉，一遍又一遍地练习，我发现这样学得更快。

1966年，我15岁时跟着阿公到日本长崎修孔庙。我那时候还只是学徒，但已经会做一些简单的花鸟造型了，当时一起去的还有陈清河（陈世仁三叔）、郭秋福（剪黏名匠郭天来之子）、杨瑞吉和朱朝凤的一位张姓徒弟。我们六个人一起，大概去了有半年以上。修复长崎孔庙的前后殿、厢房、龙柱（洗石子工艺）等。当时用的玻璃剪黏材料、工具等全部从台湾空运过去。我们在日本的工钱是按整个工程的承包费用算的，回来后我分了8000元，阿公把我的工钱拿给我妈，

妈妈只给了我200元。我记得当时8000元台币在台湾差不多可以买半套房子了。

学徒时期干活很累，有时候我们也会偷懒。有一回，师兄弟们集体逃工被阿公打了，那是在做桃园八德三元宫时。那时候的工人有杨金盾、杨瑞吉、张添发的徒弟李天路等。那时候阿公去莺歌烧尪仔交趾陶。当时台湾正流行斯诺克，师兄弟们就趁阿公不在时跑出去玩。庙方的人有意见了，就找到阿公说你的徒弟都跑光了，没人在干活。阿公回来后很生气，第一个当然是先打我。

初出茅庐

阿公年纪大了以后就基本没做工程了，他的工程大多交给我做。我到26岁时才真正开始独立承包工程。我承接的第一个项目是在1977年，做基隆七堵的陈氏家庙。当时经一个做泥水工的朋友介绍，承包陈氏家庙的泥塑、剪黏和彩绘

笔者与陈世仁合影

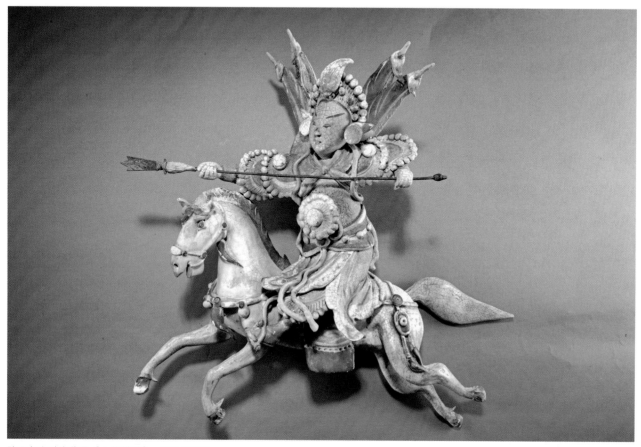

陈天乞交趾陶作品《人物带骑》，陈世仁提供

项目。谈工程时，出资的头家（闽南语，即老板）直接说："我预算 28 万，你看看能不能做？"我当时没经验，立即答应了。

因为对油漆工价格不了解，我用摩托车把油漆师傅许连城载到工地，让他帮忙估价，许说油漆工钱大概 28.5 万。我听后就傻眼了。当时恰逢许连城和庄武南在工地对场竞技，我随即跟庄武南也说了工程的事。庄武南和我赶到工地现场，庄武南的报价是 11 万。我当时算了一下，这单工程我大概可以赚十几万（包含我自己做剪黏的工钱），所以后来这个工程的油漆就由庄武南做。当时师弟杨瑞吉帮我做了两个月，

我给他的工钱是一天 500 元，最后我　共付了他两万多元的工钱。

跟着阿公做工程时，剪黏作品的题材基本都是阿公决定的，阿公会跟我们说清楚每个部位要做的内容。有些庙方会有题材方面的要求，这主要看庙里供奉的是哪位神明。剪黏作品的样式也要事先定好，比如屋脊上的龙，表现的是"双龙戏珠"还是"双龙拜塔"的主题，龙的形态是翻身龙还是直行龙，这些都要事先在合同中约定好。

其实我们做剪黏的师傅，每个人制作的习惯都不一样，

比如抹灰的动作会有不同，黏瓷片时从哪一块开始黏也不一样。一样的施作主题，下手不一样，工序不一样，完成的形态也不一样。阿公与其师弟张添发、姚自来、陈专友、江清露五人被业界尊称为寺庙陶艺与剪黏泥塑界的五虎将，师承洪坤福。当年由于匠师爱护名声，用尽自己最大的力量去完成作品，常常赔钱也不计较，做出了许多精品。五虎将虽然都是师承洪坤福，但各有特色，内行人一看即可分辨。例如，张添发所做的武将人物的头部比较大，江清露的人物架势很好。一般来说，文戏的人物比武戏更难做，武将只要姿态明显，手中所持武器角度正确即可，但文人或仕女的姿势变化微小，只在举手投足之间见真章，人物的表情与姿态表现不容易。再比如，陈天乞做的马腿特别长，陈专友做的马腿就圆滚滚的；陈天乞做的马脚都是伸直的，陈专友做的马脚都是弯曲的，所以你看到马脚弯起来的造型就不会是陈天乞的作品。这是由匠师们的造型习惯所产生的作品特征。唐山师傅说过一句老话，"同馆不同师傅，同师傅不同手路"（闽南语），意思就是说同一个武馆出来

的是不同师傅教的，同一个师傅教的徒弟，他们的套路也不一样。有时候每个人的欣赏角度也不一样。阿公说："只有合主人意，才是好功夫。"（闽南语）意为只有做出让主人满意的作品，才称得上是好功夫。

在台湾唯一没有进步的就是我啦，我这一套跟50年前做的一样，是最传统的东西，是我阿公陈天乞的老套路。

我的剪黏工艺特点

剪花师傅一定有三套功夫，不然就不算合格的剪花师傅。这三套功夫即第一要会做剪黏，即传统的碗片剪黏，玻璃剪黏是后来才出现的；第二就是要会做交趾陶；第三是会做灰

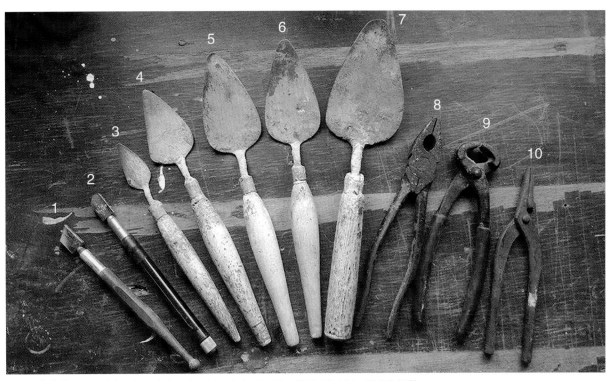

陈世仁的剪黏工具，从左至右：玻璃刀（1~2）、灰勺（3~7）、钳子（8~10），陈世仁提供

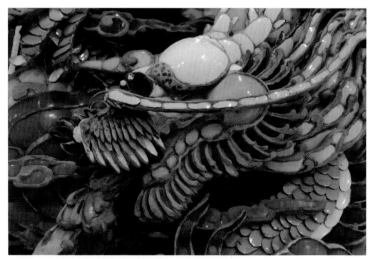

留灰缝工艺，台北陈德星堂正殿内龙堵局部

塑，福建那边叫堆灰。剪黏与灰塑的特点：一种是打坯，然后贴碗片，就是剪黏；另外一种是直接打坯，即为灰塑。

我觉得其中交趾陶是最好做的，因为现在做交趾陶只需要会雕塑就行，调釉药和上釉都是别人做的。其实做我们这行当的人，通常是你的釉色很厉害，你就会比较强调作品的釉色；像我们家族的作品比较厉害的是架势，所以我一般就不讲釉色。台南的叶王，他厉害的地方就在于作品的釉色。匠师的心态就是这样，我哪方面厉害就注重强调我的厉害之处。

我们台湾有很多剪黏师傅，我不是最厉害的，但是我有我的风格，就是最没有进步的那个风格啦！我只是把阿公说的那一套领悟以后，就继续做传统的那一套。俗话说同行便是冤家，我的剪黏就是在架势上取胜。

"留灰缝"和羽毛"斜插法"这两个技术是我做剪黏的特色。先介绍一下留灰缝工艺：就是每一片瓷片旁边都用灰泥包住，这灰泥也不是随意乱包的，要讲究方法。这样做的好处是，如果瓷片损坏或掉了，黏的痕迹都还在，以后修复

时可以很清楚地知道瓷片原来的位置。潮州派的工艺则不一样，他们通常是采用瓷片相叠的做法，叫"不见灰"。

我很多东西是不用剪的，是直接用割的，割完便直接插上去，这样可以节省一半的时间。用玻璃刀割瓷片就很简单，先把瓷碗敲破，然后根据瓷片形态割出羽毛形状。以前没有用玻璃刀，敲三块碗也找不出十块像样的瓷片，就是老师傅也没那么厉害啦！那样就很浪费材料。比如做羽毛，大部分人是割好后再用钳子修形状，但我不用，我是直接割。插羽毛瓷片是要有技术的，我们叫作斜插法，是把每一片羽毛转一个角度斜插，让人只看到瓷片的侧面，这样就会使作品的羽毛看起来更薄更细，更有层次。我为什么这样做呢？要剪这个羽毛很啰唆，我没有那么多的时间和耐心。一天工钱3500，我割一割，一天的工钱就省下来了。当你一个人做工的时候，你就要想出更有效的赚钱办法。

但是制作龙的鳞片就非剪不可了，龙鳞如果只是割完就直接插，做出来的效果就不好看了。龙鳞也是先用割的，割

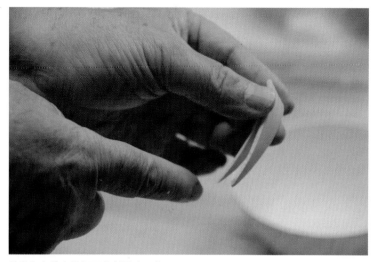

陈世仁向笔者讲解示范斜插法工艺

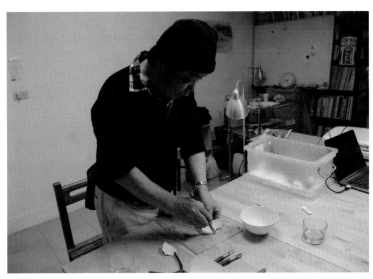

陈世仁向笔者示范用玻璃刀直接割碗片

出一个基本形状，然后再修剪。鳞片修的时候不一定要修得很圆，修出个钝角就行，可以在插的时候调整。你如果只修一边也行，另外一边插进灰泥就被遮盖掉了。但往往只剪单边到头来只会苦了自己，因为插瓷片的时候就要很注意每一块瓷片的形状，每一片龙鳞不一样大，当你插龙鳞时再修形状就会增加很多工作量，所以不如所有鳞片一次性两边都剪好。插龙鳞的方式有两种，一种是直接插，鳞片与鳞片之间留有灰缝，但这种方式不是正统的，而且用这种方式制作的龙的动感不够；另一种是传统的插法，即一片一片重叠地插，从龙的尾巴开始往龙头。碗底圈足部分通常只能用来做树干或者树干上的树瘤部分，可以表现树的枝干形态。

瓷片剪黏的施作口诀

小时候，阿公跟我们说过很多口诀，当时不懂事，觉得他很啰唆。我现在仍记得很多，比如要做一条龙、一只凤或一枝花都有口诀，背口诀容易，但是要融会贯通就比较难了。我在这个行当做了几十年，到四十几岁才顿悟阿公当时跟我说的这些口诀和技法上的诀窍。阿公常说做动物要有小白点。比如花鸟堵，你仔细看每一只鸟的眼睛，都有一个小白点，没有这个白点，这只鸟就是死的。小白点一加上，鸟就活了，这就是我们说的动物的精神所在。花草剪黏讲究内枝外叶，这个技术就像现在我们讲的镂空雕刻，这样做出来的花草才有活力和层次感。

还有以下几句常用的口诀：

（1）啼龙笑凤凸额狮。

这是艺人们制作瑞兽剪黏的口诀之一。意思是施作龙凤时，首要强调其口型，龙口微张，凤凰则为柳叶眉且嘴含笑意，才能掌握其神韵；做狮子时，要注重突出其额头，以表现狮子的威猛。

（2）武将有骨节，文官如铜钟，小旦像柳枝，三花要巧气。

这是艺人们制作人物剪黏的口诀。意思是做武将要突出骨架，显示其威武神勇；施作文官则要如铜钟状，下身要宽而稳重；施作小旦人物，身体要如柳枝般轻柔；施作三花（丑角）则要表现其狡黠、滑稽之感。

（3）花枝不是番薯藤。

这是制作花草树木剪黏的口诀。意思是施作树枝伸展的形态应有其序，不能像番薯藤那样散乱。

瓷片剪黏的施作工艺及特色

台北的陈德星堂①算是我近年来的代表作。这个工程我一个人做了5年，最后半年找人来帮忙安装。整个工程总造价4300万台币，我只做剪黏部分，其他泥水项目由我监工。剪黏部分造价一共600多万台币。下面就以陈德星堂为例，介绍一些部位剪黏施作的工艺特点。

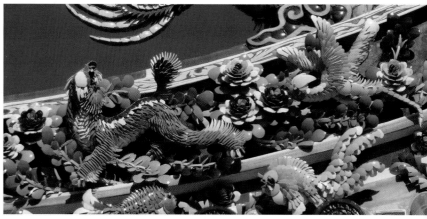

陈德星堂三川殿正脊上的花鸟走兽

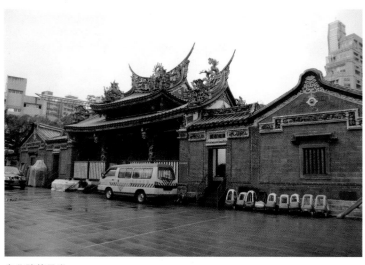

台北陈德星堂

1.正脊走兽题材的施作。

古建筑正脊上装饰通常为花鸟走兽的题材，物件比较多、比较密集，我们就要考虑作品的大小比例，最重要的是要考虑地面观赏者与作品的距离和角度。比如陈德星堂三川殿正

脊上的剪黏，狮子与大象的大小都超过脊堵的高度，这样可以让在地面参观的人清楚地感受装饰物的姿态与动感。脊堵下细长的含灵堵也装饰了金鱼、鲤鱼和寿桃等剪黏，作品体形硕大，这个部位空间又比较狭长，如果要让观赏者能够在远距离看清动物的形态，作品施作的时候就必须考虑超出空间的效果。

2.排头剪黏作品的施作。

陈德星堂三川殿屋顶上八个垂脊，垂脊上端有卷草或团花的大型剪黏装饰，垂脊的前端则有八组排头戏曲题材装饰，排头在庙宇屋顶剪黏装饰中极其重要，其与地面观赏者的距离较近，多数为热闹的戏曲场景，戏曲人物姿态生动，常成为人们品头论足的话题。

排头剪黏作品的施作步骤如下：

（1）确定人物数量。剪黏作品有三童（指三个人物）、五童、七童、九童，甚至十三童的规格，陈德星堂三川殿正

①陈德星堂：始建于清咸丰十年（1860年），原址为台北市中心地带，1912年被日本人强行迁建大稻埕至今。迁建至今一百余年，由于梁枋腐朽，丹青剥落。该建筑屋脊剪黏及彩绘虽经历数次整修，但不同匠师的修补水准不一。2007年由台北市文化部门筹资整修，聘请陈世仁先生施作三川殿、正殿、过水廊等部位的剪黏及彩塑工程，2011年完工。陈德星堂是台湾古迹修复的经典成功案例，各方面匠师通力合作，修旧如初，尤其在屋顶翘脊、瓦作、剪黏和泥塑方面的修复更是令众人称赞。

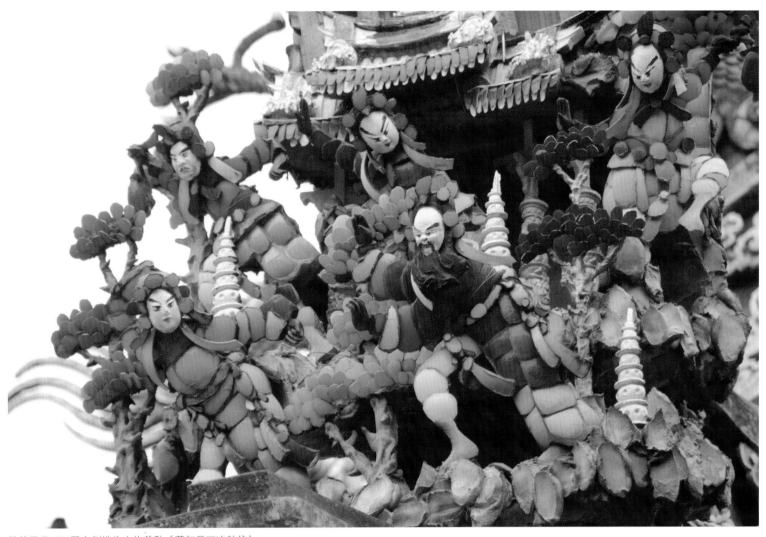

陈德星堂三川殿左侧排头人物剪黏《萧何月下追韩信》

脊的《郭子仪拜寿》为九童人数规格，如果剪黏中有人物骑马便称为"人物带骑"，"带骑"剪黏比单独的人物制作难度高，成本也较贵，三川殿正脊正面的两个排头，是表现武打的场面，采用"三童两带骑"的规格，其余六个排头皆为五童的规格。

（2）确定施作的戏曲剧目。庙宇的装饰多带有忠孝仁义的教化功能，祖厝祠堂更希望能福荫子孙、世代绵延、飞黄腾达。中国历朝历代有许多著名的戏曲剧目，利用剪黏的手法将剧目中最经典的一幕呈现出来，是剪黏师傅的拿手好戏。

（3）人物及走兽坯体施作。以铁丝及瓦片制作主干，抹

上灰泥塑造出人形马体，留待下一步瓷片剪黏的施作。本步骤对作品的身体比例、动作架势有决定性作用，不能马虎，一定要由经验老到的师傅制作。

（4）瓷片剪黏的施作。人物衣着中袖子、衣摆等处的结构复杂，需要考量瓷片的弧度，剪取适当大小的瓷片来粘贴，各种颜色的搭配也是一大学问。

（5）排头的配件制作。排头上除了人物、走兽外，也需要布景和道具。比较正式的配件是亭景和龙柱，基本的配件是山景、树木、栏杆，比较特别的还有表明门派风格的标志，我们洪坤福派剪黏的标志是馒头塔。

（6）屋顶施作。在屋顶的垂脊端立上排头的底座，将配件、剪黏人物合理配置，使地面观赏者能一目了然地看出戏剧的内容，呈现出高度的戏剧张力，从而达到教化的目的。

3.三角堵的剪黏施作。

屋顶左右两侧垂直于正脊的屋脊称为垂脊，亦叫作规带。传统庙宇的垂脊沿着屋顶逐渐下延再慢慢挑高，其侧面形成一三角形的立面，这个空间也变成剪黏装饰的重要一环。该空间叫作三角堵，由于三角堵的面积通常不大，再加上位于侧面并非

视觉观赏的焦点，所以一般以简洁的花草剪黏装饰为主，但有时候也会加饰堵头，作为堵面的边界收口。

陈德星堂一共有十六堵三角堵，我皆采用三朵花和一个螭虎堵头加以装饰。其中花草题材以瓷片剪黏施作，螭虎堵头则以泥塑的方式呈现。数量庞大的瓷片剪黏花朵及泥塑螭虎堵头都是事先在地面上制作好，待屋顶的垂脊成形后，先装置堵头，再施作草径，然后粘上瓷片花朵，最后彩绘螭虎堵头，才算完成整个三角堵的剪黏装饰。

4.正脊、垂脊卷草的施作特点。

特色一：壮硕的骨干。

卷草是台湾地区闽南式庙宇屋顶最基本的装饰，目前各

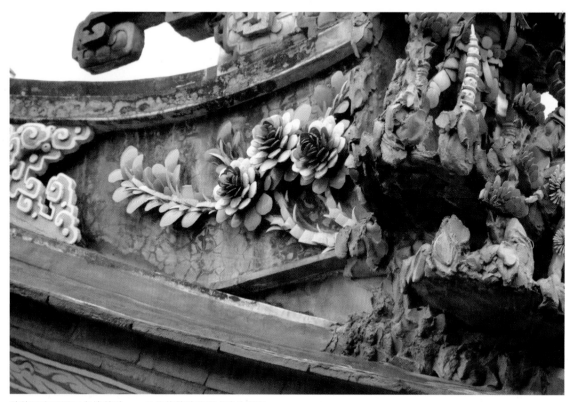

陈德星堂正殿三角堵剪黏——三朵花剪黏和螭虎堵头泥塑

陈德星堂正脊、垂脊卷草半成品，陈世仁提供

处庙宇所见之卷草，已有固定的形式，瓷片剪黏的成品相似度很高，甚至有工厂用模具大批量生产淋搪卷草产品。我在陈德星堂三川殿正脊、垂脊上的卷草作品，全部采用传统的瓷片剪黏施作。这种卷草的坯体，呈现的是植物壮硕的体态，旺盛的生命力。坯体的主体骨干粗壮有力，骨干两侧茂盛齐发的嫩芽，粗细交错，会给作品整体增添华丽细致之感。

特色二：留灰缝的技法。

三川殿屋顶整修前的卷草剪黏作品，是以瓷片边缘相叠加，碗片尖端突出于坯体外的方式来呈现，这是目前古迹庙宇卷草剪黏最常见的施作方式。而我是采用留灰缝的传统瓷片剪黏形式来做，以灰泥包覆整个瓷片边缘，虽然这样的施作手法较为繁琐，但是瓷片的牢固程度较高，此乃祖师爷洪坤福特有的手法。目前人物走兽剪黏仍留有不少早期留灰缝的作品，但卷草剪黏已经非常少见此类手法了。

特色三：七彩的配色。

配色是一门有趣的学问，卷草主干通常配以一节节不同颜色的茎秆，我采用的是红、褐、橘、黄、草绿、水蓝及靛蓝七种颜色的瓷片来搭配。卷草主干上的茎叶灰缝需再涂上颜色才能完全呈现出它的弧度。但是外展的嫩芽只能修饰瓷片的边缘，需保留灰泥的粗边线，这样才能突显嫩芽一节节不断延展的形态。

特色四：细致的泥塑嫩芽。

在壮硕的卷草主干的内侧或外侧，原来已有了卷曲的泥塑细嫩芽，完成主干七彩瓷片剪黏后，在瓷片上面再增加一些或细或粗的泥塑嫩芽。在不同颜色的茎节之间，配合卷草的弧线，伸展出更多的嫩芽，除了强化生机勃勃、绿意盎然的意象外，也加深了卷草的立体层次感。

5.动物造型剪黏工艺。

（1）鹿的剪黏施作。

我做的梅花鹿，脚部的关节皆以独立的瓷片呈现，小腿与大腿的肌肉大小须合理，腹部与胸前平贴的瓷片之间，插入羽毛状的瓷片，回转的颈部则以小碗片呈现皮肤的褶皱。

《梅花鹿》，陈世仁作品

鹿角、脸部、嘴与眼睛的拼贴要相当细致。鹿身要用大瓷片粘贴，腹部与胸前采用白色的大瓷片斜插，插的角度大才能露出明显的缝隙。大腿处使用的瓷片则要体现出有力的跳跃感。

马匹的做法和梅花鹿的做法一样，瓷片间没有灰泥接缝，大的瓷片可以表现肌肉的美感。大象的贴法则与鹿、马不同，瓷片间须留出灰泥接缝，因为大象的皮肤粗糙且多褶皱，故以瓷片间的灰缝加以表现。另外，梅花鹿如果不以大片瓷片平贴的方式呈现的话，也可以采用鬃毛的方式呈现。剪裁大量的鬃毛瓷片要耗费掉大量的时间，但其优点是不需要考虑

碗片的大小弧度。相对的，大片瓷片平贴的方式可以避开剪裁耗时费工的缺点，但如何合理依大小及弧线选取、修剪瓷片，便要考验施作者的功力了。

（2）金鱼的剪黏施作。

金鱼寓意"金子"，在民间是财富的象征，其作为常用的装饰题材而受到广大民众的喜爱。金鱼的造型特色是多条不规则的尾巴，闪耀飘动的鱼尾总是为观赏者带来愉悦的心情。我做的金鱼一般比较硕大，通常头尾长度超过30厘米。施作时要先做白色衬底的鱼鳍、鱼腹和鱼鳞，然后用不规则

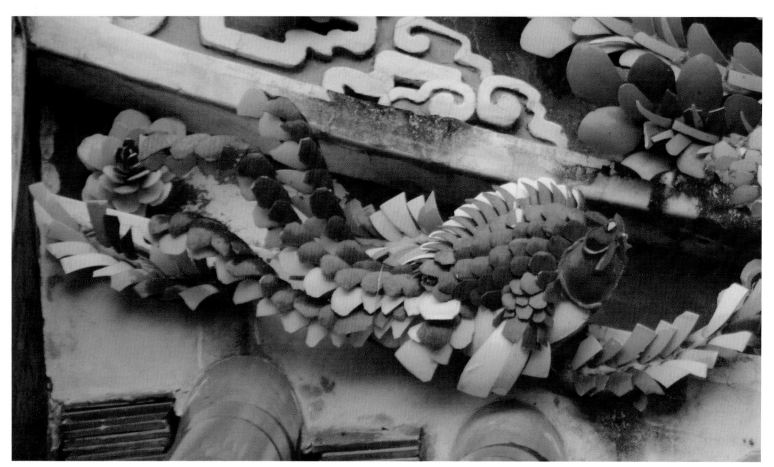

《金鱼》，陈世仁作品

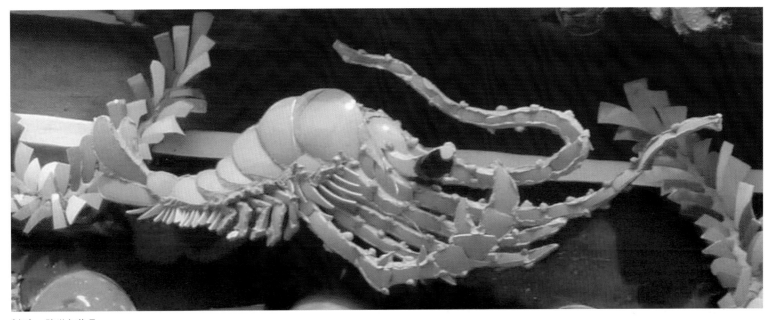

《虾》，陈世仁作品

的各色瓷片做金鱼尾巴，瓷片斜插入灰泥底部。由于鱼尾瓷片接触灰泥坯体的面积较少，未来在屋顶上被风吹雨打就容易剥落，所以须以灰泥包裹鱼尾处瓷片一侧的边缘，起到加固的效果。大片的上鱼鳍制作也采用大角度斜插入泥的方法，鱼头部位的剪黏由两大片彩色瓷片组成，白色瞳孔点缀在黑眼珠之上，眼珠置于两块彩色碗片的接缝间。

（3）虾的剪黏工艺。

虾与螃蟹都是甲壳类动物，皆有隐喻读书人高中"科甲功名"之意。我制作的虾坯体可呈现长长的虾须轻轻地随着水流漂动弯曲的状态。我采用最大的瓷片作为虾头部位剪黏材料，头部附近有数条长须和众多密集的短须，长须瓷片粘贴的边缘，用灰泥作点状装饰，能产生律动感与力量感。虾的身体，我顺着瓷片的弧度采用高低层叠的手法制作，能够呈现虾的自然姿态。虾身底部位置以白色尖锐的瓷片制作游

泳足，正好与绿色圆润的虾身形成强烈的对比。

陈天乞弟子资料

陈清富，陈天乞次子，陈世仁二叔，1928 年生，已故。1960 年开始向陈天乞学艺。1983 年承接台北大龙峒保安宫整修工程。在新北市树林区镇南宫大型立体圆雕《神马》上仍留有"承造人陈清富"的落款，庙方捐献芳名录中亦留有其名。

邱重义，生年不详，现居于新北市三重区。原为陈清德（陈世仁之父）家中的员工，于 1960 年至 1962 年间改向陈天乞学艺。

杨瑞吉，生年不详，别名"阿西"。其为陈天乞弟子中年纪最小的，学艺时间亦较短。1982 年，在台北龙山寺修护工程中，杨瑞吉负责屋顶的剪黏施作部分。

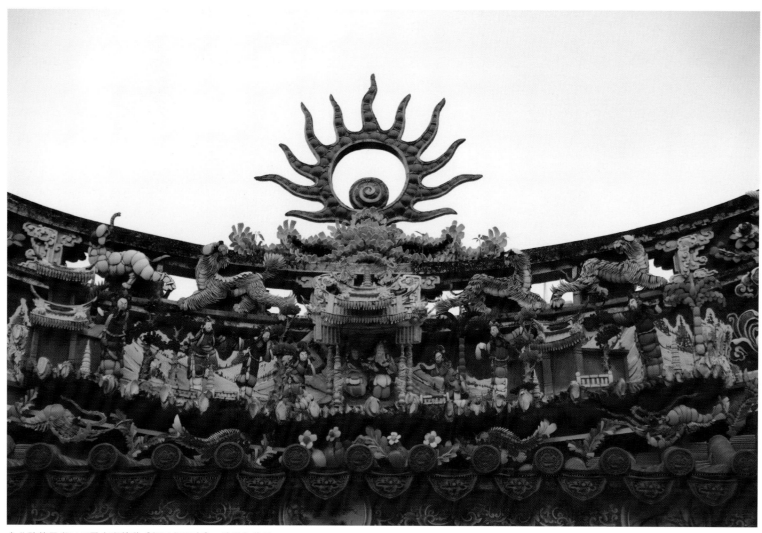

台北陈德星堂三川殿中脊剪黏《郭子仪拜寿》，陈世仁作品

三、王保原："我这一生注定是做工的命。"

【人物名片】

王保原，生于1929年，台南佳里人，乳名庆原，人称"保原师"，为何金龙一脉第三代传人。王保原19岁时向父亲王石发学习彩绘，后跟随父亲一起承接了台东天后宫后殿的彩绘工作，由此进入建筑装饰行业。王保原刚开始大部分承接的是民宅的彩绘工程，累积了丰富的彩绘经验。佳里兴震兴宫完工后，王氏自谦彩绘技术不够专业，比不过台南的画师们，便开始专注于承做寺庙剪黏工程。

王保原的剪黏技艺传承了广东普宁何金龙师傅的精髓，在人物壁堵的制作上尤为突出，作品工艺精湛、栩栩如生。其作品多分布在台南一带，在寺庙作品方面有柳营茅港尾观音寺、六甲赤山龙湖岩、将军苓子寮保济宫、佳里金唐殿、柳营果毅后镇西宫、佳里兴震兴宫、白河福安宫、佳里番仔寮应元宫、佳里宁安宫、新营上帝爷庙等。王保原所传徒弟有蔡根富、吕兴贵、杨胜波、黄幸雄、刘水藤、苏荣忠、吴益、苏金亭、蔡贤瑞等。2011年，王保原被认定为台湾地区年度剪黏泥塑技术文化资产保存技术保存者。2012年，第一期"王保原剪黏创作传习工作坊"于台南萧垄文化园区开班，至今已举办了六期。

口述人：王保原

时间：2017年12月16日

地点：台南市佳里区光复路王保原家中

初出茅庐

我们家祖籍在福建泉州府同安县白礁社。祖先王北枢来到台湾后在萧垄社（今为台南市佳里区）兴建祖厝，就是现在所在的这座红砖厝，传到我是第五代。王家第三代，也就是我的阿公王闹典（1869—1937）是一位木作匠师，在我出生那年，阿公替我算过命，说这孩子将来是"做工的人生"。父亲王石发在我才几个月大时，就跟随剪黏名匠何金龙前往大陆学艺。

我的父亲王石发，字松云，又字太原。父亲从小喜爱绘画，7岁时就学会煮桐油、调配颜色与油漆等手艺，之后画过照相馆布景和做法事的道坛，也曾替著名匠师黄海岱的五洲园掌中剧团绘制过布袋戏台布景。1928年，身为彩绘师的父亲，在佳里金唐殿看到何金龙师傅施展的剪黏手艺，即被

台南佳里王氏祖厝

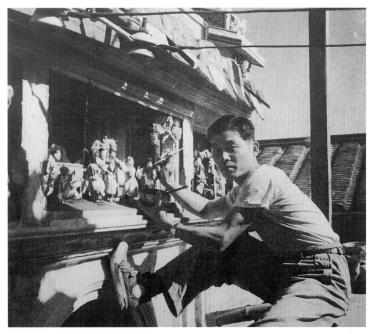

王保原修复佳里金唐殿，1956年摄

深深吸引。何氏比父亲年长25岁，当时他认为台湾被日本人占领，不愿意传授技艺。父亲不放弃，时常跟在金龙师身旁，久而久之，金龙师的态度有所转变。有一回，金龙师开玩笑地对父亲说："你若跟我一起回大陆，我就收你为徒。"父亲随即以习艺为由，跟随金龙师前往大陆，偶尔才回台探望家人。

1941年，父亲从大陆回到台湾。那时占据台湾的日本人实行"禁教政策"，导致兴建或修复庙宇的工作全无。于是父亲在佳里祖厝开起了"制果店"，专门制售糕点饼干。我当时在佳里公学校高等科读书，一边念书，一边帮忙店里送饼干外卖。16岁时，我考入日本人在屏东开设的航空厂，当一名学习修理飞机的少年工。后来父亲身体不太好，制果店

就关闭了，我们家的经济每况愈下。

我当时为了多赚一些出差津贴，自愿申请调到台东机场工作，每日过着被美军空袭的紧张生活。1945年抗日战争结束，我回到佳里，由于战后物资波动，领到的遣散费根本不够支付家庭开支。我劝说父亲到台东农村生活，在初鹿斑鸠地区种植作物，买牛养猪，生活逐渐趋于稳定。一年多后父亲回到台南将母亲和弟妹们带到台东生活。那时小弟王名立由于不适应环境经常患病，于是父亲就带着我到台东天后宫①烧香祈愿请教神明。

在台东天后宫，父亲看到宫内的壁画因美军轰炸而损毁了一部分，便自行购买油彩加以修复。庙方看到后大为惊讶，问父亲："你怎么这么厉害，画得和原来的一模一样？"父亲这才告诉庙方，原来画这壁画的何金龙就是他师傅。庙方遂请父亲接下整座寺庙的油彩修复工程。我也是这个时候才知晓父亲的彩绘技艺。所以从我19岁开始，在台东天后宫，父亲就开始教我炼煮桐油，调配色粉与起稿等，逐渐引燃我对庙宇古建修复工作的兴趣。初学时，我从细工学起，先学着用佛头青（一种蓝色的颜料）照着父亲的画稿描绘出线条来，然后再上色。后来才慢慢学如何油漆、干擦等粗工，渐渐累积了一定的油彩经验，特别是对色料的了解比较熟悉。因此，当时有些水泥漆工厂，就如蓝宝、永崎等品牌，一有新的产品出品，常常会拿来请我试验，作他们的产品顾问。

台东农家生活虽然安定，父亲仍然带着一家人重返祖厝所在的佳里镇。我20岁时，接到回乡后的第一场庙宇工作就是下营茅港尾观音寺正殿与后殿的彩绘。隔年和太太陈樱花结婚后，我便在家里开设"瑞昌艺术社"，专门贩卖镜台、

① 台东天后宫始建于清光绪十六年至十七年间（1890—1891），1932—1933年间由何金龙师傅修复过庙宇。

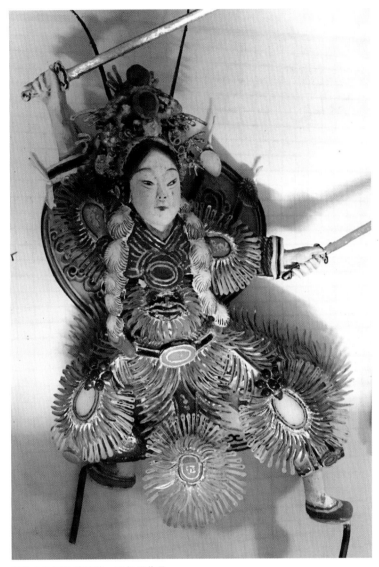

剪黏人物习作穆桂英，王保原作品

时父亲身体不好，不太方便长时间上屋顶施作，我就在父亲指导下边学边做，殿内原有的金龙师作品也是我当时学做剪黏的范本。父亲常常拿着小矮凳坐在步口廊上，边看边指导我练习。金唐殿门堵上的何金龙师傅作品《白虎堂》是我当时最常练习的范本。我照着他的样子，小至人物装扮动作，大至整堵作品景物布局，以及屋宇殿堂作法等都要反复练习。学做剪黏人物就以其中三名主要角色穆桂英、焦赞和孟良为主，父亲在一旁看着，我做的东西要等父亲看过，确认手艺可以了，才能进行整座尪仔堵的施作。有一回，鬃伯（指叶鬃）来金唐殿，看到我面前摆的剪黏尪仔，就问我："你怎么把金龙师的作品拿下来了？"鬃伯居然把我临摹的作品当成金龙师的原作。据说后来他们几位老师傅还在一起开玩笑说："王保原这小子不得了，如不把他捏死，以后我们都没饭吃了。"我当时刚刚正式接触剪黏，习作成果到了可以以假乱真的程度，可能是祖师爷赏饭吃吧。

剪黏生涯

修复佳里金唐殿时，我见正殿屋顶上的《双龙戏珠》坯体松散，就打掉重新仿作，在小港间屋面排头上模仿金龙师的风格新作了三尊剪黏人物。还拓宽了前殿入口两侧的大方堵，创作了《白虎关》与《甘露寺》两堵剪黏新作品。

这两堵作品在布局上力求构图完整并相互呼应。我模仿中国传统建筑的风格，整个场景如同民间戏曲中的舞台。题材上我虽然是参考书中的情节，但具体表现上也做了一定的修改。如《白虎关》在《薛丁山征西》一书的描写中，发生地是在皇帝御营的帐篷里，为了呼应步口廊上其他作品，我

天公灯与彩绘玻璃等。后来庙宇的工作愈来愈多，艺术社的生意也就收了起来。

开始接触剪黏是在我27岁的时候。1956年，在佳里金唐殿准备第四次整修时，庙方聘请父亲修复庙里的剪黏，那

台南佳里金唐殿前殿壁堵《甘露寺》，王石发、王保原作品

就将其改成有屋檐的殿堂建筑。此时期男子身型壮硕，女子纤瘦，各种角色均有其脸谱、扮相与服饰，让人一眼便能看出其所扮演的身份，每个尪仔堵里都要有一至两位精心打扮的武将人物，才能丰富整堵作品的画面视觉。尪仔的尺寸十分小巧，要精准把握住造型的韵味才能耐人寻味。

在佳里金唐殿闯出名声后，剪黏工程应接不暇，工作量大增，人手不够，我就开始收徒，先是蔡根富、吕兴贵、杨胜波等人入门学艺，后来陆陆续续收了9名徒弟，帮了我不少忙。

1967年佳里兴震兴宫敦聘我主持修复工作，在保护叶王交趾陶作品的前提下，我增加了几堵自己的剪黏作品。原先震兴宫的前殿步口廊两侧壁堵内空无一物，我在此空间创作了《白虎关》与《范蠡献西施》两堵作品，在前殿空白墙面上开辟两堵水车堵作品《薛仁贵征摩天岭》与《闻太师西岐大战》，以及两堵尪仔堵《白虎堂》和《甘露寺》。

在修复佳里兴震兴宫时，我邀请好友彩绘师傅蔡草如[1]前来作画，他的彩绘作品色彩浓丽、出神入化，非常精彩。我想自己长达二十年的彩绘历练也无法画出如此佳作，便决定不再承接庙宇的彩绘工作。

那段时期，由于传统剪黏费时耗工，新一代的淋搪材料迅速崛起，我在完成佳里兴震兴宫的剪黏作品后，出于对徒弟们维持生计的考虑，便逐渐带着他们营作庙宇淋搪装饰。我曾经在莺歌工厂租窑烧制陶偶，由窑厂提供技术支持，我自己挑选泥土、炼土、捏制陶偶、上釉与土炭烧制。后来还在家里自设电窑，教徒弟们烧制淋搪人物。当然，平时我仍然不间断地做传统的剪黏人物。1981年，佳里番仔寮应元宫的工程完成后，我身体状况不好，便不再承接庙宇工程。60岁后我就极少外出，平常只在家中制作尪仔堵工艺品和淋搪人物。

何金龙派的工艺特点

金龙师的手艺特殊之处在于他会画水墨画，又会做剪黏。因为一般的剪黏师傅多半具有一定的绘画基础，但功底一般，而金龙师具有极佳的水墨画造诣。此外，何氏所作的人物尪仔架势和面相写实，眼神十分传神。以下从视点角度，剪、塑、粘技巧，笔路功夫等方面介绍何金龙派剪黏的工艺特点。

1.何派剪黏的视点角度。

[1]蔡草如（1919—2007），台南知名彩绘艺师，个性低调、朴实，为王保原好友，两人合作修复过佳里兴震兴宫、白河仁安宫等庙宇。蔡草如原名蔡锦添，18岁时跟随舅父陈玉峰研习庙宇彩绘，1943年赴日本东京川端画学校进修，1946年返台，其画作多次荣获台湾美展大奖，从传统画匠转型成为画家，并担任各类美展的评审委员。其庙宇彩绘的特色为纤细且浓丽，作品有台南开元寺、台南大仙寺等。

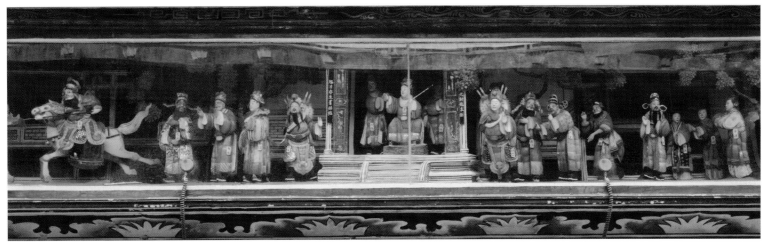

佳里金唐殿前殿水车堵剪黏《演武厅之包拯》局部，王保原作品

就剪黏的技巧表现而言，可大可小、可粗可细，主要依据观赏距离的远近、视点的不同而在做法上有所区别。远观者，像是位于厝顶上的龙、凤、花鸟等大件作品，观赏者需抬头仰视，因此原则上以让人远观仍然能清楚看见作品的造型为主，所以一般剪黏师傅在装饰屋顶时，通常会将作品按比例放大，由头手师傅负责扎骨架的工作，最为注重形体气势的美感，也就是"形"的表现。近观者，例如厝仔堵上的人物、亭景等小件作品，一般多为平视，因此原则上注重的是人物的写实、表情的传神，即是另一种"形"的表现，只是二者的粗、细不同。

（1）仰视的角度。

需仰视的作品位置通常为屋顶的排头、脊堵或位于高处的水车堵，其中屋顶的部分由于仰视的角度较大，距离观赏者较远，因此施作时以简化为原则，将人物按比例放大。金龙师所做屋顶人物高度大约是一尺六至二尺（50~65 厘米）之间，且为求热闹，排头全为"武出"场景，人物的脸部以

大花面表现，以不同颜色的瓷碗片一片片粘贴而成，色彩上比起壁堵更加鲜丽，使用白色、黄色、绿色、蓝色、粉红色等色调相互搭配。同时，在做法上金龙师通常将垂脊头抬得比较高，做成上、下两层。除了做有人物外，正面亦做有亭景等装饰，在屋顶上显得特别突出。

至于水车堵的部分，由于距离观赏者较近，因此作法与平视的大方堵一样，只不过在人物的摆放技巧上，位于高处者需将人物往前倾斜，才能从地面观赏者的角度，使人物看起来像是正面站立的样子。

（2）平视的角度。

平视角度的剪黏作品以大方堵为主。由于平视的视点最容易看得清楚，且壁堵的面积较大，因此金龙师在作品题材的选择上以场景丰富的"武出"为主，人物的大小为普通尺寸，不到一尺高（小于 30 厘米），人物数量也比水车堵的部分多，摆放的位置则稍微往后倾，看起来才像直立的模样。此外，该部分背景通常做有亭子等建筑物装饰。

2.何派剪黏的剪、塑、粘技法。

何金龙师傅的作品做工精细，挑战剪黏技术的极限，表现出剪黏的精致之风，为台湾的剪黏师傅起了示范作用。何氏作品中最为世人所熟知与赞赏的技法即为"甲毛"的做法，也就是"剪的功夫"。甲毛技法分为两种：一种是将玻璃片剪成如火柴棒状、大小如针般的做法，亦称为"扛槌"；一种则是剪成细毛状的做法。两者通常装饰于武将的战甲下摆。何氏施作的特点为战甲分内外两层，末端往上扬。

其次，在塑形的技巧上，何氏特别注意作品局部的写实表现，即使是细如手指的部分，棉仔灰难以捏塑，金龙师仍旧做出每个人物的五根手指头，十分逼真。

何氏表现技巧之处，还有人物的头盔、建筑物等的细节处。人物的头盔，一般人看来仅是一个小小的配件，何氏却在不到2厘米大小的头盔上，精致地做出了龙、凤的图案。作品的背景部分，金龙师大量运用亭子作为配景，每一座亭子都很费工，其精细的程度不输于甲毛。

3.何派剪黏的笔路功夫。

画笔即是笔路，是剪黏师傅最讲究的功夫，多运用在勾勒人物服饰的纹路或背景的山水、建筑物等的线条上，也就

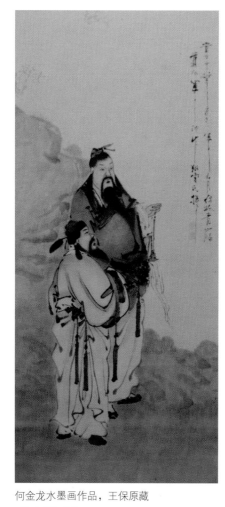

何金龙水墨画作品，王保原藏

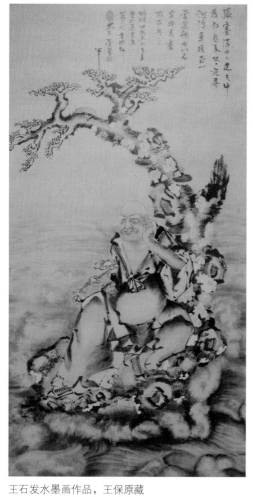

王石发水墨画作品，王保原藏

是利用线条来描绘形体结构。笔路如同书法一样，讲求线条的流畅性、力道，以及粗细、浓淡变化所产生的美感。具有高水平绘画功底的金龙师，在笔路方面的表现可谓到了炉火纯青的地步。其作品人物服饰衣褶上的线条流畅有力，粗细适宜；在服饰的图案上，更是讲究工笔，绘制了许多与真实服饰一样的纹样。金龙师的作品之所以能表现出如此高超的剪黏技术，除了个人讲究精细的风格之外，也有一定的时代

因素。早年，金龙师是按以日计酬的方式承接工程，因此可以慢慢做，一些费工的技巧表现对他来说都不成问题。精细的工艺对现代剪黏师傅而言，既费事又赚不到什么利润，已不太可能再作如此的表现了。

剪黏人物的制作特点

剪黏人物的施作有一套基本流程，从用水泥、麻绒打造粗坯开始，然后是用玻璃片拼接制作衣饰配件，中间穿插用棉仔灰制作偶头、头盔，最后完成纤细的手部。这一套流程的顺序依个人的施作习惯不同也有所差异。制作尪仔粗坯的口诀是："剪铁线、折铁线、缠铁线、抹水泥浆"，也就是用铁线绑扎好人物骨架，再抹上麻绒水泥堆塑造型。骨架使用18#（代表铁线粗细的标号，数字越小铁线越粗）粗铁线和24#细铁线两种。18#粗铁线拗折出人物的四肢动作，用以支撑麻绒水泥的重量；24#细铁线则是缠绕在18#粗铁线上，稳固形体结构，增加麻绒水泥的附着力。

剪黏人物的制作有一定的讲究，比如穆桂英的形象，要展示传统戏剧中武旦的神韵，整体比例适中，白皙的面部、头顶金盔、身披战甲，背部靠旗有如打开的折扇。人物的整体架势为双手张开持剑，一手往上一手横指，身形重心趋于右侧，两腿跨出马步，摆出打斗姿势，看起来有娇美中透着彪悍之感。在脸部的处理上，鹅蛋形的脸上绘出柳眉凤眼，嘴上胭脂红艳，双颊嫣红粉嫩，轻柔的鬓发覆于额头两旁，要体现出女子脸庞的精致细腻，可令人凝视再三。金黄头盔上摇曳两支雉鸡尾，下方饰两条"蓬花"，标志出番邦女子的身份。战甲上的甲毛要分内外两层，缀满服饰，在细节处

尪仔人物壁堵《凤仪亭》局部，王保原作品

展现剪黏技法和匠师精细的风格。

尪仔人物壁堵是寺庙剪黏装饰中常用的表现形式，题材通常为经典的戏剧剧目。因为作品中的尪仔人物数量多，且有一定的场景，所以在制作上要遵循画面饱满、热闹好看的原则。尪仔壁堵主要以佛头青为底色，剪黏人物是表现的重点，亭子等建筑物作为场景衬托，色彩缤纷的树叶作画面点缀。人物、建筑、植物三者结合，才能做到在传统色调中不失热闹效果，尪仔堵的制作工艺总结起来有以下几个方面特色：

（1）前景后景分明，拉出垂直于墙面的景深，制造出立体效果的亭景建筑，分成室内与室外两个空间。

（2）室内与户外自然场景各具特色。亭景主要为室内场景配置，以立体雕塑手法安置。户外自然场景则是山海交错，前景以半浮雕技法制作立体效果，后景以平面绘画的方式和前景连成一体，丰富空间的层次感。

（3）画面内容常表现正反两派人马对峙，制造出冲突的戏剧化效果。大型壁堵以武剧居多，中小型壁堵则以文剧或文武剧结合为主。

（4）人物主次排列的方法是，主要角色放置在第一排画面中心，且是代表忠孝节义的一方；次要角色或是反面人物则常放在第二排。当然也有因为故事情节需要而特殊处理的状况。

（5）人物造型依据传统戏曲中生旦净末丑的角色类型来装扮，靠着外部特征来体现人物的身份、年龄，以及故事背景。

独门工艺——甲毛

值得一提的是，何金龙师傅的剪黏手艺中有一项独门技术，那就是修剪甲毛。甲毛以形状区别，分为火柴形与月眉形，通常以紧密排列成一圈的方式装饰在武将的战甲上，且要稍微制造出向下的垂落感。有时两种不同的甲毛上下交叠在一起，此时尺寸较长的火柴形甲毛放在下方，短细的月眉形甲毛则置于上方，并且以不同颜色作为区别，看起来比较美观。

何金龙制作的武将，战甲上的甲毛是由何氏之妻在大陆修剪好，他再带到台湾安置。我授徒时就将甲毛当成考查他

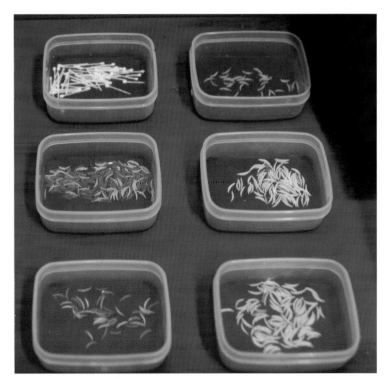

修剪好备用的甲毛，左上白色为火柴形，其他为彩色月眉形

传习工作坊学员练习修剪火柴形甲毛

们习艺技术及格的基本门槛。徒弟们在雨天无法外出工作时便在室内勤加练习修剪甲毛。我的二徒弟吕兴贵剪甲毛最厉害，速度快时 1 小时可以修剪出将近 10 枝甲毛。而一尊武将身上的战甲最少需要 205 枝甲毛。修剪甲毛有特定的工具、材料与手势，得知诀窍就能上手。

剪甲毛的剪钳仔需要事先改良才行，将剪钳仔放在经过裁剪的铁轨条上，不断用铁锤敲打、用铁刀修磨，直至两片钳嘴呈现密合、尖锐的形状，通常需要打磨一段时间才能达到这种程度。制作火柴形甲毛有专用的白色玻璃片，厚度较薄；月眉形甲毛则可应用各色较薄的玻璃片，但得经过挑选。修剪时，施作者的手指头也有特定的姿势，要静下心来练习一段时间。

甲毛修剪的形状分为火柴形和月眉形两种。火柴形甲毛，因形状类似火柴棒而得名，也称之为"扛槌"（闽南语，即铁锤），一端为圆头，另一端为长柄状。这种甲毛在修剪上极不容易，制作时经常断裂，需要匠师本身具有很好的耐性。日据时期，何金龙师傅使用的是作为灯罩的玻璃片，二战后工厂生产的剪黏专用玻璃的材质轻薄，易于修剪，甲毛的形状便剪得愈来愈细。为了将甲毛这门独特技术发扬光大，我特意向玻璃厂订制了火柴形甲毛专用的白色玻璃片，其厚度比一般剪黏用的玻璃片薄，约在 1~3 毫米之间，在甲毛的裁剪上更为便利。

月眉形甲毛短小纤细，形状犹如上、下弦月而得名。在裁剪时同样要使用工具剪钳仔，各种颜色的玻璃片都可以使用，但要挑选厚度较薄的。月眉形甲毛的做法和动作要领是，首先用钻笔将一块彩色玻璃片切割成数十片长条状玻璃，然后用剪钳仔钳嘴的尖端来回不断地修剪，使其逐渐呈弯曲的月眉状。要注意的是，修剪过程中要屏气凝神，经过不断反复练习，甲毛修剪成功的概率才会提高。

晚年传艺

2012 年，"王保原剪黏创作传习工作坊"在台南市萧垄文化园区开班，这是我第一次公开开班授课，主要以小班教学的方式进行，一共有 10 名学员，二徒弟吕兴贵协助我授课。

王保原家中的工作台

王保原创作中的剪黏作品

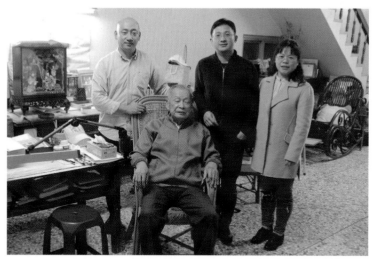

笔者与王保原于王家合影，左起为笔者、王保原、黄忠杰、贺瀚

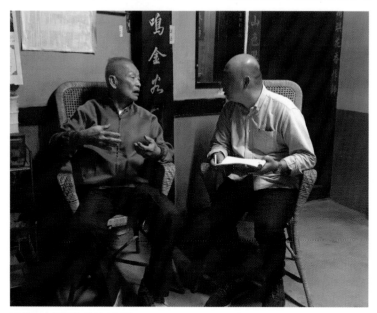

王保原在祖厝接受笔者采访

课程周期为7个多月，主要讲授的内容有基本材料棉仔灰的制作方法、尪仔人物的施作工序、玻璃片的剪裁与粘贴，以及独门技巧甲毛的做法等。我每个月只上两天的课程，其余的时间主要交由徒弟吕兴贵向学员传艺。课程结束后，学员们也通过自己的努力，如期交出了剪黏作品，并举办了展览。这个传习工作坊一直延续办下来，到现在已经是第六期了，工作坊的地址从萧垄文化园搬到水交社区后，我因为行动不方便，工作坊就交由徒弟吕兴贵负责。

【人物名片】

吕兴贵，台南官田人，1942年生，在王保原的九位徒弟中排行第二。吕兴贵为家中长子，14岁时，由于家庭经济困难，兄弟姐妹多，经由父亲友人介绍到台南佳里跟随王石发、王保原父子学艺。吕兴贵在王保原的徒弟中属于技术全面的能手，其传承了何派剪黏的精湛工艺，特别擅长何派的独门绝技甲毛。他跟随王保原师傅一起承作了多项庙宇工程，出师后独立承作了源水大洞庙、深坑山西宫等庙宇的剪黏工程。2012年，第一期"王保原剪黏创作传习工作坊"于台南萧垄文化园区开班，吕兴贵作为主要传艺人协助王保原授课，从第二期传习班开始，吕氏便以王保原传人的身份，独立负责工作坊的传艺事宜并延续至今。

口述人：吕兴贵

时间：2017 年 12 月 17 日

地点：台南市水交社工艺聚落内的传习工作坊

学艺经历

我是王保原师傅的二徒弟。小时候家里经济十分困难，兄弟姐妹很多，我在家里排行老大。14 岁时，经由父亲的朋友台南麻豆人王伙金的介绍，到王石发师傅家里当学徒，做油漆工。

在我学艺的那个年代，由于政局和经济问题，台湾庙宇的修建工作并不多。我们当学徒时学的工种很杂，包括凿花工、刻木板、画中梁、屋脊彩绘等都有涉及。我平常住在师傅家里，就是现在佳里的那栋红砖老宅，当时保原师夫妇和他的五个孩子一起睡在大房，我和王石发师傅一起睡在偏房。我喊王石发师傅"石发伯"，王保原师傅大我十几岁，我则称他庆原兄（王保原乳名庆原）。石发伯身体不好，白天在工地干活，夜里睡觉时我常常要帮石发伯捶背。事实上，我从小跟着石发伯学艺，但后来又跟随庆原兄讨饭吃，所以曾经有段时间我很矛盾，到底我的师傅是谁？

传统的学艺时间为三年零四个月。当学徒都是从扫地、拌泥浆等小工做起，到后来一步一步学习塑造粗坯、调配泥浆、剪玻璃片等技法。下面我主要介绍一下我们门派剪黏的一些基本工艺。

剪黏材料的做法

剪黏工艺是材料与技艺的结合，只有了解材料特性后才能充分发挥作用。施作在室内壁堵上的剪黏在材料的选择和制作上，与施作在庙宇屋顶上的有所不同。其考量的地方在于近距离观赏的情况下，如何呈现剪黏人物的细腻精致，彰显匠师的高超手艺。

首先说材料，有麻绒水泥、棉仔灰和玻璃片这三种材料。事实上，每个剪黏门派使用的材料大同小异，我主要介绍一下我们门派常用的材料和做法。麻绒水泥为软质材料，包覆住人物的铁线骨架，塑形干燥硬化后成为粗坯坯体。棉仔灰柔软、黏稠，具有延展性，是一种用于室内剪黏人物制作的黏合材料。棉仔灰的调配方法比较少见，算是我们门派较独特的工艺。玻璃片则是台湾剪黏行业于 1950 年至 1980 年间主要使用的外观材料。匠师将麻绒水泥填充于人物的铁丝骨架中，并抹匀，塑造成为粗坯坯体，再在坯体上涂抹充当黏合剂的棉仔灰，最后贴上玻璃片，三者缺一不可。

麻绒水泥是塑造粗坯形体的主要材料，犹如肌肉般紧紧包裹住铁线骨架。做法为水泥混合少许麻绒，再添加少许清水。麻绒的纤维能增加韧性，防止水泥干燥后因体积收缩而造成的脆裂。材料配比约为水泥 1 千克掺入麻绒 0.03 千克。

棉仔灰是一种功能多样的材料，它的制作方法可算是我们门派独有。棉仔灰的成分为石灰粉与脱脂棉花，加入少许清水后，捶打两三个小时，在未干燥硬化的状态下，成为兼具黏合性和可塑性的材料。棉仔灰在剪黏尪仔的制作过程中

用途很广，既可以作为尫仔粗坯和玻璃片之间的黏合材料，也能美化粗坯外观；既能放入模子内翻制成尫仔头，也能堆塑出尫仔头的头盔。总而言之，剪黏尫仔从头到脚，由里到外都依靠棉仔灰来打点，是制作粗坯之前必须预先准备好的重要材料。我们常常会在涂抹之前，在棉仔灰里加入少许白糖，使其更为柔软更好捏塑；不过作为尫仔头部和手部的捏塑材料时，不放白糖，以免时间久了容易泛黄。

玻璃片是剪黏常用的外观材料，早期剪黏的表面材料多为破碎废弃的瓷片。二战以后，台湾的陶瓷材料短缺，剪黏师傅与玻璃工厂合作开发了剪黏专用的玻璃球。1956年，保原师修复佳里金唐殿时，前往台北艋舺（万华）的美术灯工厂订制剪黏使用的玻璃球，共同确定了球体的大小尺寸，厚薄度与色泽。玻璃具有多彩亮丽、轻薄且利于切割修剪的特性，逐渐成为20世纪60年代以后剪黏所使用的主要外观材料。工厂生产的圆形玻璃球，打碎之后便运往各地。由于玻璃碎片大小不一，厚薄及圆弧度都不太一样，因此匠师在使用前必须先依据角色选定玻璃颜色，再挑选厚度较薄的玻璃

吕兴贵向笔者介绍工厂生产的剪黏专用玻璃球

片来切割。最后按照粘贴的位置，选择玻璃片的弧度。例如做宰相的肚子部位，就需要挑选弯曲弧度较大的玻璃片，才能体现"宰相肚里能撑船"的形象。

改良传统剪黏工具

为了更好地做出本派剪黏作品的特色，保原师的剪黏工具除了保留传统的样式之外，还另外打造了一部分新工具。保原师事先将工具尺寸及样式绘制好，然后请有经验的老

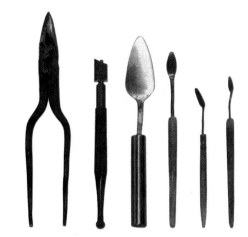

王保原使用的工具，从左到右分别为剪钳仔、钻笔和各式灰匙仔

铁匠根据图纸加工、修整工具。在我们使用的剪黏工具中，除了钻笔是常规五金店里购买的，其余的都经由老铁匠改良过。比如剪玻璃片的剪钳仔，传统的剪钳尖端的两片铁不够密合，形状不够细长，只能用于修剪普通形状的玻璃片，无法用来修剪精细的甲毛。市场上常见的灰匙仔购买回来后，也需要另外加工。保原师会将灰匙的扁平铁片拗成汤匙状，然后再装上水彩笔的木质把柄。灰匙仔依据用途的不同会有很多样式，如菱形、三角形、桃形等。不同形状的灰匙仔有的能雕塑剪黏坯体，有的能在玻璃片上抹棉仔灰，有的还能施作浮雕等。

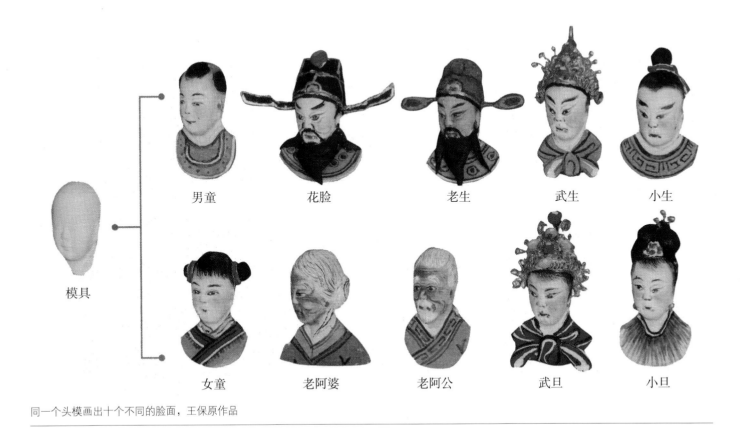

模具

男童　花脸　老生　武生　小生

女童　老阿婆　老阿公　武旦　小旦

同一个头模画出十个不同的脸面，王保原作品

尪仔人物头部的制作

剪黏人物的头部（尪仔头），在制作上与身体分开，独立成为一套系统。以容易成形的材料塑造形体，再经过制模和翻铸的步骤，转换成坚固耐久的材料，并且在其表面修整润饰，着色画五官。日据时期，何金龙师傅在台南佳里金唐殿施作的剪黏，是选砖窑使用的泥土来制作尪仔头的模具，模具需要进入砖窑烧制后才能使用，这种材质不易吸水。棉仔灰放入模具内翻模，可以保持湿润状态，但是做出的尪仔头表面光泽较少，需用灰匙仔认真修整。这种砖土模具需要累积一定数量后才能送入砖窑厂，无法立即使用。

王保原师傅试验了各种材料后，逐渐改用黏土捏塑尪仔头的原模，然后用石膏制模。石膏模具不仅可以随做随用，而且可以多次反复使用。一间庙宇的装饰工程需要的尪仔头有时数量不少，若一个一个手工雕塑，不但费时，且效果不好。使用翻模的方式，尪仔头的生产速度不仅快速，而且品质良好。

最后一个步骤是绘制五官，行话叫"开面"。在3厘米×2厘米见方的人物脸部画出五官不难，但要画得眉目传神便需要扎实的功底。即使剪黏人物的外形衣饰做得气派大方，脸面没画好也无法体现出人物的特点。所以这就是匠师为什么会把开面当成剪黏技法中最困难的步骤之一。

尪仔头的面容塑造分成两种形式：一种是眉眼口鼻等细节均捏塑成形，包括皱纹深浅都有体现，为人物量身定做头部脸面；另一种则是何金龙师傅常用的方法，即脸部简单刻画五官，没有明显的个人特征，只要通过画笔绘制脸部，便可刻画出不同角色，如此一来也可以节省诸多作业时间。王保原师傅在这方面的功夫就相当厉害，同一个模子，在他的笔下可以画出十几个不同角色的脸面。

尪仔头脸部的绘画顺序是：眼睛、眉毛、耳朵、嘴巴，再画肤色。腮红得跟着眼睛位置在两颊晕开，肤色深浅变化及纹路痕迹，都要按照事先画好的五官来决定位置。尪仔堵的人物，都是戏剧舞台上粉墨登场的角色。保原师常说："做戏的人都是白面。"同一个尪仔头，要画出小生、小旦、孩童和老人，在肤色上没有差别，靠一些面容特征来区别。比如，绘制小生与小旦的关键在于眼睛和嘴巴，小生大眼大嘴，眉毛上扬；小旦小嘴小眼，眉毛驯良。男孩要绘出两个酒窝，女孩则不用。小孩要翘嘴角、微笑，为了制造圆脸效果，眼睛、眼皮要低，脸形较短。老人家两颊凹陷，瘪嘴皱纹多。丑角是人物中最为难做的，关键在于要画出戏而不谑的效果。

尪仔冠帽与领巾，吕兴贵作品

吕兴贵向笔者介绍不同角色的尪仔人物面相

开面画脸，切忌线条僵硬。"墨头墨尾一样粗，眼睛无神没活力"，在王保原师傅的眼中，何金龙师傅的人物，无论是在作战或谈话，两人对视之时都要呼应对方的眼神。不同的场景，人物的面容和眼神就会不一样，这是最难表现之处。尤其人物黑眼珠中的白瞳仁，位置在黑眼珠的上方或是下方，都会造成不一样的眼神。

冠帽和领巾的制作

尪仔头开面之后，安装上身体即可开始制作冠帽。冠帽的做法是在铜线上附着棉仔灰，然后在上面塑造各类纹饰，贴上金箔，再装点上用棉仔灰捏塑的各色蓬花。像帝王的朝冠、元帅的帅盔、女性的凤冠等均用此方法制作。冠帽制作

完成后，就接着制作领巾。领巾的功能就是遮掩头部与身体的接缝，使整个人物看起来一体成型。

服饰和头盔的安金

"安金"即为贴金箔的意思，是王保原师傅制作的剪黏人物上体现精致工艺细节的特色手法。保原师使用的是纯金的金箔纸，色泽亮丽且不易褪色。剪黏人物中，制作皇帝身上的龙袍或官员身上的官袍最常采用安金的手法。服饰安金的方式是：先用黄色油漆在制作服饰的玻璃片上绘制出图案，趁油漆未干时，将金箔贴上，再用毛笔轻轻扫除线条外多余的金箔，即能呈现出金色线条。人物冠帽的安金方法与服饰相同。

剪黏人物"武生"，吕兴贵作品

笔者与吕兴贵于工作坊中合影

四、陈三火："我的敲击法讲究的就是'随缘，不随我'。"

【人物名片】

李世逸（1940—2002），师承洪坤福派剪黏五虎将中的陈专友与江清露两位大师，为洪坤福派第三代传人。李世逸在半百之年突遭丧妻之痛，导致其性情大变，作品也一改之前风格，从精巧细致变为大刀阔斧、痛快淋漓的表现方式，终成一代剪黏大师。

陈三火，1949 年出生，台南麻豆人，人称"火师"或"火狮"，是洪坤福派现阶段在台南地区的重要传人之一，师承其兄李世逸。陈三火除了精研洪派的技法，又另辟蹊径，开创了自己独特的"随缘"敲击工法，是近年来台湾传统剪黏界表现得最突出的一位。他以深厚的剪黏基础，在传统剪黏技术中加入艺术创作的养分，游走于传统匠师与艺术家的双重领域。2004 年，陈三火开始从传统建筑剪黏转型做艺术品创作；2007 年入选"台湾工艺之家"（剪黏项目）；2011 年被评为台南市文化资产保存者；2016 年荣获第 22 届"全球中华文化艺术薪传奖"（台湾）。

口述人：陈三火

时间：2017 年 12 月 16 日

地点：台南市麻豆区陈三火家

①为保留口述人陈三火先生的语言习惯，本文所涉及年龄为虚岁。

艰辛学艺

我生于 1949 年，因为命格中五行缺火，父亲为我取名"三火"，应该是希望这三把火能让我越烧越旺吧！以前，我总是抱怨父亲为什么给我取这样的名字，后来经过几十年的人生经历，反倒觉得这或许就是自己的命，注定我要吃剪黏这碗饭，注定要在众神明的香火中发展自己的事业吧！

陈三火家展厅

我的父亲叫陈添澳，早年从事寺庙的油漆彩绘工作。结婚时入赘母亲家，所以我的大哥李世逸随母亲姓。父亲为了几个孩子的出路，原本计划安排每个儿子从事不同的行业，比如让我学做木雕。但在初中二年级的暑假，我到麻豆关帝庙找大哥玩，看到大哥的师傅陈专友正在剪玻璃，技艺娴熟高超。我当时也爱玩，就拿起工具照着师傅的样子剪玻璃。于是，毕业后才 17 岁①的我便随着大哥李世逸到寺庙学习剪

陈三火制作剪黏的工具台

黏技艺。

　　兴建麻豆护济宫时，父亲和云林北港的叶金池师傅对场做油漆彩绘。我爸爸觉得本地人不能输给外乡工，因此就非常拼命地工作，以至于劳累过度患上了哮喘病。当时在麻豆护济宫做剪黏的就是洪坤福五虎将之一的陈专友师傅，父亲在工地与陈专友熟识，大哥便拜在陈专友门下学习剪黏技术。事实上，大哥的手艺师承了两位师傅的技术，学徒时期拜的是陈专友。出师之后，大哥又跟着江清露师傅学习了"不见灰"的剪黏技术，在北港朝天宫跟着江清露学艺的那段时间也是大哥的剪黏技艺越发老练的阶段。

　　再来谈谈我自己的学艺经历，虽然师傅就是自家兄长，但身为学徒，我该做的事一样也没少。从事庙宇工程，经常得全省各地跑，以庙为家，席地而眠。我参与的第一项庙宇工程就是远在瑞芳的神农大帝庙，一做就是半年。当时我住在张添发家里，学徒时期得一早起床做饭。有一次，因为满月，我误以为天亮了，竟起身做起饭来，事后才发现还是半

夜哪！这个学徒生涯中的小插曲，我至今难忘。

　　学艺过程中，大哥对我异常严格。别人做得不好时大哥会耐心地纠正，但对于我，大哥却常常要求打掉重做。有时候觉得自己的作品并不比别人差，所以我心里觉得很不平衡。记得在做台南市安南区海尾朝皇宫的项目时，大哥突然有事需要处理，为了不影响工作进度，我就以准备挨骂的心情，自告奋勇地塑起粗坯，没想到第二天大哥看了，觉得很不错，只做细部的调整而已。

　　经过这件事以后，我不仅信心大增，也让大哥对我有了信心。于是他逐渐将许多工作交给我处理，让我有了更多的学习机会。在后来的学艺过程中，大哥会不时教我一些工作窍门，尤其在整体构图方面，给我很多启发。我也慢慢熟悉了洪坤福派的工艺特点，学会了怎样注重意境的表达，以及怎样表现人偶、马匹的动感变化等。

　　日据时期，因为瓷碗材料较少，洪坤福师徒在施工时注重"堆路"，即塑造粗坯骨架的形态，堆好了形体，再以最

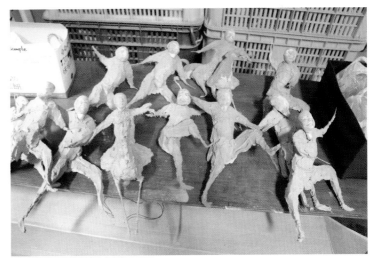

陈三火剪黏人物作品粗坯

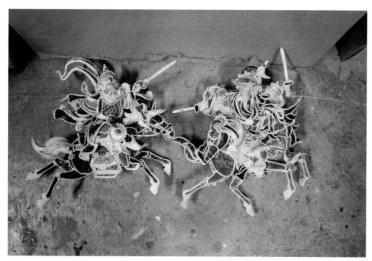

陈三火剪黏人物带骑半成品

简洁的瓷片贴上，整个画面给人的感觉是主题明确，作品整体简单、明亮、高雅。

大哥常常教我，剪黏的人偶不讲求四平八稳，而是重架势、讲动感。"财子寿"是庙顶剪黏最引人注目的作品题材，洪坤福派的特点是，三仙不能像三根不动的电线杆那样直挺挺站着，而要讲求架势，微侧的"三角身"，一前一后的"文武脚"，这就是一种观念，一个施工上的窍门。至于战马的动感就更多样，"人物带骑"是这个行业的专业术语，人与坐骑是连在一起的单体。在武戏的表现中，如何借由众多武将与战马的动感，凸显画面的张力，这是很深奥的学问。

拜师学艺的时间一般为三年零四个月，学艺的过程往往不是那么顺利，每个人都会遇到瓶颈期，一般都在学习了两年后。学徒在这个时间段只是学习了技艺的皮毛，好像什么都会做，但什么也做不好。再加上做出来的东西常被师傅批评或要求修改，就会开始厌烦，不想做工。那什么时候才会冲破瓶颈开窍呢？大哥告诉我，如果在塑造云景时，手中的灰匙能像行云流水般地熟练掌控，就说明你找到技术的窍门了。

跟大哥学了三年零四个月，当大哥告诉我可以出师自己创业的时候，我选择了留下，与大哥一起携手共创事业。直到三十岁时，我才自立门户，自己承包工程。

贵人相助

我这一生中，碰到过许多贵人，还有许多神明的"钦点"，才让我的剪黏生涯能够走得更为顺利。虽然从艺过程中仍有许多挫折和挑战，但那都是对我的一种考验，让我更趋成熟。

至于贵人，那就得从建安宫旁肉丸店的老板阿才说起。记得跟着大哥做台南下林建安宫的工程时，午饭时间常在工地旁的肉丸店吃饭，跟老板阿才聊天。当时我每个月领四千元台币的薪水，有一天新港的林再益（林再兴[1]的徒弟）想雇我去帮他做一个工程，给我开出每月一万多元的薪水。要知道四十年前，月薪一万多是相当诱人的。正当我犹豫不决的时候，我问阿才："有人要高薪聘请我，你觉得我要不要去？"一般人听闻这么高的薪水肯定会支持我去应聘，但是阿才却说："阿火啊，别人想用高薪雇你，那只是一个工程而已，工程结束后就没有了。跟着大哥做，把大哥的工程当成自己的，从技术到应对客户等方面都有人随时能教你，可以不断学习和磨练，这才是长期有用的。"我听完以后觉得很有道理，不能为了一时的利益诱惑而放弃了自己不断磨练学习的机会。所以阿才应该算是我人生中的第一个贵人。

①林再兴，生于1929年，台湾嘉义县新港乡眉村人，为台湾著名的交趾陶、剪黏艺人。

29 岁那年（1977 年），我还在向大哥李世逸领薪水的时候，经由结婚时的媒人介绍，认识了其在麻豆普庵寺当委员的弟弟。当时普庵寺的整修已到最后阶段，庙顶剪黏与庙内两堵人物堵都是杨胜波（王保原弟子）所作。庙方说："这两堵人家已经做好了，你先看看，如果你觉得行，另外两堵要怎么做，你就先报个价吧！"我略微盘算了一下说："一堵五万，两堵十万，让我做做看吧！"价钱一出倒是让庙方吓了一跳，杨胜波一堵二十五万，两堵五十万,五分之一的价钱能做出什么呢？我心想，以一天工资一千元计算，一个月三万元，如果我拼命点干，两个月内能做完就有赚头，比在大哥那边一个月领四千元好多了。由于庙方对这个价钱没有信心，最后的决定是做好后，经他们认可才付款。

假如没有普庵寺，就不会有今天的火师，那真的是从零开始。记得那天，我将在家中做好的人物单体铺放在普庵寺的桌子上，准备让庙方人员过目后，就将它们逐一固定在壁堵的背景当中。"怎么有这么漂亮的剪黏尪仔，谁做的？"旁边一位来自新竹，专门从事印模（垂花、插角等一体成形）工作的张桶清先生说。他看了我的作品大为惊艳。这位张桶清先生就是我剪黏生涯中碰到的最重要的一位贵人，当时他在高雄林园地区承包庙宇装修的工作伙伴，正在为找不到合意的剪黏师傅而发愁。

后来经由张桶清的推荐，双方一拍即合，30 岁的我正式开始自立门户。下厝温王庙是我在林园地区的第一笔生意，当时没有经验，为了 28 万元的工程，只知道卖力埋头苦干，却不知庙方暗中记录我的工作天数。当庙方告诉我，以我的工作天数来算工钱是赔本的，我当场傻眼。后来庙方为了感谢我，特别订制了一块大匾，并发动全体村民来送给我，让

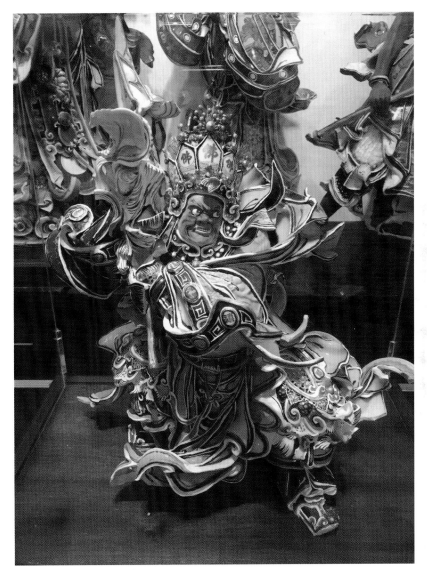

《四大金刚之持伞多闻天王》，陈三火作品

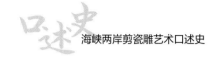

我非常感动。在林园地区的工程也因此应接不暇，我的报酬跟着水涨船高，那段时期是我的剪黏事业的一个高峰期。

自立门户以后，工程开始变得多了起来。因为剪黏这项工作的工序极为繁复，不是一个人能够独立完成，为了筹组自己的工作团队，我也开始招收学徒。先后有陈黎明、蔡明宗、曾雄厚、陈毓才、蔡有智、洪文树、洪圣贤七人加入剪黏的学习行列。

从30岁到42岁，我的事业走的是非常顺利的上坡道，工程源源不断，承做的价格也随着名气一直上升，当地匠师300多万的工程，请我去做就要400多万。有人说："火师开的价钱比别人多了将近100万，但神明相信他，指定由他承做，当然得听神明的。"面对这种礼遇，我只能以施工内容与质量去回馈信任我的客户。

42岁以后，上升坡道似乎已经到了尽头，常常有一些到手的工程莫名其妙地溜掉。人家说是因为我的价钱太高，后来我刻意压低开价，但也照样抢不到工程，这或许就是运势的循环。虽然工程量的减少并没有对我的生活造成影响，但多少还是会让人担心。那段日子是我生活过得最轻松的时候，早上到田里工作，中午去游泳，下午则从事创作。那时的我开始思考传统剪黏行业的未来走向，思考传统剪黏的历史定位，也开始思考自己的下一步该怎么走。

我常常想，宫庙虽是以宗教信仰为主体的公共场所，却肩负着教化使命，因此庙宇装饰内容常以忠孝节义的民间故事为主。早期我们为了"顾肚子"（吃饱饭），在时效与价格的压力下，常为满足庙方要求而失去了对美感的讲究。经过那一段时间的沉淀和深思熟虑之后，我觉得自己要有使命感，有责任将这项传统工艺传承下去并发扬光大。

《妈祖》局部，陈三火作品

传统的寺庙剪黏工艺讲究对称平衡、对比和谐，强调主从关系与渐层、韵律的铺陈，然后借由美感的表现与题材的内涵相互结合，呈现人们心中对祈福、辟邪等的渴望，激发人际间的情感交流，创造传统工艺的主体价值。随着时代变迁，在工业化过程中，从前剪黏装饰讲究慢工出细活的传统已不复再现，传统的玻璃素材大都被工厂模具批量制造的淋搪套件所取代。宫庙屋顶原本龙飞凤舞、花团锦簇、争奇斗

艳的剪黏装饰，早在寺庙翻修的浪潮下灰飞烟灭，取而代之的是千篇一律的工业产品，虽然艳丽，虽然耐久，却不再具有传统人文与艺术的价值。

在时代的狂涛骇浪中，失守的不只传统剪黏，还包括石雕、木雕、交趾陶等。这样的结果，造成不少传统文化价值如敬天崇祖、伦理序位、正义气节、孝悌友爱等象征与意象都已消失不见。想要透过宫庙建筑装饰，传达传统工艺美学的意涵，似乎也已变成一种奢求。

弃瓶不弃，开创新局

2002年，我的师傅李世逸大哥的过世让我惊觉生命的短暂。我常想："人死了就什么都没有了，在人工成本与时效的冲击下，新的材料、新的工艺源源不断地兴起，有着几百年历史的传统剪黏即将失传，在我有生之年是否应该为传统剪黏留下一些历史的印记？"于是，我逐渐有了将工艺产品转向艺术创作的想法。

2002年，在传统剪黏工艺市场不景气的情况下，我找到开陶瓷厂的师弟陈瑞连，向他要了一些雕塑用的泥巴，打算拿回来学做交趾陶。师弟却劝我："火哥啊，你的剪黏功底这么扎实，你还是应该继续走剪黏这条路啊！"不久，他就带一位记者来找我，说要采访有关剪黏的新闻，这对我来说还是第一次。为了应付采访，我拿出以前从台中丰原慈济宫带回来的一个旧花瓶，将它打破后，利用花瓶碎片精心塑造了一尊达摩祖师的塑像。这是一个新的尝试，因为传统剪黏的尪仔堵都是贴在宫庙山墙上，属于半立体浮雕，不必考虑后背的修饰。但把剪黏尪仔变成艺术品时，就必须做到360°

的立体呈现。

事实上，转型这个念头在我心中已经酝酿了好一阵子，也已经付诸行动，只是尚未完全成熟而已。早在1997年施作台南新市总兵公祖庙时，就在庙内留下两堵以新工法、新理念所试作的人物堵，这也是我用传统玻璃剪黏工艺施作的最后一项庙宇工程。虽属过渡期的作品，上面传统的玻璃剪黏技法与创新的花瓶、碗盘碎片剪黏技法交互运用，却也是一种前所未有的突破。

虽然那位记者终究没有来访，可是这件为采访而制作的达摩祖师像广获好评。这对正处低潮的我来说就像一剂强心针。有了自信之后，我便开始用这样的敲击法尝试做了五件《关公》，以及《八家将》等作品。

我做的"八家将"除各尊不同的扮相、架势与兵器之外，更尝试用坚硬的瓷片粘贴出各尊身上柔软、飘动的衣衫，用不同的瓷片来表现衣服的皱褶与层次，体现动静之美。说来也巧，我一开始做"八家将"纯粹是为了好玩，没想到却

陈三火制作剪黏所用的各类瓶罐材料

带出一段神奇的经历。原来我对"八家将"并不熟悉，完全凭印象加想象在做。但神奇的是，只要做错了，隔天总会遇到懂行的人告诉我哪里不对，要如何改正。因为新的技法还在尝试阶段，适用的旧花瓶、旧瓷碗等材料有限。一个周末下午，手上的材料用完了，我无意中对着已做一半的"八家将"说："没材料了，该休息啦！"没想到礼拜一竟然有人送来了一大堆的瓶瓶罐罐。小舅子把以前放在橱柜中的旧酒瓶、旧花瓶都送来了。另一个朋友送来了他以前在夜市摆摊用的酒瓶、花瓶、碗碟。甚至在快做完时，大哥还将家中放了二三十年，来自大陆的虎骨酒拿来给我，这正是最后一尊要用的材料。好像冥冥之中注定的一样，有时候就是这么神奇、这么凑巧。

敲击法讲究"随缘不随我"

古建筑匠师以前都是在屋顶上做工，要走下屋顶从事艺术品的创作，从匠师转为艺人很不容易。我喜欢观察别的匠师的作品，不断研究他们的特点，不断调整自己的风格，改进自己的创作。30岁时，台南将军乡（现将军区）金灯府的大法师跟我说："改是一时功，歹看一世人。"（闽南语）意思就是别人觉得不好的，修改一下也只是一会儿工夫而已，如果你不能接受别人的意见，不求改进，那难看的东西就会伴随你一辈子。从那以后，我就把大法师的这句话当作自己从艺生涯信奉的至理名言。集众家之长，不断学习，不断积累并应用到自己的创作中。

有一次，我到卢浮宫观展，导览小姐在介绍达·芬奇、米开朗基罗等大师的作品时说，这些作品都是前人的，我们现在只能做自己的东西，走自己的路，如果一味地去模仿前人的东西，那就没意义了。这一句不经意的话突然触动了我的神经，我心里想："对啊，我就是得做自己，我的作品就是要代表陈三火的独特工艺。"

因此我不断研究并尝试着完善自己的创作。我的这种做法比较独特，我把它叫作"敲击法"，我的敲击法讲究的就是"随缘，不随我"。瓶子破碎成什么样就怎么做造型，完全靠缘分做。这种做法往往费时费工，而且费料。这种对破碎材料的随意运用，主要的难度在于对整体造型的构思上，作品的形状、色泽，每一个部位的弧度、厚薄都必须慎重考虑。如何将这些随机性的有限材料，运用在人偶的四肢、躯体或衣饰上，处处都在考验匠师的智慧与创意。尤其一个花瓶可能就是一个人物外在的衣料，不能失误，也不能浪费，因为任何失误，都会在衣饰上增加一个补丁，不得不慎重。

事实上，人工裁剪的材料，与自然成形材料的使用逻辑是绝对不同的。人工裁剪是完全依照匠师的想法，切割出所需材料的形状，而后依样施作。自然破碎成形的材料，匠师则需大费周章地因材施作。也就是说，以先剪后黏的方式施作，匠师心中已经先有作品的形状，通过材料的裁剪、粘贴，就可做出许多相同的作品。而完全相同的自然破碎材料实在一片难求，所以我的每尊作品绝对都是独一无二的。总之，要如何"形由人意"那才是个难题。

对艺术创作者来说，一件作品的成功，往往就是下一件作品的助力。《八家将》做完以后，我又有了信心和动力。因为关公是民间信仰中的武财神，也是我们常做的题材。我一口气做了五尊《关公》，代表五种不同寓意的财神。分别为"虎牢关"，三战吕布，一举成名，代表"正财"；"战长沙"，招

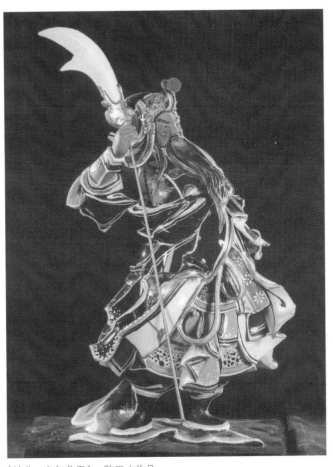

《关公·义气参天》，陈三火作品

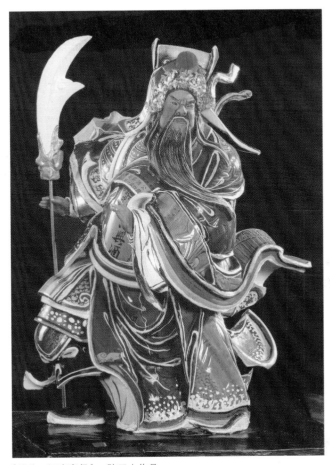

《关公·汉寿亭侯》，陈三火作品

降黄忠，惺惺相惜，代表"偏财"；"汉寿亭侯"，斩颜良受封，代表"智慧财"；"义气参天"，千里单骑，过五关斩六将，代表"健康财"；"单刀赴会"，勇者不惧，单枪匹马，代表"平安财"。五位财神形象各异，虽然身上尽是酒瓶、花瓶、碗碟等碎片，却个个英姿飒爽、威风凛凛。

创作一经启动，似乎就停不下来，从生手开始，摸索着前进，探索诀窍，渐入佳境。这大概就是我开创敲击法的心路历程。现在的作品，虽称剪黏，但是"剪"好像已经不再那么重要，只有在一些小地方做少许的修饰而已。倒是哪个

花瓶适合哪件作品？花瓶的破口应在哪里？要轻敲还是下重手？这一系列问题已经取代了传统剪黏的思考重点。

2004年5月，我的首批创新剪黏作品近50件，在麻豆文化馆展出，在社会上造成了一定的影响。这种将瓷器碎片，依色泽、形状，巧妙运用到人偶身上的创新技法，颠覆了大家对传统剪黏的印象。当这些剪黏个体脱离了庙顶，从原本被远距离遥望的建筑装饰，转变成架上陈列的艺术作品时，立即让观赏者获得了清晰而直接的感动。

在我的创作中，材料的趣味性变成一种特质，也就是依

163

采访中陈三火为笔者介绍其创作经历

各种花瓶、瓷盘、瓷碗、酒瓶本身的色泽、弧度、纹饰、形状，敲碎后巧妙地化为作品造型的一部分，这项特色往往在人物的胸部、膝盖、衣袍末端呈现得特别明显。由于这些部位有着不同的弧度要求，因此是否有合适的材料使用，这经常要看机缘。

有一回，我的一位师兄开车到新北莺歌搜寻合用的材料，结完账准备回程的时候，老板突然拿出一个黑色花瓶赠给他说："这个你带回去，可能有用。"师兄带着怀疑的眼光，随手就把花瓶丢在汽车驾驶座旁边。

有时候事情就这么玄。那段时间，我为了做上帝公的黑色袍子，已经找了好久，一直找不到合适的材料。师兄从莺歌带回来的这个黑色花瓶不仅色泽正确，两边翻天覆地的双龙图案，配上"招财进宝""合境平安"的文字，再恰当不过了。我想，这岂不是证明上帝公已为自己找来了衣服材料？

我的敲击剪黏技法除了创意外，材料的搜集是一个非常重要的过程。面对作品的需求，如大小、颜色、材质、花样、图案、文字等，不同的素材都代表着不同的气质、内涵与让观赏者会心一笑的乐趣。除了新北市莺歌区的陶瓷厂外，我的家人、身边的朋友都会不时地提供家中的废弃酒瓶、碗盘等供我创作。因为大家知道，不管什么素材，只要经过我火师的巧手，就会有独一无二、活泼生动的作品出现。

传统剪黏的题材，多数取自传统历史故事或神话传说，尤以《封神演义》与《三国演义》为最。这些故事与传说也是各种戏曲演出中的常用题材，只是撷取的片段不同而已，戏曲中人物的造型与服饰，深深地影响了传统剪黏的施作。我跟大哥承袭的是洪坤福派中强调人物动态的风格，技法特点是通过对碗、瓶等碎片自然弧度的运用，让作品衍生出一种不同的面貌。

我的作品的主要特点就是具有较为强烈乃至夸张的动态风格，这和讲求四平八稳的其他派别的做法不一样。借由碗、瓶的口缘、底部，甚至自然破碎的切面，去做正向、反向的联结，营造出衣摆的弧度，以及衣带、头发、须髯的飘动感。这种飘动给人

作品《五路财神》人物脸部

《钟馗》，陈三火作品

作品《赐福》的人物脸部材料为瓷娃娃储钱罐

笔者与陈三火合影，左起黄忠杰、陈三火、郭希彦、林秉贤

的感觉是自然的，是不做作的。

因为我的作品所使用的粘贴材料来自日常生活中的瓶瓶罐罐，所以我常常在夜市中搜寻一些有趣的瓷瓶或娃娃、动物样式的陶瓷制品，存放在工作室中，以备不时之需。于是碗底成了武将盔甲的护胸，印着《大悲咒》的半边杯子成了士兵头上的帽子，"绍兴酒"挂在钟馗胸前，大象身上背着金门高粱酒，出现在人偶袖口的"二锅头"等等，让人看了不觉莞尔。倒是仕女衣裙上出现"九月九一吟酿高粱酒"的字样，似乎与传统观念对仕女的认知有点冲突，却也可作为另一种对封建观念的嘲讽吧！

五、叶明吉："真正的传人要会创作作品。"

【人物名片】

叶明吉，1963年生，台南剪黏大师洪华的嫡系再传弟子。启蒙于祖父叶鬃，师承父亲叶进禄，为叶氏剪黏第三代传人。叶明吉长期追随父亲于台湾各地从事剪黏创作，作品散见于台湾各大古迹。其主要作品有台南市北区镇辕境顶土地庙、北区元和宫、玉井区北极殿，南投县松柏岭受天宫，桃园市大园区福元宫等。

叶明吉现任台南市立传统工艺博物馆咨询委员、台南市政府文化观光推动促进委员会委员、台南市艺术家协会常务

理事、台南市文化观光促进会理事、高雄大学民族艺术学系剪黏艺术讲师、台湾文化资产保存研究中心剪黏艺术讲师。

口述人：叶明吉

时间：2017 年 12 月 16 日

地点：台南市安南区安兴街叶明吉剪黏工作室

家族传承

我叫叶明吉，1963 年生，要说我们家族剪黏技艺的传承历史，就要从我爷爷的师傅洪华开始讲。洪华是台湾本地的剪黏师傅，他的师傅究竟是谁，现在无从考证。有人说洪华的师傅是叶王，其实不是，因为叶王只做交趾陶，至今未见过叶王的剪黏作品。洪华曾施作过台南大观音亭兴济宫、赤崁楼、良皇宫等。现在良皇宫屋顶仍保留较多洪华旧作。由于洪华授徒严格，对作品的质量要求甚高，多数弟子不堪辛苦，所以得其所传的徒弟不多，我们叶氏家族这一脉算是比较完整且传承有序的。

我的阿公叶鬃，人称"鬃师"，阿公在台湾的剪黏界颇负盛名。听爸爸说，我阿公自小便精于绘画，平日里经常观察布袋戏偶头并据此绘成图画，他有着极其敏锐的观察力和描摹人物姿态的功底。阿公虽然承袭洪华技艺的精华，却独辟蹊径建立自己的艺术风格与表现方式。

除了会做剪黏，阿公还擅长彩绘与交趾陶。在他们那个年代，交趾陶和剪黏等技艺都是相通的。当时找师傅做工，没办法说打个电话就来，客户都要经过舟车劳顿亲自上门去请师傅。所以一般地师傅剪黏、交趾陶、彩绘等技艺都要会一点。当时烧交趾陶的窑都是现场搭的，用红砖砌起来的。烧制时有点像我们在烧烤香肠，要用温火才不易烤焦，要控制温火窑烧的难度很大。我以前看过爸爸画交趾窑的图片，他早期有参与过搭窑，也使用过这种窑。阿公过世时，我只有 8 岁。我没有看过阿公做剪黏。听父亲说，阿公三十几岁时就不用亲自做剪黏了，他那时只需负责接工程，手下有我的伯父叶进益和我爸叶进禄两员大将就够了，自然就不用事必躬亲。阿公当时每天就负责去应酬，他酒量很好，他的去世跟喝酒有一定关系。

我的爸爸叶进禄，人称"禄师"。很多人都说我长得很像我爸爸，以前没戴眼镜，现在戴上眼镜就更像了。爸爸 13 岁便随阿公叶鬃从事剪黏工作，后来成为台南剪黏界中的佼佼者。他曾三次参加赤崁楼整修工作，完成赤崁楼剪黏工程。

从寺庙拆下的叶鬃早年剪黏作品，左：正面，右：背面，叶明吉提供

叶明吉与父亲叶进禄，叶明吉提供

爸爸从事剪黏五十余年，作品很多，也获得了不少奖项。爸爸早期代表作为台南安平天后宫虎边壁堵《九曲黄河阵》，台南武庙屋顶剪黏；还有与阿公叶鬃合作的台南保安宫、台南学甲中洲惠济宫、台南开基玉皇宫，以及高雄市永安区永安宫等重要庙宇的剪黏。

磨炼基础

小时候，剪黏就是我的玩具。从懂事开始，我就知道剪黏，身边的人和事都和剪黏相关，家里到处都是剪黏材料，身边也都是剪黏工人。因为从小耳濡目染，我就会想去接触这些东西。事实上从事剪黏这项工作对我来讲，内心一直是很激荡的，我一直都不愿意从事这个行业，因为太辛苦了。

我们这行有句老话："日来吧咔甲，雨来唔赚甲。"（闽南语）它的意思就是："太阳暴晒，我们得顶着烈日上屋顶施作。好不容易盼到下雨天，虽然可以躲进屋里，但没有钱赚。"我们是很传统的剪黏工艺，这门手艺的传习很深奥，建筑、投资都要会，塑形、彩绘、造脊都要掌握。爸爸跟我说绘画是基本功，一定要会画。打坯塑形、剪瓷片、割玻璃等都是必须掌握的功夫。

我的绘画是自学的，小时候在外面的补习班里也学过素描。爸爸对绘画很有天赋，他在阿公的指引下主要也是靠自学，我觉得爸爸画得比阿公好。阿公会画画可能也是跟他的朋友圈有关。阿公和潘春源[①]是好朋友，潘春源儿子潘丽水[②]和阿公相差十几岁，他们也经常在一起玩。潘春源和潘丽水都是台南府城很有名的画师，他们专门从事寺庙的彩绘工作，

叶进禄制作剪黏人物，黄忠杰摄

我想阿公的绘画技艺大概也受到他们的影响。

听爸爸说，他小时候跟着阿公叶鬃学习剪黏，同时学艺

①潘春源（1891—1972），台南人，台湾传统建筑业重要的彩绘匠师之一。18岁开设"春源画室"承接台湾各地寺庙的彩绘工程。其主要代表作品有台湾府城隍庙前殿壁堵，台南南鲲鯓代天府前殿及台南元和宫等。传子潘丽水、潘瀛洲，其孙潘岳雄现继承家业，祖孙三代皆为台湾著名彩绘匠师。
②潘丽水（1914—1995），潘春源长子，自幼随父习画。其主要作品有台北大龙峒保安宫，台南大天后宫，台南南鲲鯓代天府，台南学甲慈济宫及高雄三凤宫等寺庙的壁画。

叶明吉

的有许多学徒，然而阿公唯独对爸爸特别严格。其他学徒每天晚上总是去看布袋戏或歌仔戏，放松自己，阿公却不让爸爸休息，不准他像其他人一样跑出去玩，紧盯着他每天不停地画。阿公说过："习艺首重绘画，要把你的笔路练好，这样你将来做剪黏才会有前途。"当时只要爸爸同样的问题出现三次错误，阿公就一个耳光打下去了。就在这样严厉的要求下，加上自身天分与认真的态度，造就了我爸爸不凡的绘画功底。爸爸也说过："做剪黏工艺一定要会画。"多年前，草屯镇南埔村（位于台湾南投县）要盖陈府将军庙，请爸爸提供剪黏设计图。当庙方看到他带来的画作后，不相信剪黏师傅可以画得如此精致，认为爸爸是请其他画师代笔的。于是庙方请爸爸现场作画，这才相信设计图稿确实是爸爸亲笔所作。

剪黏这种技艺必须要经过正式的拜师学艺，真正从工地的小工做起，经过学习画图、打坯等一系列的训练，才能掌握好这门技术。我认为，如果只会按照师傅的样子做复制品，那只能算学生，不能算传人，真正的传人要会创作作品。师傅教给你的是方法和要领，而你就必须要懂得运用这些技艺来构思、创作出新的作品。

入行接班

我当兵回来的第一份工作，是在一家汽车维修厂里当业务员，做到了业务部副经理的职位。后来转行从事建筑营造业，和别人合伙开了一家建筑营造公司，我担任工务部经理（相当于工程监理），专门从事建筑营造业大概有五六年。

我34岁才正式进入剪黏这个行业。为什么我会愿意进入剪黏这个行业呢？大概是20年前的一天晚上，爸爸把我叫到他房间，苦口婆心地劝说我改行做剪黏，我坚决不肯答应他。最后爸爸说："好吧，你既然不肯，那爸爸我走的时候，没有脸去见你阿公。将来换你走的时候，你有脸来见我吗？你自己好好想想吧！"我当时懵了："这个不关我的事啊！这是你和阿公的事情！"爸爸的这句话让我感觉心都碎了。我明白爸爸这么讲，是说明他的内心非常着急没有人接班。

我并没有立即答应爸爸，又考虑了三个月。那段时间正值台湾建筑市场规范化的起步阶段，工程施工需要遵循很多新的规定，这跟他们早期做工程都不一样，繁复的工程管理事务让爸爸感觉毫无头绪，眼见他一天天憔悴下去，我实在不忍心。

34岁那年的春节刚过，记得是农历正月初九拜天公那天。凌晨4点，我跟着爸爸、大哥一起开车从台南出发，早上8点半到达新北市，我们去承做新庄慈佑宫的剪黏工程，那一天算我正式入行上工。

说到出师，我和其他人不一样，没有经历三年四个月的

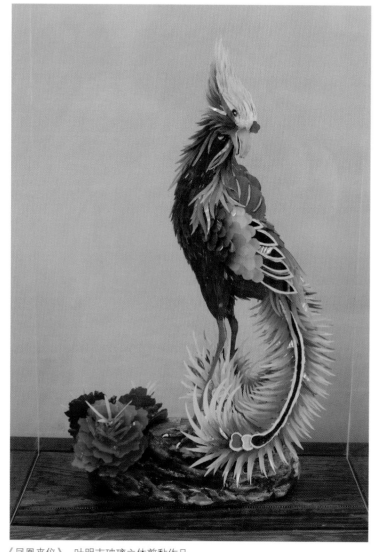

《凤凰来仪》，叶明吉玻璃立体剪黏作品

正式拜师学艺的过程。因为从小掌握了一些剪黏的基本功，我大概跟着爸爸做了三四个月后就出师了。然后我跟在爸爸旁边学着做工程，做了大概一年时间。

刚开始我的工作重心还是在建筑营造业上，以盖新房子为主。我觉得要真正从建筑营造业转行到做剪黏需要经历很

长一段时间，想把剪黏变成自己的主业更是需要有一个过程。剪黏这行不像其他的公司企业的交接，老爸把这个公司给你，公司里面的客户、订单、机械设备和公司员工等，只要熟悉一段时间就可以接手。但是剪黏不行，我们只是学到剪黏的基本技艺，得到的只是家族积累的技术和口碑，其他的什么都没有。想作为公司的主业来运营，很多东西都要靠自己。刚开始的时候，没有足够的剪黏工程量来支持整个团队的运转。所以在入行初期，我还是用自己最擅长的赚钱工具——建筑营造作为团队的主营业务，然后再慢慢地转型。

从我35岁到39岁的这几年，我主要是跟随爸爸承接工程，那时我已经基本掌握了剪黏这门技艺。39岁时，我独立承接了第一个剪黏工程，台南市玉井区的北极殿后殿，虽然在这之前也独立施作过不少小型的壁堵剪黏，但我觉得要承接到完整的寺庙工程才算是自己的第一个项目，才意味着我真正能够独当一面。我个人最满意的剪黏作品在台南保安宫。怎么样才算最满意？我认为在风格不变的基础上，主要看做工的精细度。

工艺特点

说到我们叶氏剪黏的风格，并不是从洪华传承下来就一成不变的。早年父亲跟我讲过，他的剪黏作品风格有所转变是因为受到何金龙作品的影响。早期父亲施作台南学甲慈济宫时，他看到何金龙的作品大为惊叹，他觉得何氏的作品太漂亮了！于是他开始模仿何氏剪黏的做法，所以你们现在看到的我爸爸的作品跟何金龙的作品有一点相似。爸爸早期风格的作品现在还能见到，高雄市茄萣区赐福宫内殿的剪黏作

品《三十六官将》是他30岁左右做的，呈现的作品风格和后期的不一样。

　　目前台湾剪黏行业的几大派别中，有比较明显的风格区别。比如，洪坤福派的剪黏作品比较写意，而我们的作品比较写实。我现在做的很多作品选用的材料还是传统的瓷片，因为瓷片相对较厚，做人物题材的作品，表现服饰等就比较适合。瓷片厚度和玻璃相比大概是3∶1。看我的人物剪黏作品，你会发现我剪的瓷片比较碎，因为每一块瓷片都是依据衣服的褶皱纹路剪开的，然后结合瓷片的自然弯曲度来粘贴，我要突出的就是人物衣服的质感和飘逸感。

　　但在做一些精致的作品时，我更喜欢用玻璃材料，因为玻璃可以做得更精细，更能体现工艺水平。玻璃材料是台湾光复后出现的，台南大概是1949年以后才开始用玻璃作为剪黏材料。我现在做的很多作品，比如表现龙与麒麟的鳞片、狮子的毛发等，都选用玻璃材料来制作，可以更好地表现精

叶明吉在工作室接受笔者采访

致的剪黏技法。

　　现在做的剪黏工艺品更多的是用平贴技法，将玻璃或瓷片相互叠加，这样看起来更精细。这和在屋顶上施作的剪黏不一样，屋顶剪黏会用到很多瓷片插入的技法，因为在户外的东西，风吹日晒，用插入法粘贴的瓷片不容易掉。而且作品在屋顶上，与观赏者的距离比较远，更多的是注重作品的姿态和整体效果，而不在于收口和接缝等细节处。工艺品是让人近距离观赏的，如果用插入瓷片的技法做，人们会看到很多收口和接缝的地方，这样的工艺看起来就比较粗糙。

　　现在我们用的剪黏基础坯体材料是水泥，从日据时期开始就是用水泥了。我制作骨架用的材料是不锈钢丝和碎瓦片，骨架做好后，将水泥覆在不锈钢丝骨架上，待水泥未干时就粘贴瓷片。阿公早期作品用的坯体材料是壳灰和瓦片，外观材料用的就是传统的瓷片。在题材方面，我现在创作的作品除了选择一些常见的戏剧桥段作为素材外，有时也会根据一些民俗活动来创作。在传统的材料、工艺不变的情况下，题材可以变，这本身就是创作。比如这件叫作《牛犁阵》的作品，牛犁阵是早期台南地区庙会上经常出现的一种阵头[1]，它表达的是民众对古老农耕文化的崇拜，现在在台湾农村的一些庙会上还能看到。把这种民间活动作为素材加以创作也算是我的一种创新。

创作转型

　　我跟在爸爸身边做工时，他常对我说剪黏这种传统的技艺很好。但是身边很多朋友却不太了解，甚至不知道剪黏到

①阵头，一种民俗曲艺，主要在闽南及台湾地区的庙会上表演。

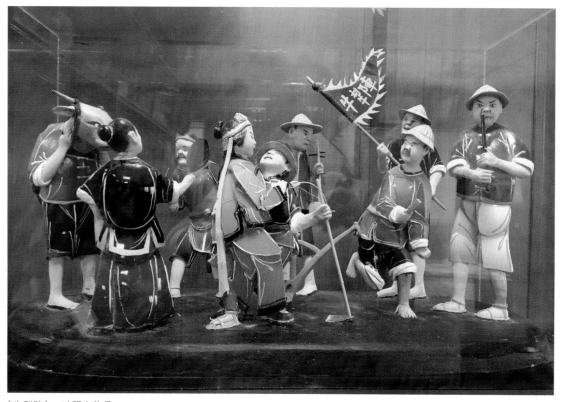

《牛犁阵》，叶明吉作品

一种很好的推广方式吗？于是我萌生了创作新作品的想法并开始付诸行动。

传统的剪黏放置在屋顶上，给人观赏的只有靠前的一面，基本上所有的作品都是以半面浮雕的形式呈现，作品的背面由于观赏者看不见就没有进行处理。但是作为工艺品，近距离的观赏需要作品能够360°的呈现。在一次展览会上，我偶然听到几位观赏者在讨论，他们说这么漂亮的作品，为什么背面还是裸露的坯胎，怎么没有做成立体的。他们的交谈对我产生极大的触动。我

底是什么东西，对此我感到很郁闷。我想既然要做这行，就有义务推广剪黏这门技艺，让更多的人知道它。为了推广剪黏，我不断地在网络上发表文章的同时也举办一些作品展览。

但是剪黏这种东西很神圣，你要看传统的剪黏就必须去寺庙里看，在寺庙这种神圣的地方，剪黏自然也变得神圣。人们带着崇拜的心理去看剪黏作品，作品跟人之间就会产生一种距离感。人们不会去了解这件作品是怎么做出来的，也就导致了这种精湛的传统工艺被很多人忽略。所以我就想，能不能把这么精致的剪黏作品从寺庙屋顶上搬下来，把它做成可以让人近距离观赏的艺术品，这岂不是

从展会回来后，就跟爸爸说我想做个立体的作品。爸爸的回应是："你不要花那些闲工夫在这种没用的事情上啦！"但是我仍不甘心，暗暗发誓要做一件立体的作品出来。随后我就利用夜晚休息的时间背着爸爸私自搞创作。

2000年是龙年，我创作了这件名为《朝天龙》的立体剪黏作品，当时这个作品参加了文化主管部门举办的展览活动，爸爸也参加了这个展览。在现场时爸爸突然问主办方："这件是谁的作品？"主办方很惊讶地回答道："这件《朝天龙》就是你儿子做的啊！"生性严厉的爸爸平常做事情总是一板一眼的，从来不会轻易夸我，他只是点点头会心一笑。当时麻

未来发展

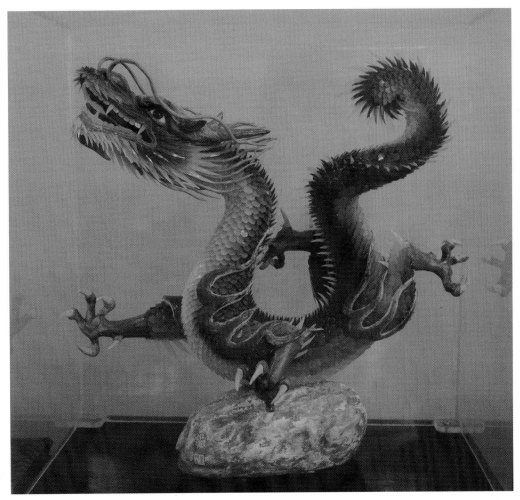

立体剪黏作品《朝天龙》，叶明吉作品

现在展示的这些剪黏艺术品，其中有一部分是爸爸在 1973 年创作的。当时这些剪黏是作为台南下林建安宫室内的大型壁堵装饰，因为早期的玻璃壁堵没有做防水，立面充满水汽，其中有一堵的玻璃剪黏掉落下来。我知道后就跑去跟庙方说，这堵剪黏是我爸爸的作品，我愿意帮你们修复。没想到他们竟然说这些东西不要了，因为当时流行大陆的石雕装饰，所以他们想把这些壁堵装饰拆掉换成石雕。于是我就跟他们说想把这些作品买下来。后来通过协商，我花了 50 万台币把这些作品买回来。拿回来之后，就把它们进行修整，然后装框，做成这一批艺术品。

豆的陈三火师傅也跑来问我："明吉师，这种立体的剪黏怎么做啊？"回去之后他也开始创作立体的剪黏作品了。可以说，我的《朝天龙》是台南立体剪黏的开山之作，是这件作品启发了其他匠师开始创作立体剪黏。2003 年，《朝天龙》送往澳大利亚布里斯班参加展览，可惜在回程途中摔坏了，所以你们现在看到的这件作品的落款写的时间是 2003 年，那是从澳大利亚回来后我修复的。

这些作品在我爸晚年时有卖掉一些，当成他的养老金啦！而我接手以后就比较少卖，主要是舍不得。我想把这些作品集中起来，等到我大概 65 岁的时候，我想办一个比较大型的展览。但是我们从事剪黏这个行业，工作的重心仍然在寺庙工程，所以平常空闲的时间比较少，创作作品相对就比较少，只能慢慢积累。

作为叶氏剪黏技艺的第三代传人，我学到了爸爸的技艺

精髓，但是要像他做得那么生动，还有一定距离。阿公叶鬃说过："习艺者要谦卑，优点让别人说，不要自己吹嘘。一山还有一山高，谦虚是业界必备品格，这样才能受到认可，也才能向他人汲取经验。"我现在就是想努力创作，慢慢地积累作品，把我们叶氏剪黏技艺发扬光大。

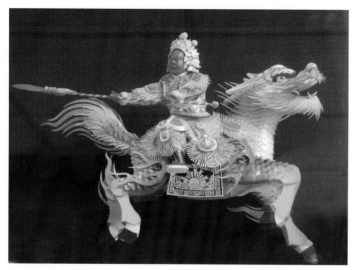

《麒麟太子》，叶进禄作品

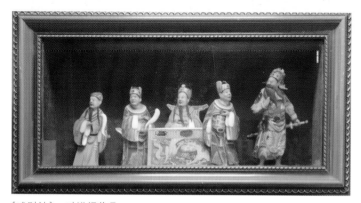

《武财神》，叶进禄作品

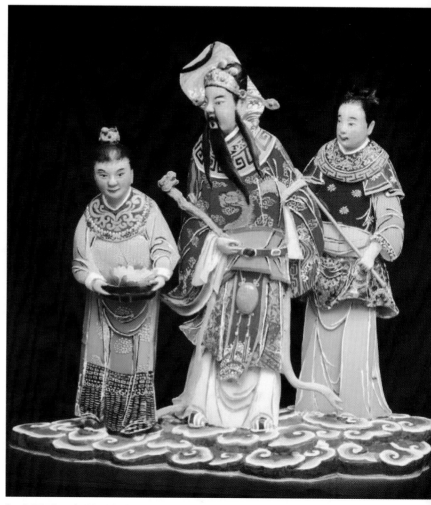

《天官赐福》，叶进禄晚年作品（瓷片与玻璃材料结合）

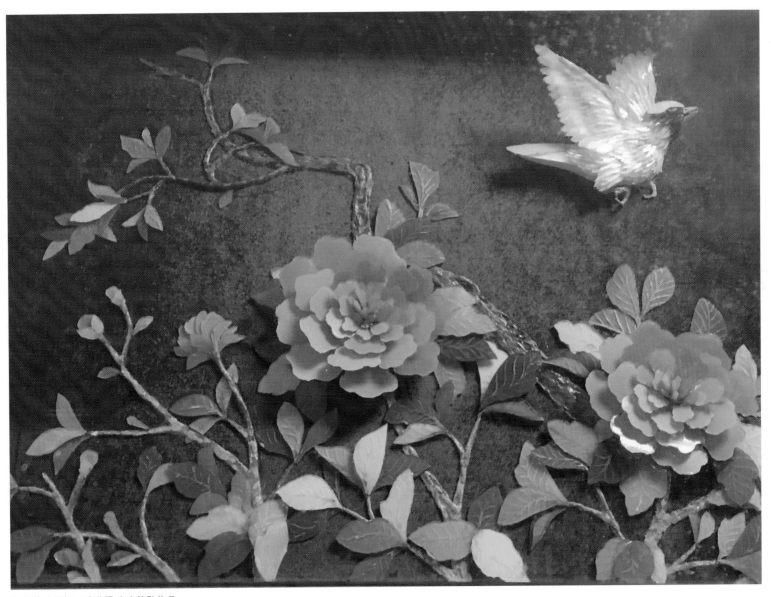

花鸟剪黏局部，叶进禄玻璃剪黏作品

参考文献

专著

1.李豫闽.闽台民间美术 [M].福州：福建人民出版社，2009.

2.黄忠杰.两岸民间艺术之旅——剪粘 [M].福州：海风出版社，2012.

3.金立敏.闽台宫庙建筑脊饰艺术 [M].厦门：厦门大学出版社，2011.

4.卢芝高.卢芝高嵌瓷艺术 [M].广西：广西美术出版社，2013.

5.黄秀蕙.王保原剪黏工艺技法图解 [M].台南：台南市文化局，2014.

6.黄秀蕙.巧剪精黏：王保原剪黏泥塑作品赏析 [M].台北："文化资产局"，2012.

7.李乾朗.台湾古建筑图解事典 [M].台北：远流出版社，2003.

8.李乾朗.台湾传统建筑匠艺：第 2、5、7 辑 [M].台北：燕楼古建筑出版社，1999，2002，2004.

9.林会承.台湾传统建筑手册——形式与作法篇 [M].台北：艺术家出版社，1995.

论文

1.黄忠杰.台湾传统剪瓷雕艺术研究 [J].福建师范大学学报（哲学社会科学版），2007(06).

2.曾敬强.诏安沈氏家族的百年坚守——剪瓷雕：剪出来的屋顶文化 [J].海峡工艺美术，2014（03）.

3.李煜铨.论潮汕嵌瓷的艺术特色与人文价值 [D].汕头大学，2011.

4.许南燕."非遗"文化潮汕嵌瓷艺术的传承脉络及文化寓意 [D].广东工业大学，2014.

5.白士谊.台湾地区剪黏艺术研究 [D].台湾艺术大学，2010.

后　记

攻读博士学位期间，在恩师李豫闽教授的指导下，我对海峡两岸传统剪瓷雕工艺进行大量的研究与田野调查。暑往寒来，时序更迭，书稿从资料采集、访谈到撰写，历经四季。从2017年6月起开始着手搜集资料，确定访谈对象，制订访谈提纲；2017年7月赴漳州诏安做第一次访谈，随即展开对福建闽南地区剪瓷雕艺人的采访调查；2017年8月赴汕头、潮州等地区采访嵌瓷技艺传承人；2017年12月赴台湾地区采访传统剪黏艺人；2018年1月开始整理访谈录音及图像资料，并编撰文字稿；2018年夏天顺利完成。

书稿得以顺利完成，离不开导师李豫闽教授的信任和指导，感谢恩师从研究内容、访谈技巧到写作方法等方面给予的悉心指导。先生时常为我讲述其早年在田野调查中的采访趣闻，让我明白口述访谈并非照本宣科的一问一答，更要善于从家常聊天中捕捉关键信息，透过亲历者对私人记忆最真实而生动的讲述，发掘出更多可能被忽略的珍贵史料。

本书能顺利采写，要感谢闽南、潮汕及台湾地区剪瓷雕艺人们的积极配合和大力支持。有幸能结识这样一批优秀且淳朴的民间工艺传承人，他们的宽厚与慷慨令人感动。采访过程中，他们不厌其烦地讲解剪瓷雕工艺的流程和特点，并亲自操持工具动手制作，展示剪瓷雕的工艺要领。此外，他们还提供了大量的珍贵手稿、信札等资料让我拍摄。这些都是此书稿得以完成的重要保证。

在台湾考察期间，得到了台湾艺术大学张国治教授、吕琪昌教授、张庶疆老师的鼎力支持和无私帮助，受到了台南交趾陶艺人吕世仁、吴璧如伉俪，以及林秉贤先生的热情接待和访谈指引，在此表示深深的谢意！特别感谢台湾古建筑研究专家李乾朗教授，先生在百忙之中帮助我联系到了数位剪黏艺人，并将其个人所著的相关研究书籍馈赠于我，为我的田野调查提供了重要的指导。

感谢汕头市潮阳区文化馆翁木顺馆长，潮州市文化馆潘亚顺馆长、徐俊贤副馆长对我在潮汕地区访谈调研期间的大力支持与热情接待！感谢我的同事和学长蓝泰华博士、王晓戈博士、黄忠杰博士、吴建福博士，在资料搜集、考察访谈及文字撰写过程中，给我提供了有益的指导和帮助。感谢贺瀚老师、淳晓燕老师、赵利权老师、周昱同学在考察访谈期间的陪同与支持。

此外，福建教育出版社领导以及策划编辑林彦女士、责任编辑王彬先生对本书的顺利出版倾注了大量心血，在此一并致谢！

本书在写作过程中也留下许多遗憾，因各种原因和不便，一些重要的艺人还没能采访到；由于篇幅和主题的限制，接受笔者采访过的部分台湾交趾陶匠师的口述内容没有收录在此书中，在此深表歉意！受限于笔者自身的粗浅学识，书中难免出现纰漏与错误，恳请业内专家学者批评指教。

郭希彦

2018年9月于榕城康山里